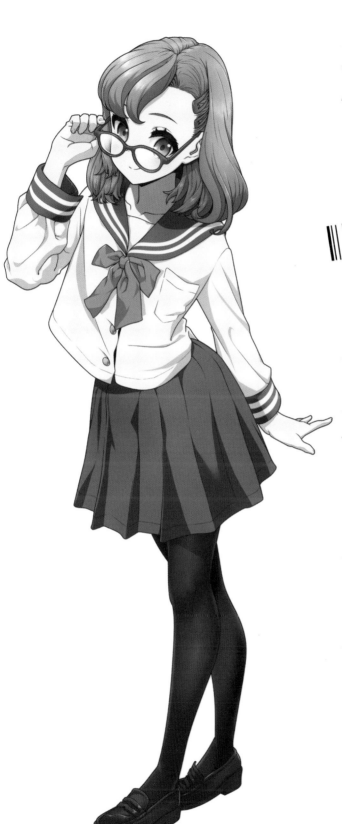

90天全方位繪畫巧衝刺班

建尚登 著

瑞昇文化

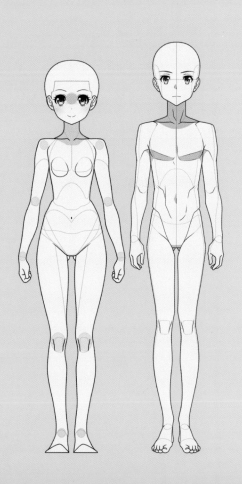

前言

繪畫是任何人都會的技術，或許確實需要才能也說不定，但假設有一萬名畫家，那到底有多少天才呢？也許連1名也沒有。

換言之其他許多畫家都是凡人。這麼一想，所謂的繪畫絕對可說是凡人的產物。

證據就是，有專門學校和美術大學能讓人學習繪畫。可以學習就表示畫技可以變好。那麼該如何學習呢？要學習什麼才好呢？我在本書寫下了解答，在此我先回答吧。

那就是「人體的基本比例」、「輪廓」、「立體」、「色彩」的平衡。充分理解這幾點，現在畫的圖就能立刻升級數百倍。以正確的平衡描繪，至少不會變成奇怪的圖。關於平衡的技巧，在本書包羅了出乎意料的分量。

在此不能誤解的一點是，「構圖正確的畫未必就是出色的畫」。當然構圖是必要元素，不過正如「守破離」或「打破常規」等詞語的意思，學習基礎後精髓就在於「如何打破基礎」。

完全理解基礎，在基礎上捨棄哪個部分，留下哪個部分，經過取捨選擇後就會只剩下獨特性。因此先仔細學會基礎，對成長而言將是最重要的事。

話雖如此，我十分明白大家焦急的心情，一定很想早點進步呢。因此這次設定了90天的期間，在這段期間內如何有效率地學習基礎，就是執筆的主題。現在你對作畫的煩惱，在讀通本書後就會成長，必定能解決煩惱。

2021.3月　建尚登

目次

關於下載特典 4大特典

練習用的女性姿勢寫真
拍攝協助
花玲るちか／るちか姿勢
JPEG

練習用的樣板
PSD PNG

可以使用的插畫素體集
PSD PNG

未公開正文資料
PDF

●拍攝協助
花玲るちか／るちか姿勢
自由插畫家兼模特兒
作為「畫家角度的作畫資料『るちか姿勢』」也從2017年展開活動。
活用畫家視點、模特兒、角色扮演、服裝製作經驗，為您呈獻無微不至的資料！
■URL　http://ruchikapose.com/
■Twitter　@rei__ru / @ruchikapose

本書的用法

本書依照約90天的計畫學習人物插畫的畫法，是循序漸進式的插畫技法書。在序章解說圖畫的思考方式、初級是人物的畫法、在中級更進一步解說插畫的呈現方式。

1週的計畫是有5天學習課程與思考方式，2天則是休息時間。每天不只是不顧一切地畫圖，充分穿插休息才能毫無窒礙地持續下去。

序章	解說何謂畫圖、問題解決法、只要掌握就能進步的方法等。
初級篇	以**人物的畫法**為中心，能從插畫的最基礎學會人物自然的立繪。
中級篇	如何添加有魅力的姿勢、構圖或表現方式等，能學到更進一步的技術。

1 日期

可以知道日期。從下面的◆可以知道是這一週的第幾天。

從旁邊的橫條可以知道是第幾週。

2 難度、圖示

用圖示表示這個項目的難度，以及能學到什麼。難度用5顆★評估，★越多難度越高。圖示將在底下解說。

3 Lesson

按照步驟實際動手畫，並從中學習的項目。

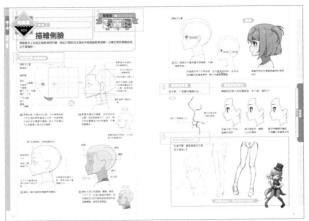

4 常見的錯誤

解說新手常見的錯誤和處理方法。

5 畫成這樣就OK！

在初級篇，畫出了1週結束時若能畫成這樣就OK的參考圖（里程碑）。

6 解說

像是描繪時的訣竅與重點等，是能閱讀學習的內容。一邊實際臨摹或動手畫一邊閱讀也行。

7 Point

解說須特別注意之處。

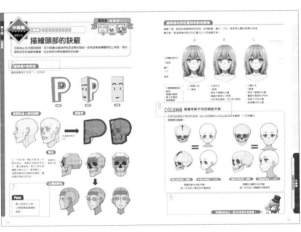

8 COLUMN

解說更進一步的內容。

9

通知1週結束。※在中級篇沒有里程碑。

圖示

構圖
畫圖時所需的技術。

知識
畫圖時所需的知識。

基礎
畫圖時全部的基礎技術與知識。

永續性
持續畫圖時終生所需的技術與知識。

解剖學
人體解剖學的知識。

設計能力
運用於角色設計等的知識。

效率
能讓你有效率地成長的技術與知識。

應用
利用基礎加以應用。

立體
如理解面或立體感等，掌握立體的知識。

人體
美術解剖學的知識。

OK的例子、NG的例子、不太好的例子。

練習用的樣板和素體的素材作為特典資料發布。

畫圖是什麼？

話說為何要畫圖？光是是否了解原因，面對畫圖的態度將大為不同。

畫圖的目的是**自我表現**。這是把想法和思想傳達給別人的一種**手段**。注意手段不要變成目的。

擬出喜歡討厭的清單，就能知道自己喜好的傾向。這對創作者而言正是作品風格與畫風的源頭，因此得充分注意。

想畫什麼、想要怎樣的結果，透過事前想像就能毫不猶豫地畫下去。

不知道的東西畫不出來

你是否憑空想像畫圖呢？縱使憑想像畫不知道或不了解的東西也不會順利。就連職業畫家也會收集參考資料。仔細查看資料描繪吧。

想像想畫的圖開始畫……

若是不清楚衣服的形狀與構造就畫不出來。

事前收集、確認資料，對圖畫賦予**合理性**。查看資料描繪並非丟臉的事，請積極地參考吧！

練習是什麼？

光是畫圖並非練習。反而面對練習持有正確的態度，成長率才會大為不同。

在意的事要當場做筆記。定期重新看過可以獲得新發現。筆記是記憶的冷凍庫，回過頭再看一遍，記憶就會復甦。

失敗並非壞事。反覆失敗再挑戰就會成長。不要一直煩惱，在筆記寫下問題，持續作畫，下次避免同樣的失敗。

無論如何設計，個性也不會消失。正如**打破常規**這句話的意思，首先學習常規（基礎），然後如何打破常規將決定個性。不學習常規就想呈現個性，就會變成**不成章法**。

難度（目標）要設低一點。通過許多小小的難關，多多累積成功經驗就會有自信。

實踐練習。以和正式畫的圖相同節奏、相同步驟描繪，就能經常發揮高潛力。

對成長而言最棒的環境是**快樂**。快樂能讓圖畫大幅度地成長。對於喜歡的角色的二次創作或戀物癖不用感到害羞，盡情享受描繪吧！

Point

「觀看」與「查看」

在本書有目的地分別使用觀看與查看。「查看」用在專注於事物，注意觀看時。

畫圖需要事前準備。無法面對桌子久坐、不知道該畫什麼、中途感到厭煩，這些煩惱多半是因為**準備不足**。

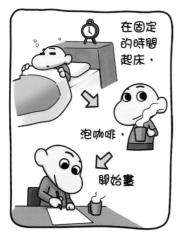

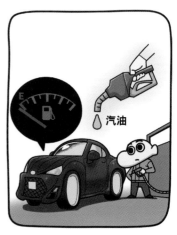

養成節奏（習慣）吧！就是俗稱的**幹勁開關**。決定畫圖前的行動，藉由進行自然能做好心理準備。因為這因人而異，所以要試著找出對你來說最容易打開開關的行動。

職業畫家在想像時也會心情鬱悶。許多職業畫家最花腦力的，就是作畫前的思考作業。想畫怎樣的圖、為此需要哪些資料、經由哪些步驟等，仔細思考到完成為止的印象再開始描繪吧！

輸入是汽油，輸出是汽車。汽車是你自己，汽油是知識。沒有汽油的汽車只是鐵塊呢。若不輸入就會無法畫圖，因此要找時間接觸各種資訊。

想必每個人都有經驗，就算想要硬背一些內容也很難記住。因此我將傳授怎樣做才會容易記憶的訣竅。

一邊注意**能用在什麼地方**一邊記住。

一邊思考**怎樣向別人說明**一邊記住。

這時想到的事和**有什麼感覺**與情緒作為一組記住。

畫圖靠知識與經驗

畫圖和烹飪十分類似。當然成為一流主廚需要龐大的時間和勞力，不過變得擅長
不需要特殊才能。知識和經驗最重要。

主題和構圖
＝
烹飪和食譜

不知道想做什麼，或者怎麼做才好，
就什麼也做不出來。首先需要**知識**。

臨摹
＝
了解味道

如果不知道味道（畫風和技術）就無
法重現。依照**經驗**重現是有可能的。

維妙維肖的臨摹
＝
頂級的味道

此外如果知道頂級的味道，就能做出
更美味的料理。知道更好的東西有助
於成長。

料理

種類 （料理名稱）	若不知道料理的種類與料理名稱便做不出來。
食譜	若不知道食譜便做不出來。
味道	若不知道味道便無法重現。
美味的滋味	若不知道美味的滋味就做不出好的料理。
本領好	能否正確測量分量，順暢地調理？

圖畫

主題性	若不知道該畫什麼就無法開始。
設計能力	若不了解人體就畫不出來。
臨摹	若不知道畫法就畫不好。
維妙維肖的 人物臨摹	若不知道良好的技術就畫不出好圖。
觀察力	能否正確測量長度與傾斜度，順暢地作畫？

學習與經驗

畫圖分成**能學習的技術**以及**只能從經驗中獲得的技術**。所
謂能學習的技術從經驗中也能獲得，但是需要龐大的時間
和勞力。只要學習馬上就能獲得的技術，有時從經驗中需
要花上數年。充分理解能學習的技術和經驗的技術，有效
率地取得吧！

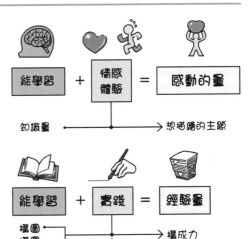

能學習 ＋ 情感體驗 ＝ 感動的量

知識量 ⟶ 想描繪的主題

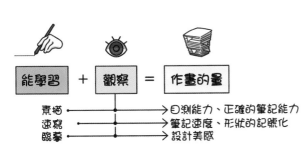

能學習 ＋ 觀察 ＝ 作畫的量

素描
速寫
臨摹
⟶ 目測能力、正確的筆記能力
⟶ 筆記速度、形狀的記號化
⟶ 設計美感

能學習 ＋ 實踐 ＝ 經驗量

構圖
構圖
解剖學
⟶ 構成力
⟶ 人體比例

 序章 # 何謂畫技成長？

基礎　知識　效率

深入發掘有興趣的事

畫技要變好，重點在於仔細看清自己想畫的東西。
首先試著寫出自己有興趣的事或好奇的事（腦力激盪）。無論是多瑣碎的興趣都可以。

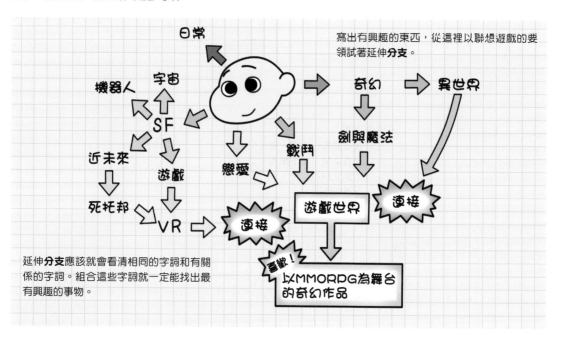

寫出有興趣的東西，從這裡以聯想遊戲的要領試著延伸**分支**。

延伸**分支**應該就會看清相同的字詞和有關係的字詞。組合這些字詞就一定能找出最有興趣的事物。

成長的循環

成長有著獨特的循環。持續作畫，有時會像靈光一閃般，瞬間對立體與人體加深理解。變得視野開闊，能瞭望遠方之後，也會察覺與他人的實力差距，雖然會得知自己的弱點，不過只要再繼續持續作畫的循環，人就會成長。不管畫技變得多好都會持續下去。

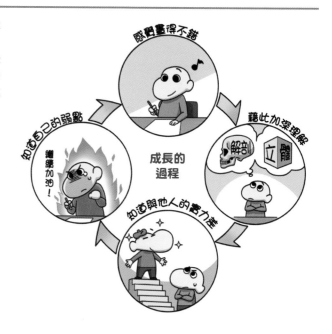

量大於質？質大於量？

經常看到練習應該**量大於質**或**質大於量**的議論。
其實，答案是**兩者皆正確**。

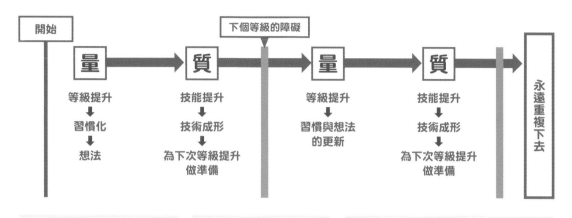

①**量**
新手的時期量很重要。大量描繪，首先必須習慣作畫。此外，也得記住工具的用法。

②**質**
養成畫圖的習慣，變成中級者之後，接下來為了更加講究細微部分，進入重視質的時期。

③**等級提升**
質提升，感覺能夠畫得不錯，這就是等級提升。一旦搭上這個趨勢，為了習慣提升的等級，變成追求作畫量，習慣後又追求質……形成這樣的循環。

不必不顧一切地作畫

「怎樣才能畫得更好呢？」面對這個問題，想必有不少人會回答：「總之盡量多畫一些。」但是，只是不顧一切地畫會變得非常沒有效率。充分根據道理和理論作畫，才能有效率地成長。

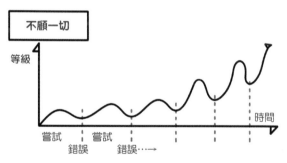

作畫時沒有明確的目的，光是試誤學習也會成長，因此成長會形成波動。如果不知道道理和理論，就不曉得什麼才是正確畫法，只能即興發揮，因此非常沒效率。

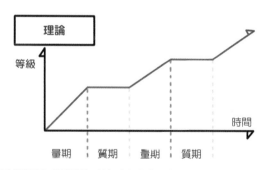

根據道理和理論挑戰，就能毫無白費地成長。等級提升後會出現全新的課題，一一完成就能有效率地成長。

在RPG也有低等級才能學會的技能呢。為了不要錯過，請想成這是在追求質。

成長的捷徑

你覺得練習很痛苦嗎？**原本所謂的練習是要開心進行的。**相同的時間、相同的練習內容，覺得痛苦或是開心，所得到的經驗值會差上好幾倍。既然要做相同的練習，就以遊戲的感覺享受面對吧！

以遊戲的感覺享受吧！把努力變成一種娛樂就不會覺得痛苦，開心畫圖結果也能獲得更多經驗值。

找出規則吧！了解練習的目的和能做什麼，就跟了解遊戲的規則一樣。

找出攻略法吧！若能找出有效率的攻略法，就能以最短距離完成目標。

制定小目標

一開始就決定大目標，路途既漫長又險峻，途中會感到挫折。這時把大目標分割，從最近的小目標逐一完成吧！完成小目標後確認周圍，尋找有無更好的路線，就能毫無窒礙地往終點前進。

決定小目標吧！若是長距離的目標，途中可能會上氣不接下氣。首先決定眼前的目標吧。

總之先畫吧！往眼前的目標前進後重新確認周圍，在開始地點看不見的問題就會浮現。要避免風險，累積小目標很有效。

畫好的圖和目標比較修正問題點吧！從一開始只看著終點前進，途中察覺重大失誤就會無法回頭。因為目的是**到達終點**，所以要不斷修正問題，朝終點前進。

序章　畫圖的練習方法

基礎　知識　永續性

畫得好是指什麼？

畫得好有3個要素：**構圖力**、**知識量**、**經驗法則**。擁有多少，並且是否均衡地擁有，與一個人畫得好不好有很大的關係，因此先累積經驗吧！

構圖力是指純粹的繪畫能力。人體解剖學、色彩學、立體掌握能力、觀察力等總稱為**構圖力**。

知識量是由至今接觸了多少資訊來決定。從漫畫、小說、電影、音樂、科學、文學、歷史等專業知識和與人對話得到的資訊也包含在知識量。

經驗法則是指你從構圖與知識接收到哪些印象、感受到什麼，並且使用身體做了什麼等，是你自身感受或體驗到的事。

Point

觀察是所有練習法的共通原則。觀察是**查看構圖**，是更加正確地測量物體形狀的技術。如果觀察水準太低，就會引起**視而不見**的現象。首先仔細觀察各種物體的細微部分，充分檢查有沒有看漏什麼。並且觀察力只能透過反覆試誤學習來成長。

❶ 記號化
掌握大略的形狀。

❷ 觀察
掌握圓弧或表面凹凸等立體。

果梗　梗窪

❸ 分析
查看由哪些部位構成。

萼　萼窪　子房

畫圖的練習有哪些？

畫圖的練習有**構圖**、**速寫**、**臨摹**、**二次元構圖**。分別練習所得到的技術並不相同，因此沒有所謂哪一種才是最有效的。按照現在的自己**缺少什麼**來選擇吧！

構圖

重現人體的骨骼與肌肉，和立體形成的陰影。

=

理解構造

速寫

只有快速掌握輪廓，用較少的線條重現。

=

掌握形狀、簡化、洞察力

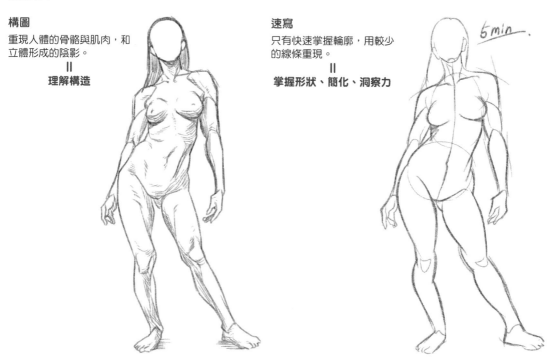

臨摹

臨摹並非**複製**，而是**解剖**。分析構造，剖析這張圖是用什麼技術畫成。

=

分析技術、重現

二次元構圖

只抽出人體和物體的動作和特徵，以二次元的圖重現。

=

誇大與記號化

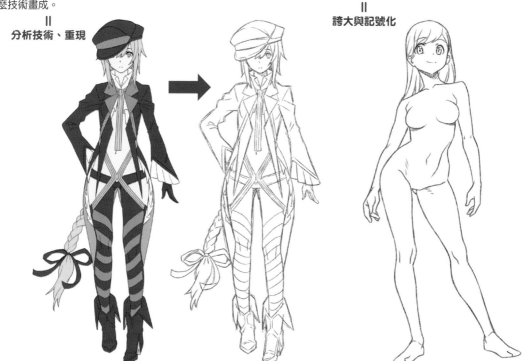

構圖與臨摹的作用

請想像一下地圖App。構圖表示地圖資料、當前位置、方位。臨摹是路線搜尋功能。構圖力高會告訴你更加精細的地圖資料和正確的當前位置。臨摹某張流行的圖，就會知道從當前位置到達流行的圖的路線。觀察力高就能發現許多路線，依照知識和經驗法則就能選擇最符合目的的路線。但是，臨摹的圖不好時，就不會找出路線。換言之**臨摹哪張圖**非常重要。順帶一提，速寫能讓搜尋加速，二次元構圖則能幫助你找到更適合自己的畫風。

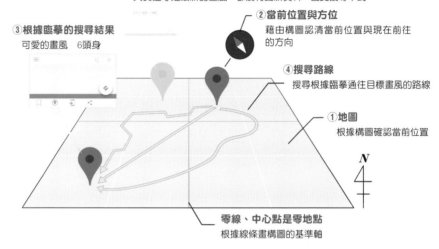

⑤**若是錯誤的臨摹…**
其實這才是最新的畫風，卻沒有更新資料，因此搜尋不到…

②**當前位置與方位**
藉由構圖認清當前位置與現在前往的方向

③**根據臨摹的搜尋結果**
可愛的畫風　6頭身

④**搜尋路線**
搜尋根據臨摹通往目標畫風的路線

①**地圖**
根據構圖確認當前位置

零線、中心點是零地點
根據線條畫構圖的基準軸

設定目標的方法

往目標前進的方法主要有**長距離階梯式**和**技能點數式**這2種。
並沒有所謂的哪一種比較好，請選擇適合自己的方法吧！

長距離階梯式
事前決定幾個月～1年後的目標，朝著目標儘管練習的方法。階梯式由於容易設定明確的目標，所以可以期待快速成長，另一方面路程漫長又險峻，所以有時在半途會倦怠感到挫折。

技能點數式
每天設定小目標，孜孜不倦地累積的方法。由於是小目標，雖然簡單輕鬆，不過另一方面特色是難以實際感受到成長。此外，由於孜孜不倦地累積，自然傾向於擅長領域才有成長。

 序章　# 圖畫的畫法

基礎　知識　永續性

3大基本

三次元變成二次元時的重點是**誇大**、**變形**、**省略**。
如何誇大、變形、省略，是和你的理想比較來決定。反覆臨摹分析喜歡的畫風，理想
就會變得明確。

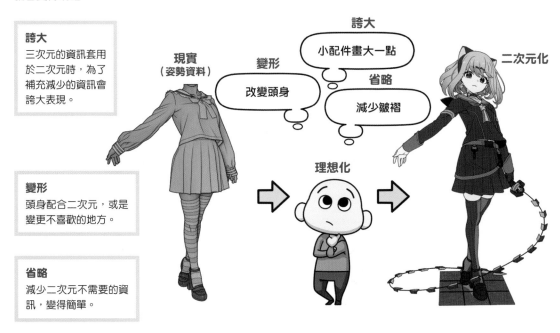

誇大
三次元的資訊套用於二次元時，為了補充減少的資訊會誇大表現。

誇大
小配件畫大一點

現實
（姿勢資料）

變形
改變頭身

省略
減少皺褶

二次元化

理想化

變形
頭身配合二次元，或是變更不喜歡的地方。

省略
減少二次元不需要的資訊，變得簡單。

退一步確認

作書時無論如何容易只注意現在描繪的地方，後退查看後經常發現整體的平衡變得奇怪。定期遠離查看，若是數位繪圖就顯示導覽等，描繪時最好不斷確認整體。

無論如何容易只注意現在描繪的地方。

這時傳統手繪要定期遠離圖畫，確認整體的平衡。

若是數位繪圖，也可以顯示導覽，不斷確認整體的平衡。

線連在一起

乍看之下看似遠離的線條，有時其實連在一起。注意看不見的連接，圖畫看起來就會大大地提高水準，請注意描繪吧。

所謂美麗的形狀是由**連接**和**走向**所形成的。

腰身和手肘等各關節部位也繞到後側連接。

同樣地左右肩膀也在頸部後面連接。

線條的層次

請看右圖。A和B比較時，哪個看起來較為立體呢？A沒有**起筆收筆**，所有線條都是相同粗細，看起來很土氣。B看起來是1塊立方體呢。**面改變的稜線**變細，途中中斷描繪，就會看起來更加立體。

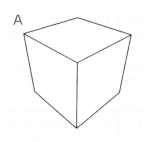

由於3個面用線條隔開，各個面看起來是獨立的。

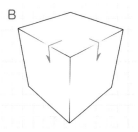

因為3個面連在一起，所以看起來是1整塊。

接著比較C和D。哪一幅的線條看起來比較美呢？

或許大家會回答D。相對於C全都以相同粗細的線條描繪，D的輪廓較粗，人物內部的線條畫得比較細。因此人物和背景確實分開，大家只會注意人物。此外，頭髮的線條和皺褶等細節用更細的線條描繪，形成層次分明，感覺更加立體。

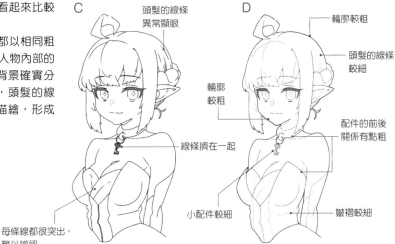

19

人體有固定的比例。只要記住並實踐直到能記住這裡畫出的比例,至少不會變成不協調的平衡。了解頭部平衡的**正臉的基本比例引導線**(p.28),和了解

人體平衡的**人體的平衡引導線**(p.84)在初級篇將會解說畫法。另外,在本書也會多次反覆出現,請確實記住吧!

人體的平衡引導線

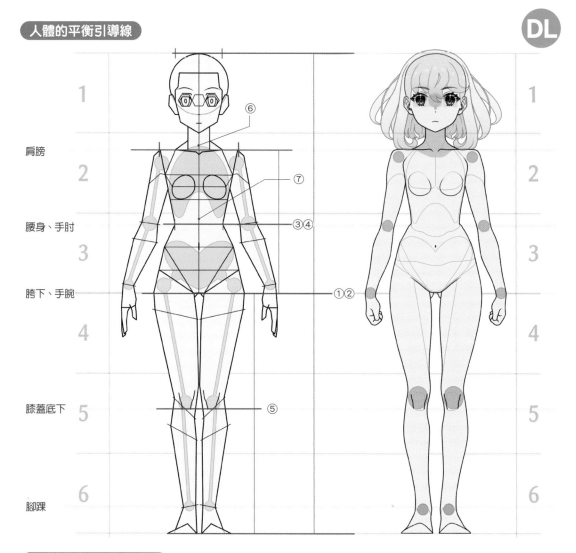

肩膀

腰身、手肘

胯下、手腕

膝蓋底下

腳踝

正臉的基本比例引導線

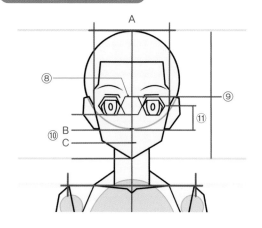

身體的比例
①頭身的一半在胯下的位置
②胯下的位置就是手腕的位置
③肩膀和胯下的一半是腰身的位置
④腰身的位置就是手肘的位置
⑤胯下和腳踝的一半是膝蓋底下的位置
⑥兩肩寬度是臉部寬度A的1.5倍(平均)
⑦腰身的寬度是能放進1顆頭的寬度(平均)

頭部的比例
⑧兩眼之間空出1隻眼睛的寬度
⑨頭部的一半在上眼瞼的位置
⑩下眼瞼和下巴尖端分成三等分的B在鼻子下方,C在嘴巴的位置
⑪從外眼角到鼻子下方之間是耳朵的位置

序章　發現問題

基礎　永續性　效率

人是如何評價一幅畫？

人看到一幅畫時會如何評價呢？在社群網站的第一印象是縮圖尺寸或修邊尺寸。這樣無法看到圖畫的細節。要讓人點擊觀看，必須藉由輪廓、人體與色彩的平衡讓人感興趣。

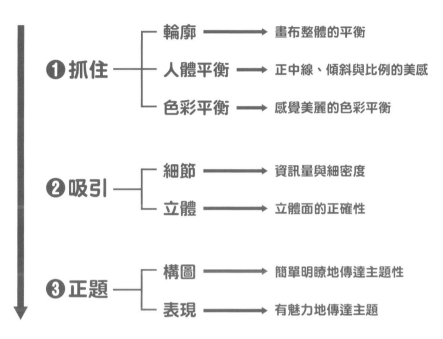

❶ 抓住
- 輪廓 ——→ 畫布整體的平衡
- 人體平衡 ——→ 正中線、傾斜與比例的美感
- 色彩平衡 ——→ 感覺美麗的色彩平衡

❷ 吸引
- 細節 ——→ 資訊量與細密度
- 立體 ——→ 立體面的正確性

❸ 正題
- 構圖 ——→ 簡單明瞭地傳達主題性
- 表現 ——→ 有魅力地傳達主題

點擊後圖放大顯示，就能看到細節。這時被細節和立體吸引後，就會注意圖畫的主題性和表現層面，並且長時間觀賞圖畫。不過，按照情況有時會跳過❷，直接前進到❸，因此思考以怎樣的過程把人拉進畫中是非常重要的事。

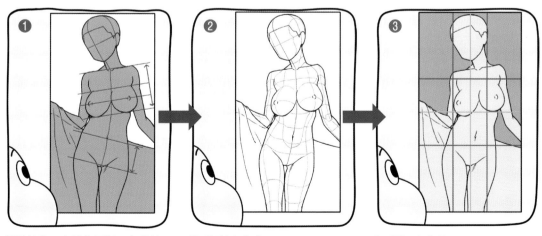

❶ 觀看輪廓、人體的平衡、色彩的平衡。　　❷ 觀看細節和立體。　　❸ 觀看構圖和表現。

創作的過程

創作的過程主要分成**主題、接觸、感受、重新構成、輸出**。
受挫時就重新確認過程中的問題吧！

主題（想描繪的東西、戀物癖）

問題　無法決定主題…
認識不足

改進點　無法決定主題時，就再一次重新檢視自己喜歡的東西、想畫的東西，即使如此仍找不到時，就試著接觸至今未接觸過的作品和類型吧！

接觸（收集資訊）

問題　無法好好地表現…
資訊不足

改進點　雖然決定了主題，卻無法好好地表現時，很有可能是對於主題的資訊和全新知識不足。請重新收集主題的資訊，或是刻意接觸差異大的類型的資訊吧！

感受（從接觸的資訊得到的感想、資訊的構造分析）

問題　和現有作品很類似…
分析不足

改進點　和現有作品很類似時，就試著分析和想畫的主題相同類型作品的結構。它們的共通點是什麼？加上什麼才能呈現自己的風格？分析後或許就會找到答案。

重新構成（根據感想重新構成至今查看過的情報群、腦力激盪）

問題　實際下筆卻畫不好…
技術不足

改進點　到重新構成為止都很順利，實際下筆卻畫不好時，很有可能是表現的技術不足。重新分析表現所需的技術，努力提升技術吧！

輸出（創作作品）

成本的概念

首先在最短的時間內做想做的事。之後提升品質完成。

發現不搭調的密技

「我畫的圖不搭調，可是不知道原因。」這種時候，就把各個部位遮住吧。若是數位繪圖，可以製作把一部分塗白的圖層。仔細盯著遮住的地方，試著想像畫成怎樣的畫比較好。然後打開遮住的地方會是如何呢？一定會察覺到不搭調。

把下面的角色分別遮住一隻眼睛觀看，就會知道左右眼看的方向不同。這就是不搭調的真面目。

用白色遮住左眼，右眼是看著自己…

遮住右眼就會知道左眼並未看著自己。

如果不能畫得左右對稱，就閉上一隻眼睛描繪

人在看物體時，2隻分開的眼睛看到的東西會在腦中理解成1個東西，所以多少會產生偏移。作畫時如果實在很在意偏移，就閉上一隻眼睛描繪，便不易發生偏移。

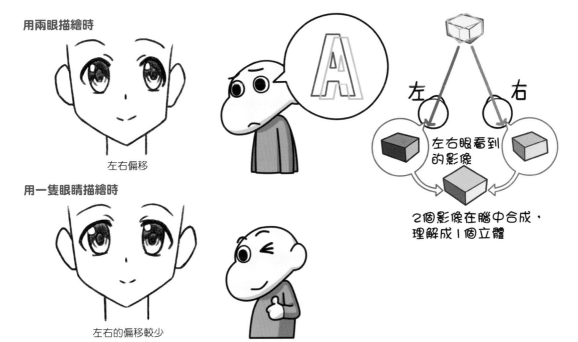

用兩眼描繪時

左右偏移

用一隻眼睛描繪時

左右的偏移較少

左右眼看到的影像

2個影像在腦中合成，理解成1個立體

輪廓確認法

讓圖畫看起來好看的重點之一是**輪廓的美醜**。由於作畫時是主觀的觀看，所以不易察覺不搭調，不過這時塗黑確認輪廓，就能察覺到不搭調。

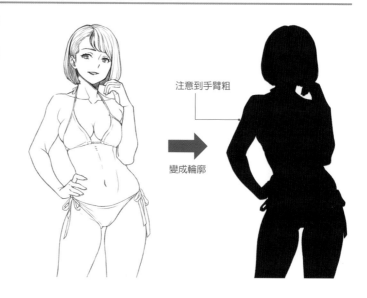

注意到手臂粗

變成輪廓

瞇眼模糊法

即使從畫布整體後退一步確認，無論如何也還是不搭調時，**瞇眼模糊法**非常有效。

只要瞇眼模糊地看著畫即可。這時不用看個仔細，重點是呆呆地觀看，這樣一來畫的主觀消失，便容易察覺不搭調的原因。

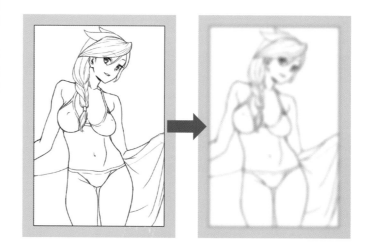

顛倒確認法

消除主觀的另一個方法，還有把畫布顛倒的**顛倒確認法**。

這個方法是在美術大學也有教的確認方法。顛倒後可以當成**記號**觀看，而非**人物**，能在消除主觀的狀態下確認。

人在看畫時，首先注意的一個地方就是平衡。特別是左右或縱橫的傾斜偏移，光是如此就會感覺不搭調，因此得注意。平衡的修正方法將在p.30解說。

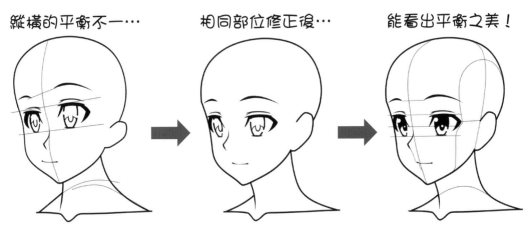

縱橫的平衡不一… | 相同部位修正後… | 能看出平衡之美！

即使講究細微部分，若是失去平衡看起來就很奇怪。

將左圖的每個部位都修正成正確的大小與配置。光是修正平衡，看起來就變成不錯的畫。

尤其是眼睛和眉毛等2個1組的部位，事先畫輔助線避免畫得偏移吧！

COLUMN 如何知道流行的畫風？

畫風的流行會不斷改變。那要如何看清畫風的走向呢？

方法之一是**觀察同人誌販售會**。在販售會上依照社團的規模配置位置有所不同。

鐵捲門前、牆邊攤位是大型社團，接著是軟墊牆，接下來是假牆和短邊攤位，依序配置。

筆者擔任工作人員多年，長年來也以同人社團的身分參加，就觀察的結果，我注意到**大約3～5年配置會改變**。換句話說，軟墊牆在3～5年後可能變成大型社團，**只要觀察軟墊牆的共通要素，就會有下個畫風的提示**。

除此之外，pixiv、下載販售網站或同人誌販售店的網站等，只要分析人氣排行榜的中級階級，某種程度也能猜到下次流行的畫風。

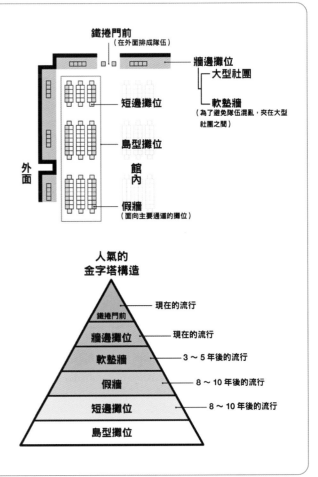

如何知道自己的狀態？

「要是像遊戲一樣能看見自己的狀態就好了。」你是不是會這麼想呢？其實有一個模擬確認狀態的方法。那就是**和過去比較**。尤其是相同主題或重畫過去畫過的圖，就能發覺自己的成長或是不知不覺已經會了。定期這麼做更能實際感受成長，請務必挑戰看看。

1991年
（14歲）

2012年

21年後

2019年

7年後

自己試著修改

與過去比較時，分析變好的地方或反過來以前畫得比較好的地方，寫成筆記吧！

筆記

①思考想要吸引人的地方（主題）
・好戰的魔法詠唱者？
・想要表現強悍的女性？
・視線誘導想要依照表情→肩甲→胸口的設計→手的順序嗎？

②思考畫得好的地方（稱讚）
・取得對立式平衡
・畫起來手感不錯

③思考不太好的地方（提出問題）
・右手中斷
・腳只畫到一半

④思考含糊的地方（關於作畫的問題）
・服裝上鎖骨的設計很含糊

1993年
（16歲）

依據分析的筆記
重畫

2020年
（42歲）

ケイン（杖）
アックス（斧）
＋
鳥のモチーフ

Lunn
ラン

【ひし形のモチーフ】

調和とソリッド
で
理性と強さを
表現する。

在初級篇將解說頭部、軀幹、手腳等每個部位的畫法。除了搭配步驟作畫的Lesson以外，也會解說畫法和思考方式。這是閱讀1週5天的教材，2天休息的型態，因此可以毫無窒礙地進行。

初級篇

難易度 ★★★★★★

基礎　人體　效率

描繪正臉

對於拿起本書的各位來說，所謂**描繪角色**與**畫角色的臉**同義。第1週將解說從頭部到鎖骨的畫法，因此首先第1天，利用「正臉的基本比例引導線」從角色正面的畫法開始吧！

Lesson 描繪正臉

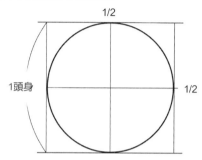

❶ 畫圓。使用繪畫軟體的圖形工具，或者傳統手繪的人使用樣板也行。畫十字線通過中心。

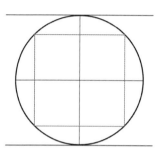

❷ 在圓的中間畫正方形。這個步驟是為了記住比例，所以習慣後即使省去這個步驟也畫得出來。

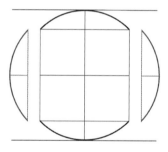

❸ 切下超出正方形的左右紅色部分。剩下的部分就是頭。最上面是頭頂部，最下面是下巴尖端。

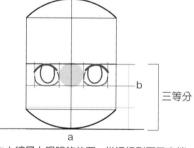

❹ 旁邊的中心線是上眼瞼的位置。從這裡到下巴尖端a分成三等分。b是下眼瞼。兩眼之間空出1隻眼睛的間隔，平衡就會變佳。

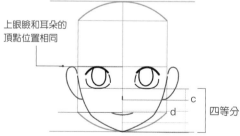

在②畫的方形底邊和下巴與嘴巴位置相同

❺ 從下眼瞼到下巴尖端之間分成四等分的c是鼻子下方，一半的d是嘴巴的位置。在嘴巴的高度彎曲般畫出輪廓。然後在上眼瞼和鼻子下方之間畫耳朵。這樣臉部的下半部便完成。

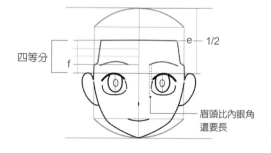

❻ 頭頂部和上眼瞼的一半位置e是髮際線。從髮際線到上眼瞼分成四等分的f是眉間。畫眉毛時眉頭的內側要比內眼角還要長。

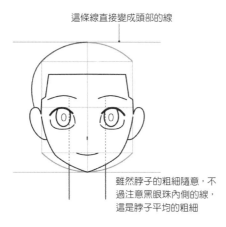

這條線直接變成頭部的線

雖然脖子的粗細隨意，不過注意黑眼珠內側的線，這是脖子平均的粗細

❼ 在①畫的圓上側和耳朵最上面連接，畫出頭部。黑眼珠的內側是脖子的寬度，這樣畫就是平均的脖子寬度。脖子長短會依照頭身而改變，如果是6頭身，可以畫成最初畫的圓（頭）的1/4長度。

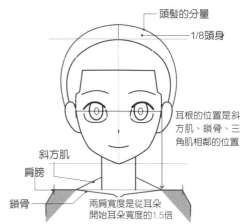

頭髮的分量

1/8頭身

耳根的位置是斜方肌、鎖骨、三角肌相鄰的位置

斜方肌

肩膀

鎖骨

兩肩寬度是從耳朵開始耳朵寬度的1.5倍

❽ 平均的兩肩寬度是從耳根開始耳朵寬度的1.5倍。從耳根筆直地畫一條線的位置就是斜方肌、鎖骨、三角肌的匯合點。頭髮的分量畫成大約1/8頭身的寬度，平衡就會變佳。

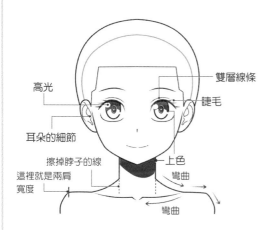

高光

雙層線條

睫毛

耳朵的細節

擦掉脖子的線

上色

這裡就是兩肩寬度

彎曲

彎曲

❾ 最後加上睫毛和高光等細節，正臉便完成。

範例

依照完成的引導線描繪頭部的例子。眼睛形狀和睫毛有無等，可以模仿喜歡的創作者的畫。任何事一開始都要模仿。再怎麼厲害的人，一開始也都是從模仿喜歡的創作者的畫開始。

Point

在Lesson描繪的臉部平衡是「正臉的基本比例引導線」。相對於臉部的眼睛、鼻子、嘴巴的位置和頭部大小、兩肩寬度等，請先記住這些的基本平衡吧！因為這是基本，所以看清自己的畫風後，可以改成喜歡的平衡。

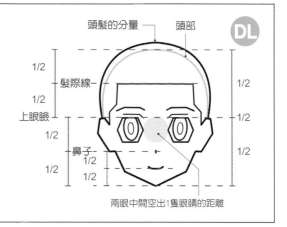

頭髮的分量　頭部

DL

1/2

1/2

1/2

1/2

1/2

1/2

1/2

髮際線

上眼瞼

鼻子

1/2

兩眼中間空出1隻眼睛的距離

利用引導線畫圖進步顯著

這裡有一幅繪畫新手的畫。來試試看在這幅畫利用剛才的「正臉的基本比例引導線」可以美化到何種程度。

煩惱畫看起來歪斜的人，或許是因為正中線、傾斜的偏移、部位比例錯誤，才會看起來很拙劣。在之後的全身畫法這3者也十分重要。

原本的插畫

首先為了看看平衡偏移多少，試著加入引導線。

外眼角、下巴左右偏移

嘴巴、下巴尖端和鎖骨的位置偏離正中線

黑眼珠超出白眼球

試著畫出正中線（縱）和傾斜（橫）的引導線。正中線加在眼睛中間，傾斜的引導線對準畫面左側。

修整歪斜

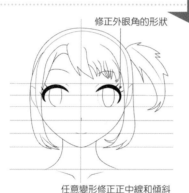

修正外眼角的形狀

任意變形修正正中線和傾斜

根據引導線使用任意變形工具調整歪斜。一開始試著修正縱橫的偏移和眼睛。

把引導線擦掉。如何？縱橫的線條對齊，歪斜消失了。

修正成基本比例

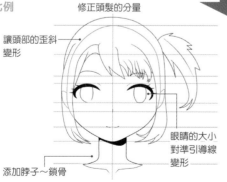

修正頭髮的分量

讓頭部的歪斜變形

眼睛的大小對準引導線變形

添加脖子～鎖骨

接著，搭配「正臉的基本比例引導線」移動眼睛和鼻子等部位的位置。然後，調整歪斜的線條和位置等。

把引導線擦掉。雖然稍微添加睫毛的形狀、嘴巴和脖子下方的影子等細節，不過除此之外都是相同的部位。比較這3者，絕對看來更好看呢。

試著描繪後腦杓

背面和正面由完全相同的輪廓形成。重點是斜方肌。斜方肌的線條畫到脖子跟前，看起來就很像。

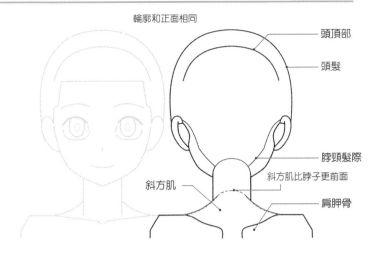

輪廓和正面相同

頭頂部

頭髮

脖頸髮際

斜方肌比脖子更前面

斜方肌

肩胛骨

常見的錯誤

明明想要正確地描繪，「不知為何頭看起來很大」，是不是有這種情形呢？原因出在輪廓和後腦杓連著描繪。輪廓和後腦杓之間有空間，因此顏面（輪廓）必須比後腦杓還要小。在意的人在畫好輪廓後，試著畫出略大的後腦杓吧。

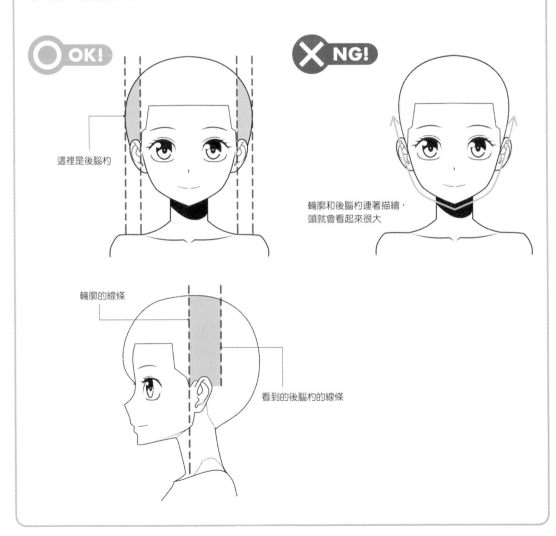

這裡是後腦杓

輪廓和後腦杓連著描繪，頭就會看起來很大

輪廓的線條

看到的後腦杓的線條

難易度 ★★★★★
基礎　人體　效率

描繪側臉

側臉基本上也和正面是相同平衡，因此只要記住正面的平衡就能輕易理解。注意正面和側臉的部位不要偏移。

Lesson 描繪側臉

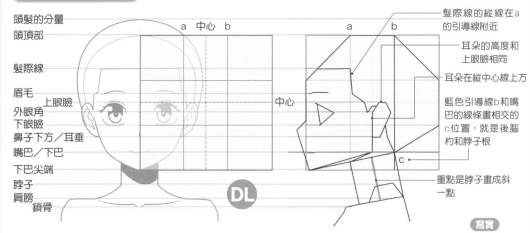

頭髮的分量
頭頂部
髮際線
眉毛
上眼瞼
外眼角
下眼瞼
鼻子下方／耳垂
嘴巴／下巴
下巴尖端
脖子
肩膀
鎖骨

a 中心 b
中心

髮際線的縱線在a的引導線附近
耳朵的高度和上眼瞼相同
耳朵在縱中心線上方
藍色引導線b和嘴巴的線條畫相交的c位置，就是後腦杓和脖子根
重點是脖子畫成斜一點

① 準備在第1天畫好的正臉，以從頭頂部到下巴尖端的長度畫成正方形。在這裡配合部位的位置畫引導線。在正方形畫出中心和縱橫三等分的引導線。

② 看著旁邊的引導線，決定部位的位置。在此畫直線也行。此外，脖子的位置畫成a和b的寬度，平衡就會變佳。

寫實

描繪寫實型的情況，分成四等分就會畫得好。

眉毛貼著額頭，比眼睛還要突出

額頭稍微凸出

兩眼之間稍微凹下

從下巴尖端連到後腦杓和脖子根的交點（c）

如果覺得後腦杓太長，稍微抑制分量描繪也OK

③ 讓在②畫的直線型側臉帶有圓弧。

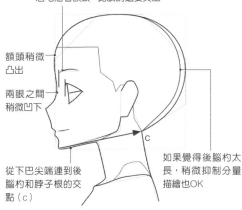

顏面
頭部
側面
脖子
斜方肌
下巴下方

④ 頭部大致分成顏面、側面、頭部、下巴下方，由這4個面所構成。首先請從自己的外眼角到耳側用手指描摹觸碰。這裡就是側面。

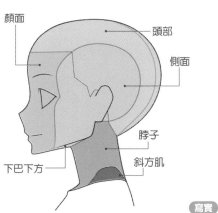

寫實

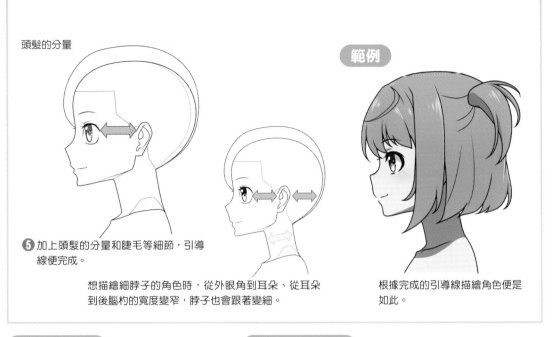

頭髮的分量

範例

❺加上頭髮的分量和睫毛等細節，引導
線便完成。

想描繪細脖子的角色時，從外眼角到耳朵、從耳朵
到後腦杓的寬度變窄，脖子也會跟著變細。

根據完成的引導線描繪角色便是
如此。

側臉的嘴脣

首先看一下寫實的嘴脣形狀。

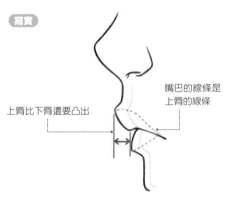

寫實

上脣比下脣還要凸出

嘴巴的線條是
上脣的線條

側臉的記號化

側臉的記號化有各種類型。來介紹一個例子。

從鼻子到下巴成一
直線的類型

鼻子翹起來，嘴脣
凸出的類型

雖然有嘴脣的輪廓，
不過嘴巴的線條沒有
連接的類型

此外，也有不畫嘴脣輪廓的類型。這是為了容易對嘴的動
畫手法，這普遍傳開，變成這樣畫，也有這樣的說法。

不讓嘴脣出現在輪廓

即使嘴巴打開輪廓的形狀也
沒變，因此可以省下作畫的
工夫

常見的錯誤

來看看新手常見的錯
誤。
沒有下巴尖端的突
出，以及後腦杓容易
有變成絕壁的傾向。

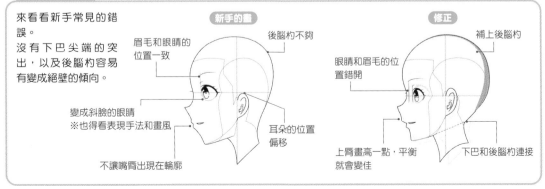

新手的畫

眉毛和眼睛的
位置一致

後腦杓不夠

變成斜臉的眼睛
※也得看表現手法和畫風

耳朵的位置
偏移

不讓嘴脣出現在輪廓

修正

補上後腦杓

眼睛和眉毛的位
置錯開

上脣畫高一點，平衡
就會變佳

下巴和後腦杓連接

初級篇

第1週　第3天

基礎　人體　效率

描繪斜臉

斜臉必須畫出正面和側面這兩面，因此變得有點複雜。實在搞不懂或者能畫出一定程度，但是覺得有點奇怪的人，因為特典有準備簡易的畫法，不妨利用看看。

Lesson 描繪斜臉

預先準備

在正方形畫三等分的引導線

頭髮
頭頂部

髮際線

眉毛
　　上眼瞼
外眼角
下眼瞼
鼻子下方／耳垂
嘴巴／下巴

下巴尖端
脖子
肩膀
鎖骨

配合從頭頂部到嘴巴的輔助線的寬度畫正方形，然後在裡面畫圓

DL

和側臉相同，使用第1天的正面從重點部位畫輔助線

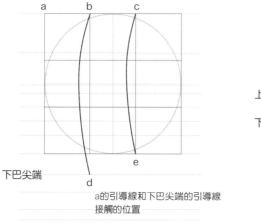

a　　b　　　c

下巴尖端
d　　　e

a的引導線和下巴尖端的引導線接觸的位置

上眼瞼
下眼瞼
外眼角

❶ 在b和d畫出上面那樣的曲線。同樣地在c和e也畫出曲線。

❷ 在圓的正中線上面畫眼睛。雖然寬度隨意，不過請把圖的位置當成大致的基準。

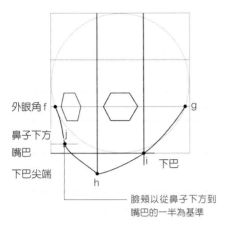

外眼角 f

鼻子下方 j

嘴巴

下巴尖端

g

下巴

臉頰以從鼻子下方到
嘴巴的一半為基準

❸ 通過h、i，從f到g畫出輪廓。

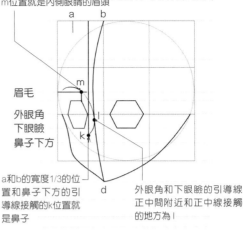

接觸從眼睛上方到眉毛的引導線的
m位置就是內側眼睛的眉頭

眉毛

外眼角

下眼瞼

鼻子下方

a和b的寬度1/3的位
置和鼻子下方的引
導線接觸的k位置就
是鼻子

外眼角和下眼瞼的引導線
正中間附近和正中線接觸
的地方為l

❹ 描繪臉部的部位。從在①畫的b到d的線就是臉部的
正中線。通過k、l、m這3點的弧線就是鼻梁。

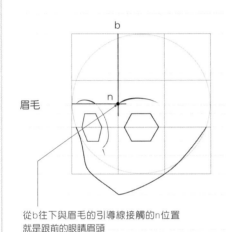

眉毛

從b往下與眉毛的引導線接觸的n位置
就是跟前的眼睛眉頭

❺ 描繪跟前的眉毛。

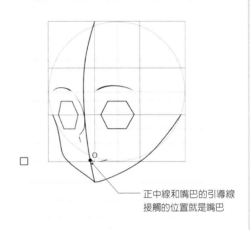

正中線和嘴巴的引導線
接觸的位置就是嘴巴

❻ 畫出嘴巴，臉部的部位便完成。

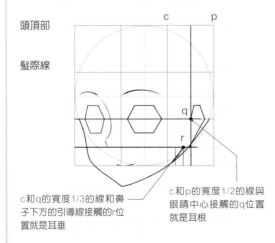

頭頂部

髮際線

c和q的寬度1/3的線和鼻
子下方的引導線接觸的r位
置就是耳垂

c和p的寬度1/2的線與
眼睛中心接觸的q位置
就是耳根

❼ 描繪耳朵。

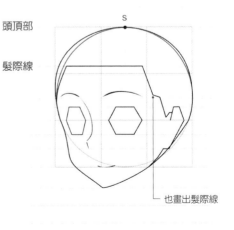

頭頂部

髮際線

也畫出髮際線

❽ 圓的頂點s位置就是頭頂部，配合圓畫出頭部。

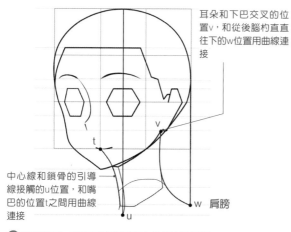

耳朵和下巴交叉的位置v，和從後腦杓直直往下的w位置用曲線連接

中心線和鎖骨的引導線接觸的u位置，和嘴巴的位置t之間用曲線連接

肩膀

❾ 畫出脖子。注意這時脖子左右的線大致平行。

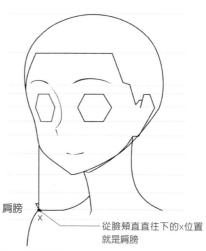

肩膀

從臉頰直直往下的x位置就是肩膀

❿ 描繪內側的肩膀。

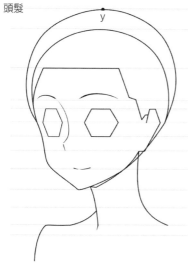

頭髮

⓫ 配合頭髮的頂點y位置畫出頭髮的分量。

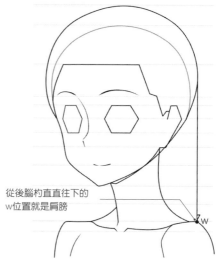

從後腦杓直直往下的w位置就是肩膀

⓬ 畫出肩膀和鎖骨。

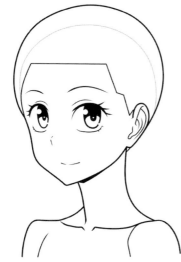

⓭ 最後描繪睫毛和眼睛裡的細節，素體便完成。

範例

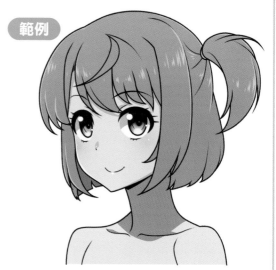

根據完成的引導線描繪角色便是如此。

斜臉的情況，正面和側面這兩面都能看見。請記清楚哪一面和部位在哪邊連接。

正面和側面難以理解時，想像頭部放進箱子裡描繪就會容易理解。

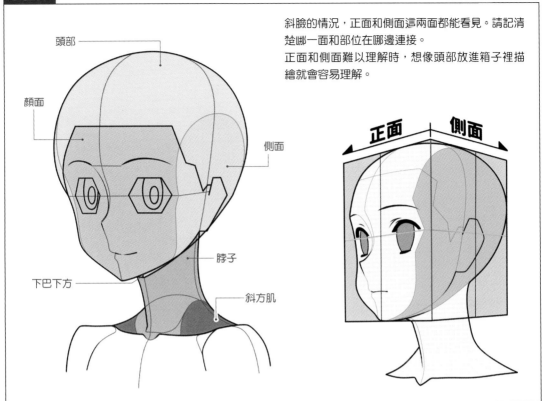

頭部

顏面

側面

脖子

下巴下方

斜方肌

正面　側面

COLUMN 仰視的頭部並不是圓？

描繪斜臉的仰視時，是從至今的輪廓形象用圓畫出頭頂部。其實仰視的情況，把頭頂部畫成稍微平緩的曲線，就能呈現更自然的印象。

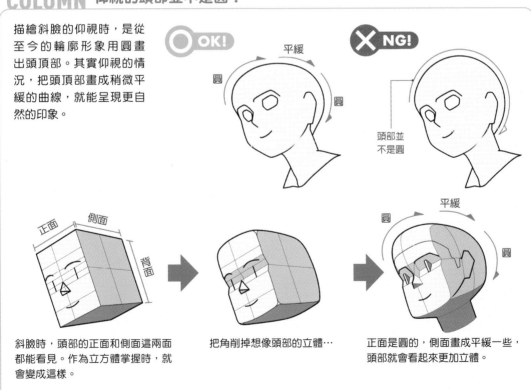

OK!

平緩

圓

圓

NG!

頭部並不是圓

正面　側面

背面

平緩

圓

圓

斜臉時，頭部的正面和側面這兩面都能看見。作為立方體掌握時，就會變成這樣。

把角削掉想像頭部的立體…

正面是圓的，側面畫成平緩一些，頭部就會看起來更加立體。

描繪斜臉

初級篇

中級篇

眉毛和眼睛做出偏移

觀看側臉，可以知道額頭凸出，眼睛的位置比額頭凹陷。並且眉毛貼著額頭，因此眼睛和眉毛的位置有高低差。從斜面看臉部，由於高低差，眉毛和眼睛看起來偏移。若是沒有偏移，臉看起來就會像平面。

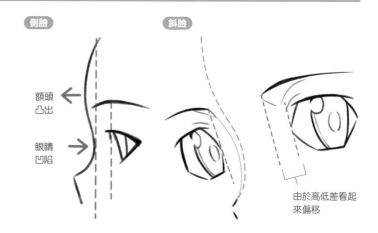

側臉　斜臉

額頭
凸出

眼睛
凹陷

由於高低差看起來偏移

正中線的彎曲和輪廓線相同

請仔細看側臉的A線。這條線在正面、斜臉是正中線。換言之以相同畫風描繪斜臉時，A和C的線必須是相似的線條。當然這並非絕對，不過盡可能相似的線條看起來比較美。此外，B和D的線也是臉部立體的一部分，因此同樣地注意變成相似的線條，就能完成整合性高的圖畫。

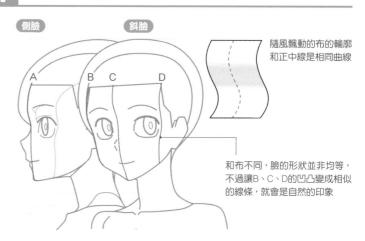

側臉　斜臉

A　B C　D

隨風飄動的布的輪廓和正中線是相同曲線

和布不同，臉的形狀並非均等，不過讓B、C、D的凹凸變成相似的線條，就會是自然的印象

圖畫是雕刻的印象

描繪斜臉時，重點在於注意面。至少若不注意正面與側面這兩面，就會變成平坦的畫，或是顏面相對於頭部會變得太大，因此最好一邊注意正面與側面，一邊像雕刻般做出面。

這裡有2幅繪畫新手的圖。配合圖畫出正中線和傾斜的輔助線,可知兩者的傾斜都不一致。

修正正中線和傾斜後便如下圖。和在p.30修正正臉時相同,部位使用原本的圖,只是任意變形修正(脖子

重畫)。像這樣光是正中線和傾斜沒有偏移,就變得看起來相當不錯。臉的平衡無論如何也會偏移的人,在畫草圖時不要徒手畫,請使用尺或量尺工具畫輔助線描繪看看。

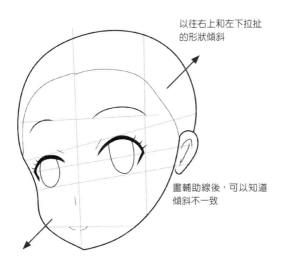

以往右上和左下拉扯的形狀傾斜

畫輔助線後,可以知道傾斜不一致

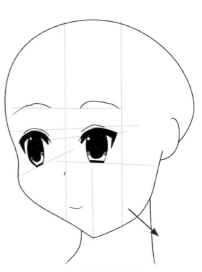

輪廓往右下傾斜

修改被拉扯的歪斜

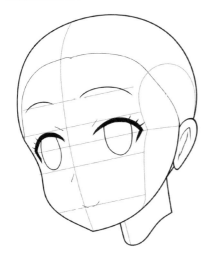

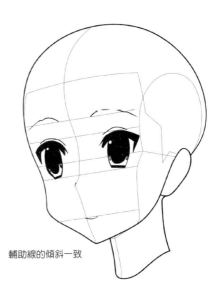

輔助線的傾斜一致

Point

右撇子的人傾向於往右上、左下傾斜。請在沒有格線的紙上寫字看看。假如你的字傾向於往右上傾斜,或許圖也會往右上抬高。

用脖子連接頭部和肩膀

在正臉、側臉、斜臉的畫法也有提到脖子，不過脖子並非直的。在此將解說從脖子到肩膀的連接方式。

將頭部、顏面、脖子簡化思考

至今描繪了正臉、側臉、斜臉，可以知道是把頭部想像成球體描繪。接下來請想成本壘板形的顏面和圓柱的脖子合體。如此簡化便容易想像大略的立體感。

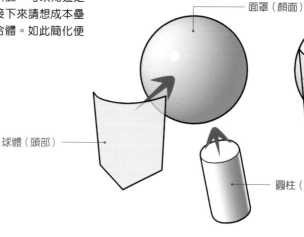

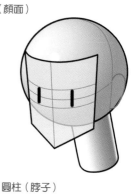

面罩（顏面）

球體（頭部）

圓柱（脖子）

下巴的畫法

人有著連接下巴尖端和脖子的**下巴下方**。「頭和脖子感覺沒有連得很好」，會這樣不搭調的原因之一，就是因為沒有畫下巴下方。在斜臉的情況也會稍微看見下巴下方。

寫實

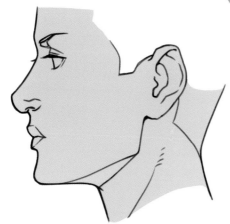

OK!

NG!

在插畫經常看到，在脖子上色塗滿的手法是用來表現下巴下方。

從脖子到鎖骨的畫法

鎖骨呈現弓形。鎖骨和背側的肩胛骨連接，腕骨（肱骨）和肩膀的肌肉（三角肌）連動活動。因此活動肩膀後，鎖骨、肩胛骨也會同時活動。此外，脖子和肩膀之間還有叫做斜方肌的肌肉。

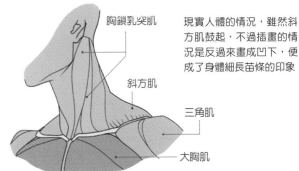

胸鎖乳突肌

斜方肌

三角肌

大胸肌

現實人體的情況，雖然斜方肌鼓起，不過插畫的情況是反過來畫成凹下，便成了身體細長苗條的印象

正面

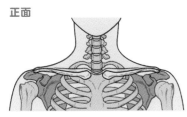

從上方觀看的圖

即使從上方看鎖骨，看起來也是弓形。此外，鎖骨和肩胛骨連在一起。

角

① ② ③

鎖骨由3條曲線構成

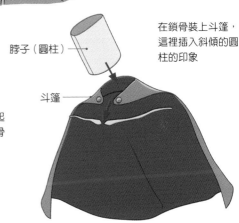

脖子（圓柱）

斗篷

在鎖骨裝上斗篷，這裡插入斜傾的圓柱的印象

常見的錯誤

描繪斜臉時，**脖子的偏移**很容易失誤。把脖子畫成直的，從側面觀看時就會變成圖中的形狀。這樣一來下巴下方就不見了呢。另外，斜45度描繪臉部時，從耳根附近開始畫脖子就會順利。

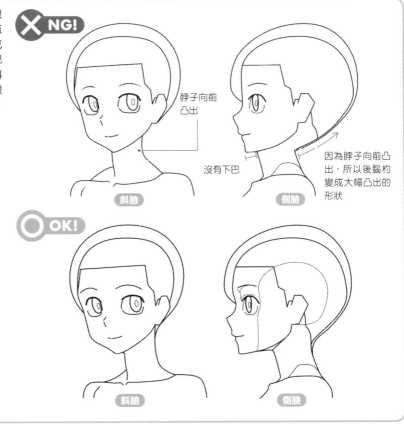

脖子向前凸出

沒有下巴

因為脖子向前凸出，所以後腦杓變成大幅凸出的形狀

斜臉　　側臉

斜臉　　側臉

基礎　人體　效率

了解描繪部位的訣竅

會畫正臉、側臉、斜臉的平衡後，接著來看看描繪頭部（臉部）部位的訣竅。臉部是特別能呈現個性的部位，因此充分理解基本之後，請試著找出具有自己風格的部位畫法。

眼睛的構造

眼睛有白眼球和黑眼珠。黑眼珠部分被圓頂狀的角膜覆蓋，內側是擂缽狀的虹彩，並且內側有瞳孔。

寫實

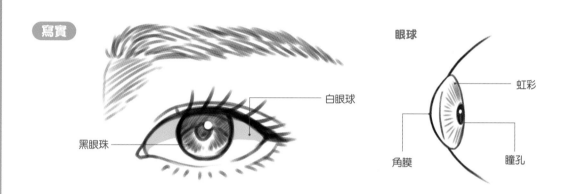

白眼球

黑眼珠

眼球

虹彩

角膜

瞳孔

瞳孔的位置

眼睛簡化後便如下圖。

從正面觀看時，瞳孔是正圓形，不過臉部傾斜時眼睛也會跟著傾斜，因此慢慢地變成橢圓，瞳孔的位置看起來偏移。

從上方觀看的圖

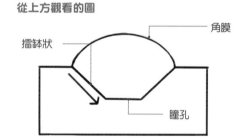

角膜

擂缽狀

瞳孔

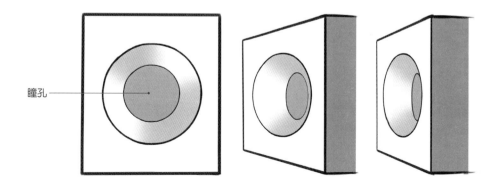

瞳孔

新手畫圖時常見的錯誤有**瞳孔總是在眼眶的中央**，或是**瞳孔像貼紙般貼在角膜的狀態**，要注意這兩點。

 正面　 角度平緩　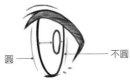 角度陡

圓 ← ← 不圓

 瞳孔總是在中央的類型

並非擂缽狀

 瞳孔反過來偏移的類型

像貼紙般貼在角膜上

根據畫風的差異描繪眼瞼

不少人認為眼瞼以一條線形成，不過它的結構大致分成5個區塊。這5個要留下哪些是由畫風決定，因此請仔細觀察喜歡的創作者會留下哪邊。

有角度的眼瞼

描繪內側的眼睛時，眼瞼在臉部傾斜時，是變化特別劇烈的部位。把眼睛周圍想成和黑眼珠一樣是擂缽狀就能理解。

簡化

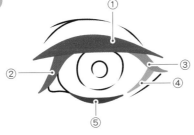

①
②
③
④
⑤

一部分刪除的類型

捨
捨
捨

全部留下的類型

簡化

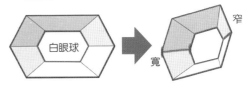

白眼球 → 窄 寬

了解描繪部位的訣竅　初級篇

側臉的眼睛

側臉的眼睛類型非常豐富。依照接近寫實的畫、萌繪等也會改變。仔細觀察自己喜歡的創作者的畫是如何變形的吧！

超寫實

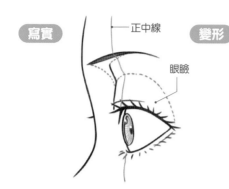
寫實　正中線　眼瞼　變形

黑眼珠整體帶有圓弧的類型

前側帶有圓弧的類型

前側向後彎的類型

根據角度的眼睛變化

正面的情況，兩眼是鏡中影像的狀態。上眼瞼、下眼瞼的角傾斜約60度（依照上吊眼或下垂眼等眼睛形狀而改變），不過有點角度後它的比例和內眼角、外眼角的寬度會逐漸改變。但是基本上眼睛的縱長不變。

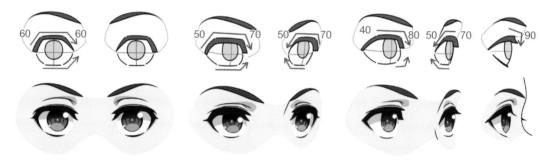

睫毛的生長

睫毛是從眼瞼的邊緣生長。因為呈放射線狀生長，所以注意方向不要不一樣。

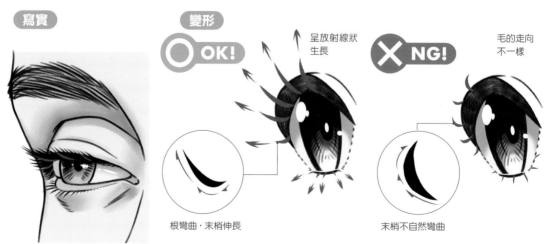
寫實　變形　OK！　呈放射線狀生長　NG！　毛的走向不一樣

根彎曲，末梢伸長　　末梢不自然彎曲

嘴巴的構造

嘴巴的構造是由上脣和下脣所構成。
插畫的情況很少仔細地描繪嘴脣，尤其畫出上脣中心的M字部分後就會變成寫實的印象。
另外，依照畫風可以看到**嘴巴正中間斷開的畫法**，不過這是迴避寫實感的一個手法。

此外重點是**嘴巴中心會隨著臉部傾斜改變位置**。注意斷開的位置總是在**傾斜狀態的中心**。
並且，嘴巴兩邊（嘴角）點一下，表情就會變得容易理解。

寫實

上脣的M字部分
畫出這裡就會變成寫實的印象

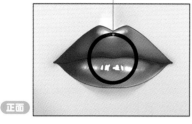

正面

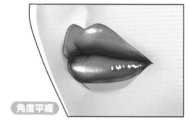

角度平緩

角度陡

變形

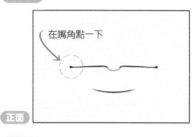

在嘴角點一下

正面

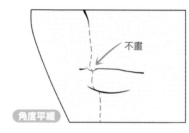

不畫

角度平緩

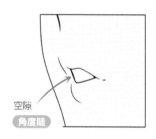

空隙

角度陡

Point

雖然也得看畫風，不過畫小孩的嘴巴時畫成帶有圓弧的形狀，
畫大人的嘴巴時畫成直線型，看起來就會很像。

小孩圓一點

點一下

大人是直線型

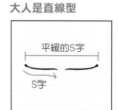

平緩的S字

S字

✕ NG!

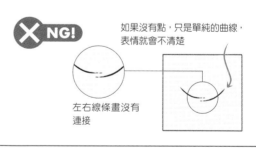

左右線條畫沒有
連接

如果沒有點，只是單純的曲線，
表情就會不清楚

嘴巴張開的畫法

描繪張開的嘴巴時從上脣的線開始畫。再從這裡畫下脣的線，看起來就會很好看。

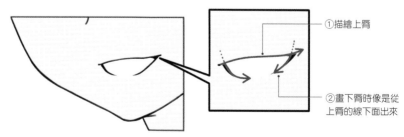

①描繪上脣

②畫下脣時像是從
上脣的線下面出來

嘴巴各種打開的樣子

依照嘴巴的張開程度，表情會大幅改變。描繪張開的嘴巴時，請配合想畫的角色的氣質調整吧！

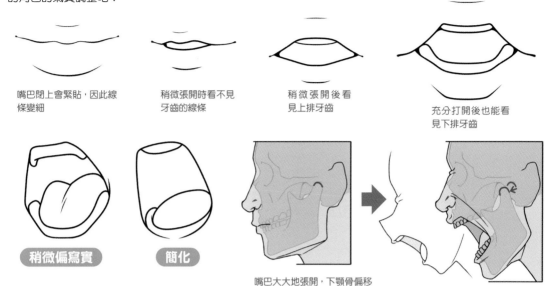

嘴巴閉上會緊貼，因此線條變細

稍微張開時看不見牙齒的線條

稍微張開後看見上排牙齒

充分打開後也能看見下排牙齒

稍微偏寫實　簡化

嘴巴大大地張開，下顎骨偏移

耳朵的簡化

耳朵有各種簡化的方式，沒有所謂的正確畫法。此外，由於耳朵經常被頭髮遮住，所以也是不太受到注意的部位。很多畫得還可以的人，耳朵也會含糊帶過，或者是畫不好。換句話說，許多創作者最後會練習畫耳朵，因此可以說**耳朵畫得好＝圖畫得好**。耳朵畫得好就表示有仔細觀察，而且注意到細微部分。

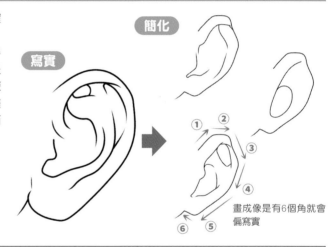

寫實　簡化

① ② ③ ④ ⑤ ⑥ 畫成像是有6個角就會偏寫實

Point

對耳朵的位置感到疑惑時，就請回想一下眼鏡。眼鏡的耳托（鏡腳）部分就是耳朵的位置。

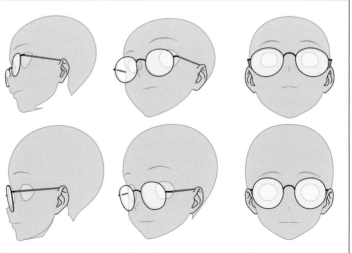

鼻子簡化的方法

鼻子的形狀依照寫實和簡化，掌握的面不同。寫實的情況，鼻樑也視為面，因此斷面是梯形的形狀。簡化的情況，鼻樑視為線，因此最好注意斷面是三角形。

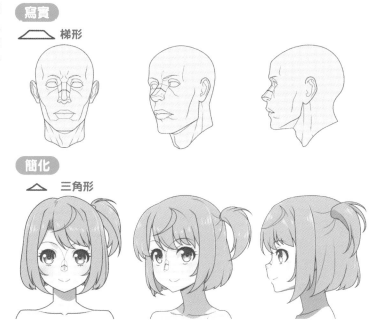

寫實

梯形

簡化

三角形

鼻子的各種簡化

鼻子依照描繪哪一面或哪條線，形狀會有所不同。
為了清楚起見，來看看簡化的類型吧！

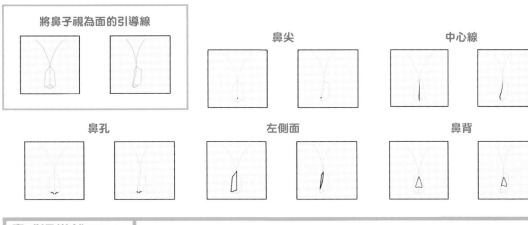

將鼻子視為面的引導線

鼻尖　　　中心線

鼻孔　　　左側面　　　鼻背

畫成這樣就OK！

眼睛、鼻子、嘴巴等部位位置正確地描繪

本週到此為止。這2天請充分休息吧！

第2週

第2週 軀幹

初級篇
第8天

第2週

難易度 ★☆☆☆☆

基礎 人體 效率

描繪正面軀幹的骨架

會畫臉部之後,接下來要解說和頭部連接的軀幹的畫法。和臉部一樣,先從了解平衡開始吧!全身的平衡將會在第22天解說,因此今天會以6.5頭身的女性為例,解說頭部和軀幹的骨架畫法。

Lesson 描繪正面軀幹

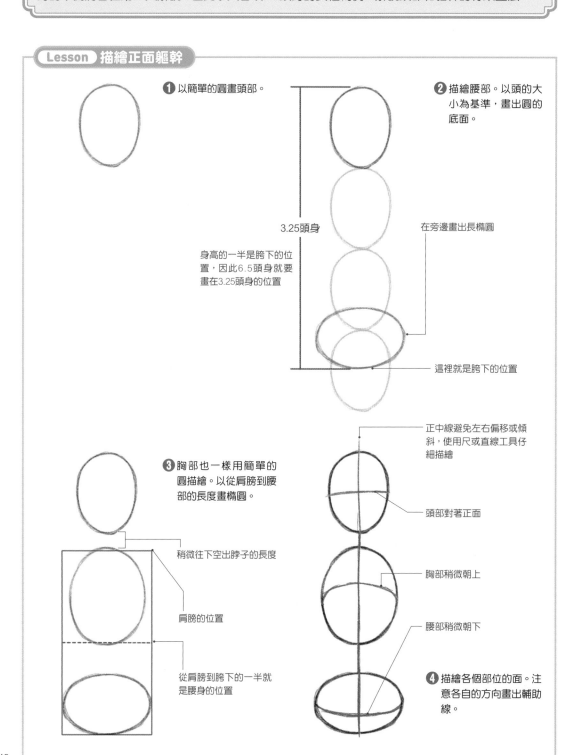

❶ 以簡單的圓畫頭部。

❷ 描繪腰部。以頭的大小為基準,畫出圓的底面。

在旁邊畫出長橢圓

3.25頭身

身高的一半是胯下的位置,因此6.5頭身就要畫在3.25頭身的位置

這裡就是胯下的位置

❸ 胸部也一樣用簡單的圓描繪。以從肩膀到腰部的長度畫橢圓。

正中線避免左右偏移或傾斜,使用尺或直線工具仔細描繪

頭部對著正面

稍微往下空出脖子的長度

肩膀的位置

從肩膀到胯下的一半就是腰身的位置

胸部稍微朝上

腰部稍微朝下

❹ 描繪各個部位的面。注意各自的方向畫出輔助線。

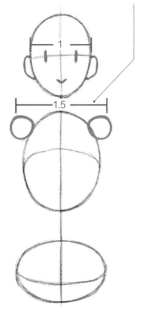

兩肩寬度以左右耳根1.5倍的寬度為基本

1

1.5

⑤ 描繪臉部的輪廓和肩膀的關節位置。

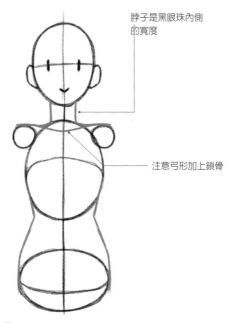

脖子是黑眼珠內側的寬度

注意弓形加上鎖骨

⑥ 參考在③加上的引導線畫出腰身，連接胸部與腰部。

Step up 了解面

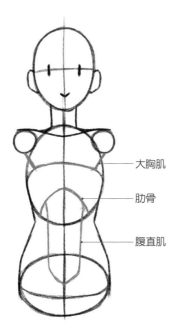

大胸肌

肋骨

腹直肌

⑦ 描繪肋骨的線條和腹直肌的輪廓。胸部是從大胸肌的下側開始，因此對於胸部的位置傷腦筋的人，或許可以先加上輪廓。這裡的輪廓一開始很難，請先模仿描繪看看。

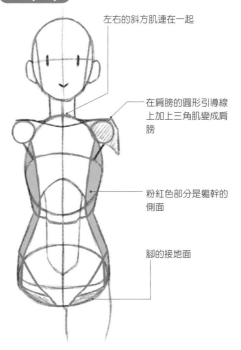

左右的斜方肌連在一起

在肩膀的圓形引導線上加上三角肌變成肩膀

粉紅色部分是軀幹的側面

腳的接地面

描繪軀幹的面。從正面觀看時，軀幹的輪廓並非全都是正面。其實正面部分很少，除此之外是看得見側面的狀態。

難易度 ★★★★★

基礎　人體　效率

初級篇

第9天　第2週

描繪側面軀幹的骨架

今天要解說側面軀幹的骨架。基本的平衡和正面相同，不過變成側面後胸部和腰部的傾斜很重要。描繪時注意從腰部到臀部的線條是美麗的S字。

Lesson 描繪側面軀幹

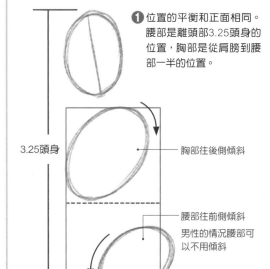

❶ 位置的平衡和正面相同。腰部是離頭部3.25頭身的位置，胸部是從肩膀到腰部一半的位置。

3.25頭身

胸部往後側傾斜

腰部往前側傾斜
男性的情況腰部可以不用傾斜

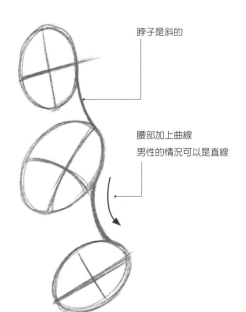

脖子是斜的

腰部加上曲線
男性的情況可以是直線

❷ 加上傾斜的輔助線。

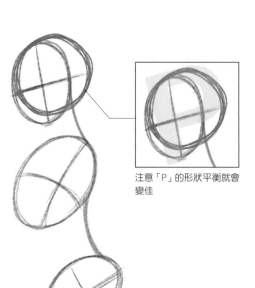

注意「P」的形狀平衡就會變佳

❸ 在頭部加上後腦杓。

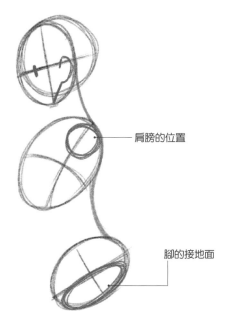

肩膀的位置

腳的接地面

❹ 描繪臉部和肩膀的骨架。

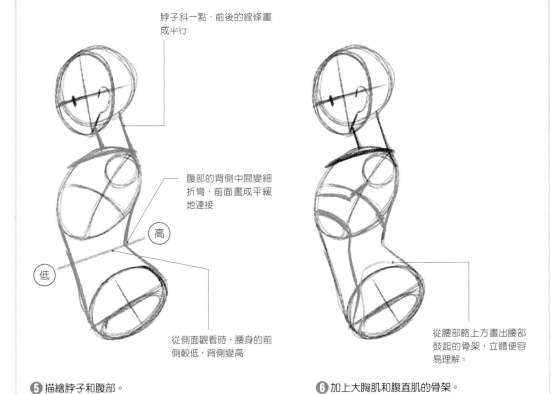

脖子斜一點，前後的線條畫
成半行

腹部的背側中間變細
折彎，前面畫成平緩
地連接

高

低

從側面觀看時，腰身的前
側較低，背側變高

⑤ 描繪脖子和腹部。

從腰部略上方畫出腰部
鼓起的骨架，立體便容
易理解。

⑥ 加上大胸肌和腹直肌的骨架。

Step up 了解面

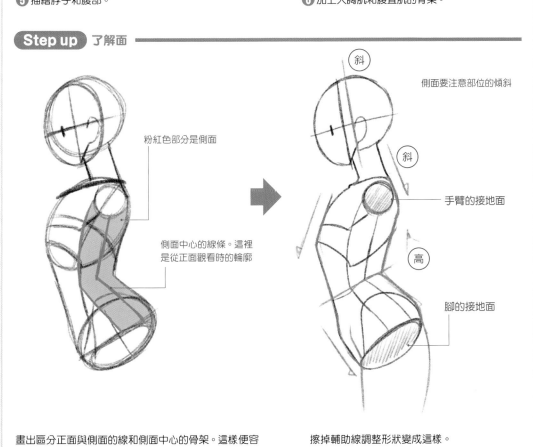

粉紅色部分是側面

側面中心的線條。這裡
是從正面觀看時的輪廓

斜

側面要注意部位的傾斜

斜

手臂的接地面

高

腳的接地面

畫出區分正面與側面的線和側面中心的骨架。這樣便容
易掌握立體。

擦掉輔助線調整形狀變成這樣。

第2週 軀幹

初級篇
第10天
第2週

難易度 ★★★★★

基礎　人體　效率

描繪斜面軀幹的骨架

今天解說斜面軀幹的骨架。斜面也和側面一樣，平衡與正面相同。雖然在斜臉的畫法也有解說，不過斜面是正面與側面都看得見的狀態。請一邊回想正面和側面的重點一邊畫圖吧！

Lesson 描繪斜面軀幹

❶ 首先用簡單的圓畫頭部、胸部、腰部。
胸部與腰部的傾斜畫成比側面時緩和的傾斜，寬度稍微畫寬一點。由於斜面的角度能看見正面與側面這兩面，所以加上傾斜

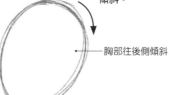

胸部往後側傾斜

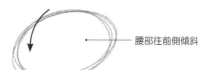

腰部往前側傾斜

❷ 畫出傾斜的輔助線。注意描繪球體的圓弧。

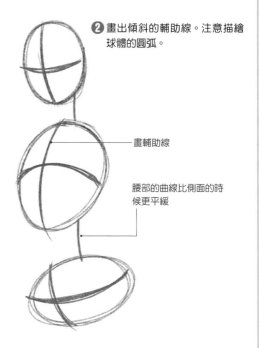

畫輔助線

腰部的曲線比側面的時候更平緩

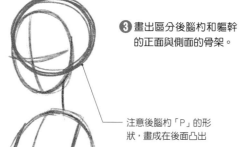

❸ 畫出區分後腦杓和軀幹的正面與側面的骨架。

注意後腦杓「P」的形狀，畫成在後面凸出

❹ 畫臉部的骨架和肩膀的圓。

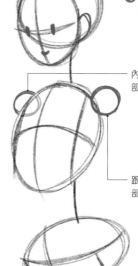

內側肩膀的骨架是進入胸部內側的形式

跟前肩膀的骨架，是與胸部近前稍微重疊的形式

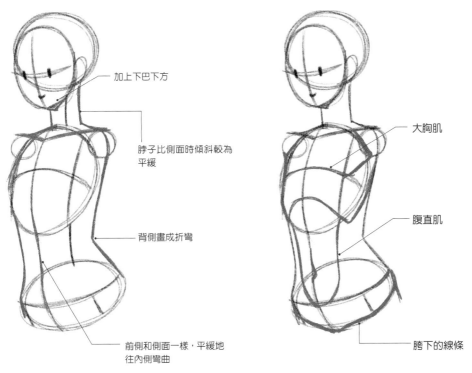

加上下巴下方

脖子比側面時傾斜較為
平緩

背側畫成折彎

前側和側面一樣，平緩地
往內側彎曲

大胸肌

腹直肌

胯下的線條

⑤ 連接脖子和腹部。

⑥ 描繪肌肉的輪廓。

Step up 了解面

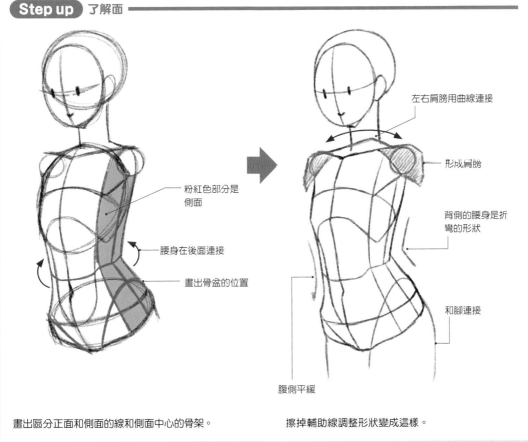

粉紅色部分是
側面

腰身在後面連接

畫出骨盆的位置

左右肩膀用曲線連接

形成肩膀

背側的腰身是折
彎的形狀

和腳連接

腹側平緩

畫出區分正面和側面的線和側面中心的骨架。

擦掉輔助線調整形狀變成這樣。

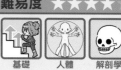
了解軀幹的構造

至此從正面、側面、斜面這3個方向解說了軀幹骨架的畫法。今天將針對軀幹的構造和男女骨骼的差異進行解說。

軀幹的簡化

軀幹大致由正面、左右的側面、背面這4面所形成。
在新手的畫由於沒有這些面，所以有時軀幹看起來很寬，因此請先以四邊形或單純的形狀想像。

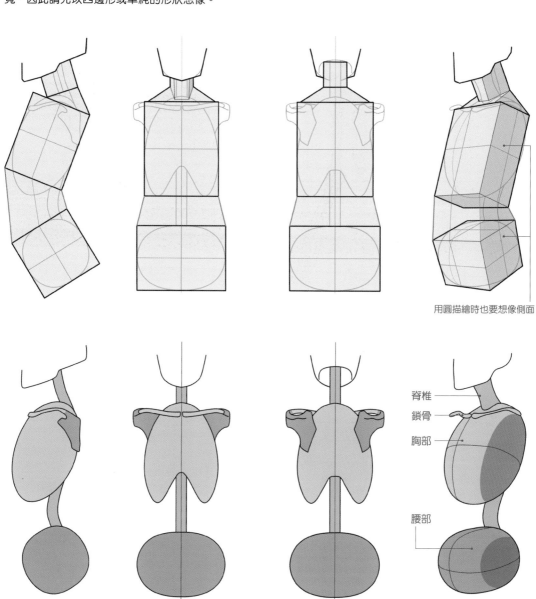

用圓描繪時也要想像側面

脊椎
鎖骨
胸部
腰部

側面　　　　正面　　　　背面　　　　斜面

男女骨骼的差異

比較男性和女性的體格時，軀幹的差異最大。其實手腳的骨頭並沒有那麼大的差異。

男女的差異經常被舉出的**兩肩寬度和腰部寬度的差異**，與肋骨和骨盆的寬度有關。

請看下圖。雖然男性的肋骨中央部寬度很寬，不過女性是肋骨下側寬度寬，上側窄的卵形。在這裡加上手臂時，男性由於肋骨寬，所以兩肩寬度也變寬；女性由於肋骨窄，所以兩肩寬度也變狹窄。

同樣地女性由於骨盆寬，腰部周圍是柔軟的印象。關於骨盆在下一頁將更詳細地說明。

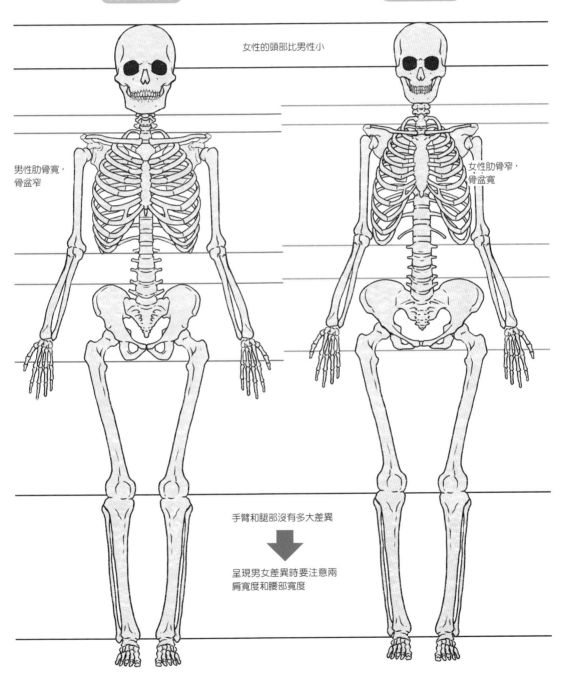

男性的骨骼

女性的骨骼

女性的頭部比男性小

男性肋骨寬，骨盆窄

女性肋骨窄，骨盆寬

手臂和腿部沒有多大差異

呈現男女差異時要注意兩肩寬度和腰部寬度

男女的骨盆形狀不同

男女的另一個差異是骨盆。從正面觀看時，男性的骨盆接近正方形，和胸部是同樣的寬度。女性的骨盆比胸部是更加橫長的形狀。

從側面觀看時，男性的腰是垂直的，所以脊椎也筆直；女性的腰由於向前傾，所以可以看到脊椎有彎曲。因此女性比男性腰身更加清楚可見。

男性

肋骨和骨盆大致是相同寬度

直線型

女性

骨盆的寬度比肋骨寬

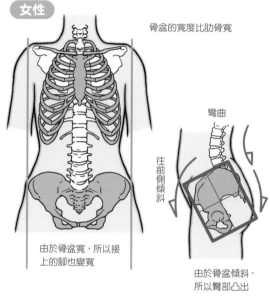

彎曲

往前側傾斜

由於骨盆寬，所以接上的腳也變寬

由於骨盆傾斜，所以臀部凸出

加上胸部的位置

胸部是從大胸肌的下側加上去。從鎖骨到胸部上側的空間叫做**胸口**。可知胸部其實是在下側。

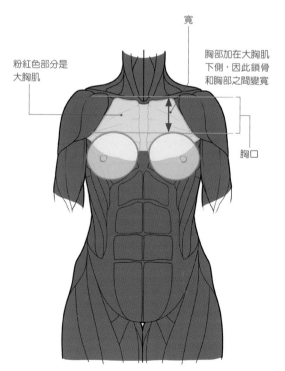

粉紅色部分是大胸肌

寬

胸部加在大胸肌下側，因此此鎖骨和胸部之間變寬

胸口

肩膀和胸部的界線

肩膀加在胸部（大胸肌）隔壁。
若沒注意到接在胸部一事，把肩膀畫在外側，兩肩寬度就會變得太寬，因此得注意。關於肩膀將在明天（第12天）解說。

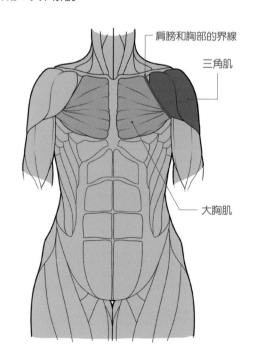

肩膀和胸部的界線

三角肌

大胸肌

男女骨骼的簡化

換成6頭身的角色時的男女差異。好好地記住這些差異，讓自己
能夠分別描繪。

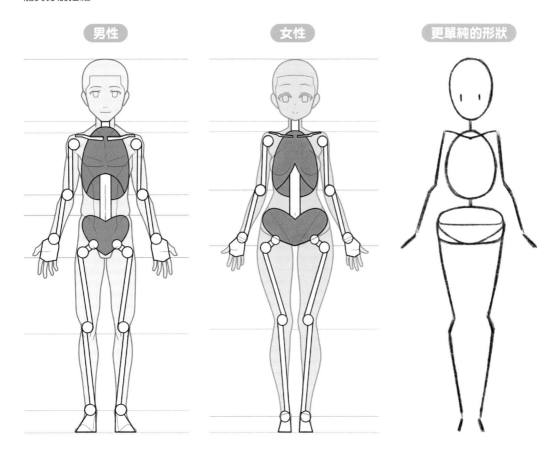

男性　　　　女性　　　　更單純的形狀

在第8~10天的骨架畫法也是從簡單的圓描繪。不是
從一開始就畫複雜的形狀，最好先以簡單的形狀確
認平衡等，然後再畫出細節。

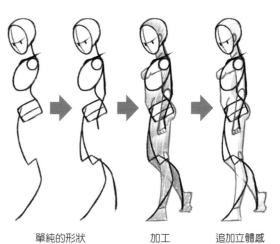

單純的形狀　　　加工　　　追加立體感

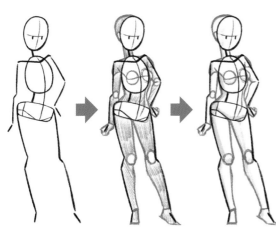

單純的形狀　　　加工　　　追加立體感

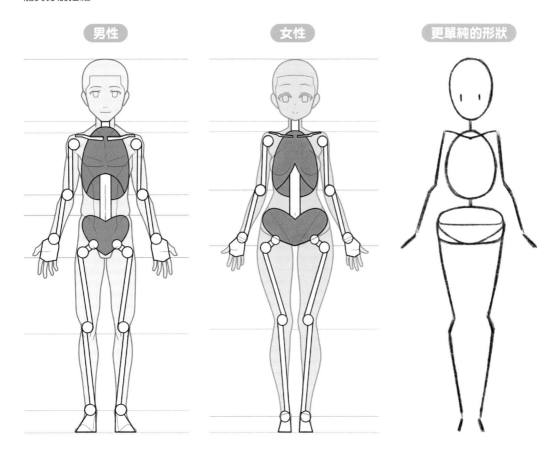

初級篇

了解軀幹的構造

肩膀與軀幹的姿勢

軀幹畫法的最後一天。今天將解說肩膀和軀幹的姿勢。軀幹的姿勢除了軀幹的動作,也會對肩膀造成影響。肩膀可以上下、前後活動,請一邊搭配一邊在軀幹加上姿勢。

肩膀的外觀

斜向人物的情況,肩膀的內側較長,跟前看起來較短。

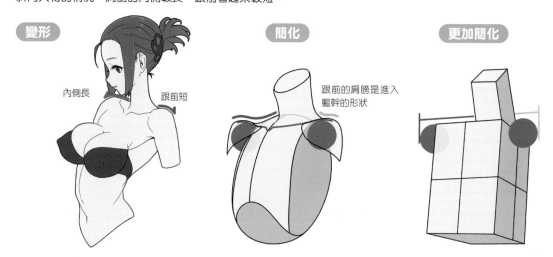

變形

內側長　　　跟前短

簡化

跟前的肩膀是進入軀幹的形狀

更加簡化

肩膀的外觀依照姿勢等而改變。
在寫真的姿勢等經常看到背部向後彎、挺胸的姿勢,這種情況由於肩膀向後側轉動,所以內側短,跟前看起來較長。

至於曲背的姿勢,因為肩膀向前側轉動,所以內側長,跟前看起來較短。
由於肩膀的可動範圍很大,所以配合想畫的圖確實增添變化吧!

身體向後彎,肩膀也變成向背側彎的形狀

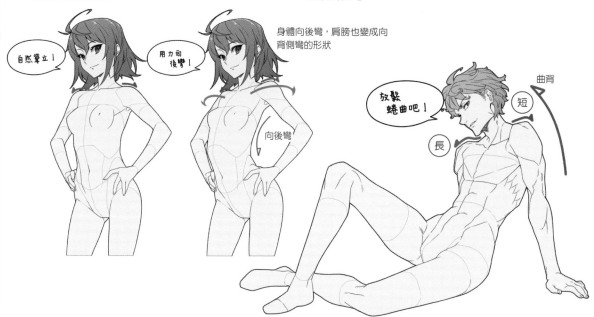

自然彎立!

用力向後彎!

向後彎

放鬆蜷曲吧!

曲背

短

長

描繪站立姿勢時，軀幹的動作大致有**身體向前傾**、**標準**、**向後彎**、**曲背**這4種類型。以這些為基本加上腰部扭轉和手臂的動作做出姿勢。關於扭轉將在中級篇（p.154）解說。

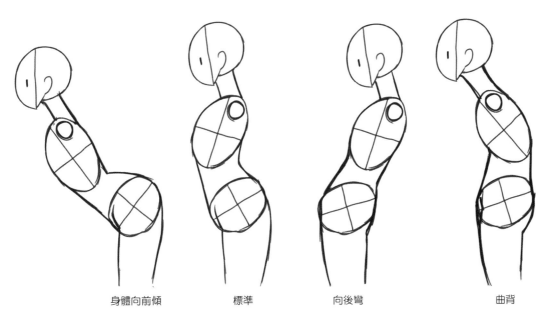

身體向前傾　　　　標準　　　　向後彎　　　　曲背

COLUMN 把部位比喻成某樣東西

在第1週把鎖骨的形狀比喻成弓，不過如肩膀像衣架、胸部像蛋、腰部像愛心，比喻成某些類似的東西或許也可以。

任何東西都好，在自己心中試著發現：「很像這種形狀！」或許更能加深理解。

衣架是模仿肩膀形狀製作，因此正好作為資料

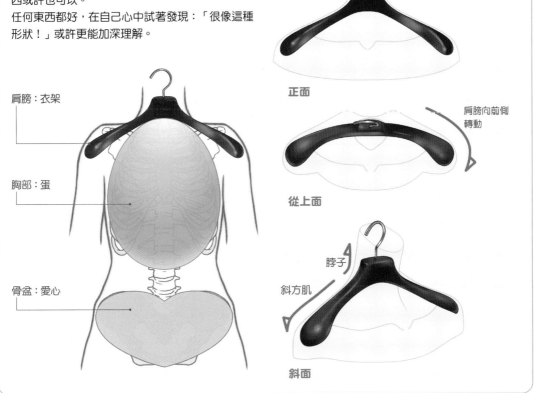

肩膀：衣架

胸部：蛋

骨盆：愛心

正面

肩膀向前側轉動

從上面

脖子

斜方肌

斜面

關於體型

女性的體型大致可以分成**自然型**、**波浪型**、**直筒型**這3種。想把胸口畫窄一點時就會變成直筒型，因此並非只把胸部畫在上面，從鎖骨到胯下畫成縱向填平。若不這樣平衡就會變差。此外比較波浪型和自然型

時，自然型的體型感覺比較胖。這以相同寬度比較長圖板和短圖板時，短直筒型體型感覺寬度比較寬，這是錯覺引起的感覺。因此想畫苗條的體型時，推薦畫波浪型體型。

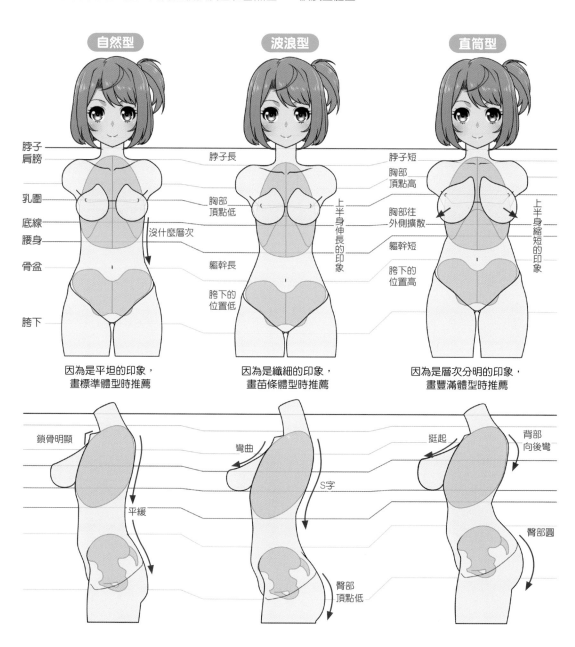

自然型

| 脖子 肩膀 |
| 乳圍 |
| 底線 |
| 腰身 |
| 骨盆 |
| 胯下 |

沒什麼層次

因為是平坦的印象，
畫標準體型時推薦

波浪型

脖子長

胸部頂點低

上半身伸長的印象

軀幹長

胯下的位置低

因為是纖細的印象，
畫苗條體型時推薦

直筒型

脖子短

胸部頂點高

胸部往外側擴散

軀幹短

胯下的位置高

上半身縮短的印象

因為是層次分明的印象，
畫豐滿體型時推薦

鎖骨明顯

平緩

彎曲

S字

臀部頂點低

挺起

背部向後彎

臀部圓

即使寫實的苗條身材也可能是自然型體型，就算豐滿也有人是波浪型體型，不過圖畫的情況，重點是更加誇大地呈現。

Point　直筒型的人層次分明，因此腰部寬度寬，感覺中間細。
※各自腰身的寬度與腰部的寬度長度相同

波浪型　　直筒型

光是軀幹也能做出形形色色的姿勢。在此刊出一個例子，傷腦筋時
請試著模仿看看。

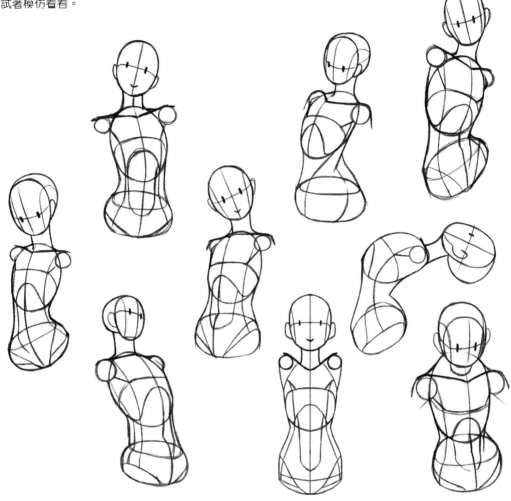

畫成這樣就OK！

有注意到腰身的位置、身體的厚度等。

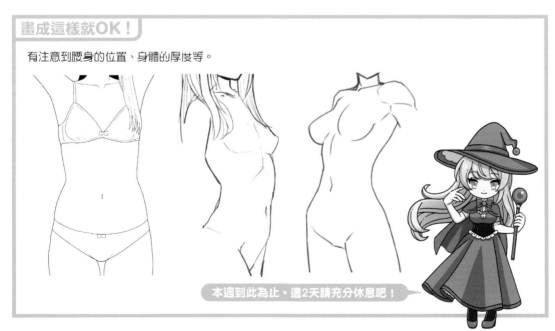

本週到此為止。這2天請充分休息吧！

初級篇
第3週
第15天

難易度 ★★ ☆☆☆

基礎　人體　解剖學

描繪手臂

到軀幹都會畫之後，接下來是手腳。雖然會畫臉的特寫和豐胸，可是「不擅長畫手腳」、「好難，我不會畫」，這麼想的人或許也不少吧？其實手臂和腿部基本上都一樣。首先從手臂的畫法進行吧！

Lesson 1 描繪正面的手臂

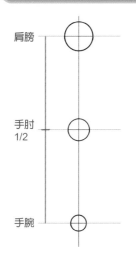

肩膀

手肘
1/2

手腕

畫另一個圓

❶ 畫圓，在肩膀、手肘、手腕的位置逐漸變小。手肘是肩膀與手腕的長度1/2的位置。

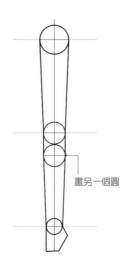

❷ 各個圓用線連接。在手肘下面畫另一個圓。這裡是上臂的鼓起部分。

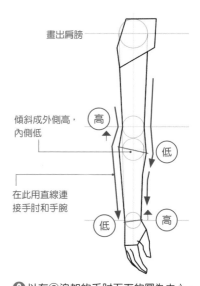

畫出肩膀

傾斜成外側高，內側低

高
低
低　高

在此用直線連接手肘和手腕

❸ 以在②追加的手肘下面的圓為中心，畫出稍微傾斜的輔助線。配合輔助線稍微鼓起，連接手肘和手腕的線條。

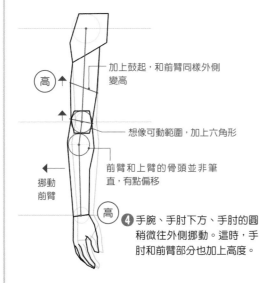

高

加上鼓起，和前臂同樣外側變高

想像可動範圍，加上六角形

挪動前臂

前臂和上臂的骨頭並非筆直，有點偏移

高

❹ 手腕、手肘下方、手肘的圓稍微往外側挪動。這時，手肘和前臂部分也加上高度。

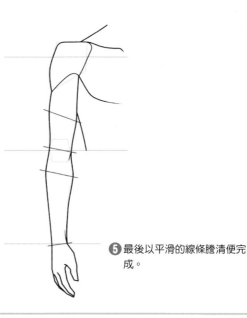

❺ 最後以平滑的線條謄清便完成。

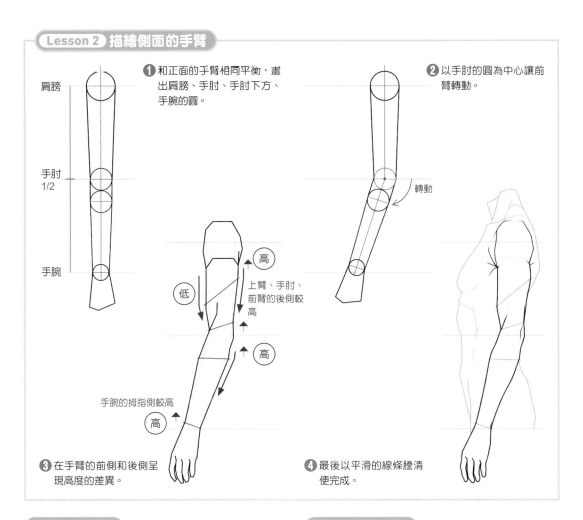

肩膀

手肘
1/2

手腕

❶ 和正面的手臂相同平衡,畫出肩膀、手肘、手肘下方、手腕的圓。

❷ 以手肘的圓為中心讓前臂轉動。

轉動

高

低

上臂、手肘、前臂的後側較高

高

手腕的拇指側較高

高

❸ 在手臂的前側和後側呈現高度的差異。

❹ 最後以平滑的線條謄清便完成。

手肘的位置

手臂大約1/2的位置就是手肘。

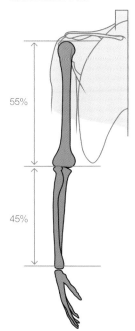

55%

45%

手腕不會轉動

雖然有轉動手腕的說法,不過手腕本身不會轉動。請自己試試看。實際上前臂的2根骨頭會扭轉轉動。

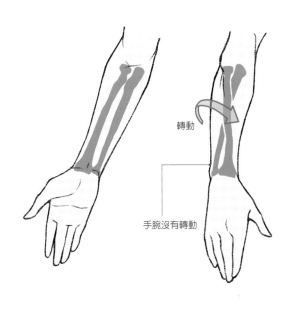

轉動

手腕沒有轉動

注意拇指的位置

現在已知手臂的鼓起在內側與外側高度不同。那麼轉動手掌時哪邊會變高呢？首先請看下圖。雖然乍看之下感覺很複雜，不過基本上**拇指側的輪廓起伏比較大**，記住這點便容易了解。

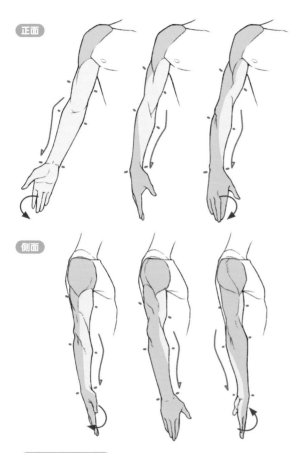

正面

側面

Point

手臂自然垂下時，手肘會稍微彎曲。把上臂、前臂畫成筆直，看起來很像在用力，因此想畫自然的手臂時，就把手肘畫成稍微彎曲吧！

斜面的手臂

手臂也和臉部等一樣，從斜面觀看時，能看見**正面與側面這兩面**，最好注意這一點。鋼彈等機器人的手臂正是如此呢。這是它的圖像。

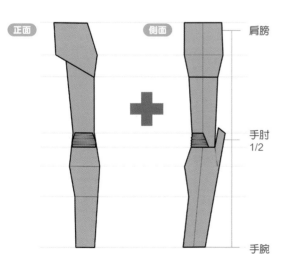

正面　　側面

肩膀

手肘
1/2

手腕

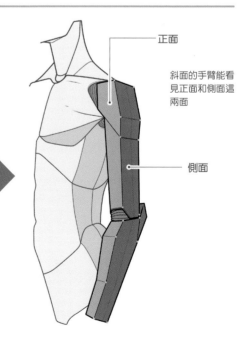

正面

斜面的手臂能看見正面和側面這兩面

側面

胸部的肌肉大胸肌附在上臂的骨頭上。因此，舉起
手臂後大胸肌也會和手臂一起延伸。女性的情況乳
房會被大胸肌的動作影響，因此舉起手臂後會往上
方拉扯。

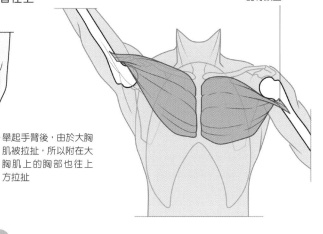

大胸肌附在上臂
的骨頭上

舉起手臂後，由於大胸
肌被拉扯，所以附在大
胸肌上的胸部也往上
方拉扯

以圓柱思考手臂

描繪具有躍動感的圖時，有時候「想在手臂加上遠
近感，卻不知道該怎麼做」。
雖然直接以手臂的形狀加上遠近感很困難，不過把
上臂和前臂想成2根圓柱，**在圓柱上加上遠近感時會
如何變化**，這樣思考便容易描繪。

上臂

前臂

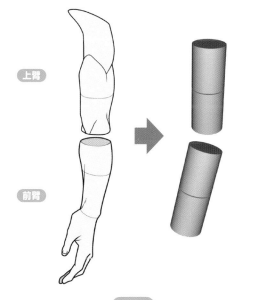

簡化

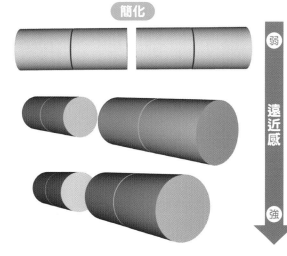

遠近感

弱

強

變形

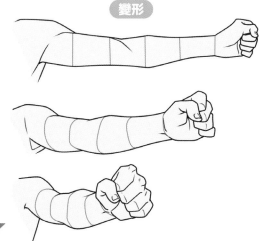

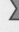

難易度 ★★★★★★

基礎　人體　解剖學

描繪手掌

會畫手臂之後，接著是接在手臂上的手掌。手掌在身體的部位中算難畫，有不少人很不擅長。首先將利用骨架解說畫法。熟練後不用骨架也畫得出來，因此請先確實記住形狀吧！

Lesson 1　描繪手掌側

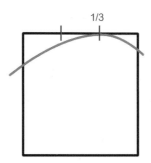
1/3

切掉

❶ 描繪右手手掌。首先畫出正方形。

❷ 以橫邊1/3的位置為頂點畫曲線。

❸ 在②畫的曲線以上都切掉。

1

1

❹ 上圖的紅線是手指實際彎曲的位置。描繪彎曲的手掌時要注意。

❺ 畫出拇指根。

❻ 描繪手指的輪廓。以中指尖端為頂點，指根和手掌的長度為1比1。

❼ 將指頭4分割。小指畫細一點是重點。

❽ 畫出指頭。雖有個人差異，不過食指和無名指幾乎相同高度。

❾ 在拇指畫2個圓。雖然指頭分成3個部分，不過第3個在手掌上（在⑥畫的圓）。

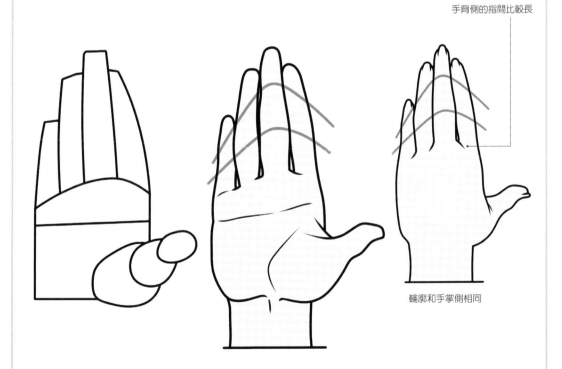

手背側的指間比較長

輪廓和手掌側相同

❿ 這樣手的輪廓便完成。

⓫ 紅線表示各個指頭的關節位置。畫出指節，看起來就會很像。

Lesson 2 描繪手背側1

① 如上圖畫出梯形。

② 在梯形的底邊畫三角形。這裡就是指頭的接地面。

③ 畫出拇指根的三角形。

④ 畫出食指。指頭的各個部分畫成梯形。※指頭的形狀參照p.70。

⑤ 畫出拇指。重點是這個角度時，指頭的方向接近正面。

⑥ 從中指畫出小指。描繪重點是改變與食指的角度。

⑦ 描繪手臂。手臂與手背並非直線，有點彎曲看起來才自然。

⑧ 以輪廓為底子描繪細節便完成。

① 畫出有點變形的五角形作為手背。

② 畫出拇指根的三角形。

切掉

③ 畫出指頭的輪廓。

④ 將指頭分割。從五角形的頂點畫食指,就能畫得均衡。

⑤ 畫出拇指。

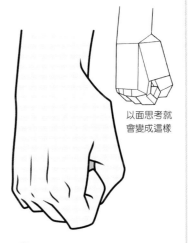

以面思考就會變成這樣

⑥ 以輪廓為底子描繪細節便完成。

描繪手掌　初級篇

接上手掌的方式

經常有人誤以為手掌對於手腕是直直地接上,實際上是稍微往小指側傾斜。最好注意手腕的中心和中指相同。

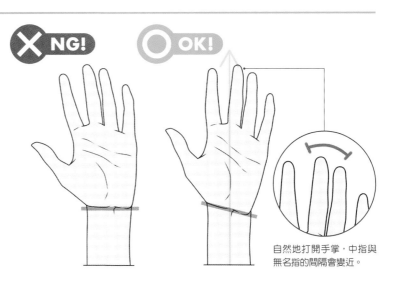

✗ NG!　⭘ OK!

自然地打開手掌,中指與無名指的間隔會變近。

手腕的可動範圍

手腕左右轉動時，可以向小指側大幅彎曲，卻不太能彎向拇指側。

接上指頭的方式

食指、中指、無名指的長度與形狀幾乎不變。中指感覺最長是因為手背的位置高。

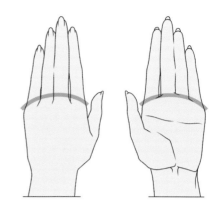

指頭的形狀

指頭越往前端就越細。特色是手背側彎曲，手掌側鼓起。想畫男性化的指頭時，不妨在前端畫出面，強調關節描繪。

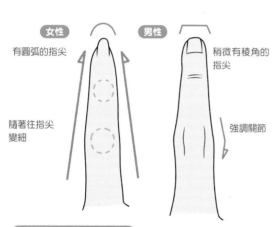

女性

有圓弧的指尖

隨著往指尖變細

男性

稍微有稜角的指尖

強調關節

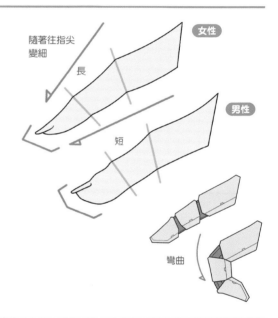

隨著往指尖變細

女性

長

男性

短

彎曲

拇指的可動範圍

拇指是從叫做腕掌關節的拇指根部分的關節彎曲，可以彎到手掌側，但不能彎向手背側。

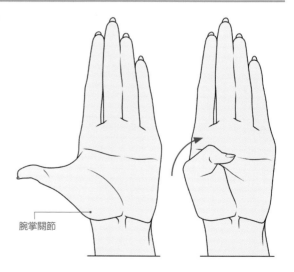

腕掌關節

以下刊出描繪角色時常畫的手掌形狀，煩惱不知該如
何畫時就模仿看看吧！此外也可以模仿描繪喜歡的創
作者畫的手掌，或是自己拍照當成參考也不錯。

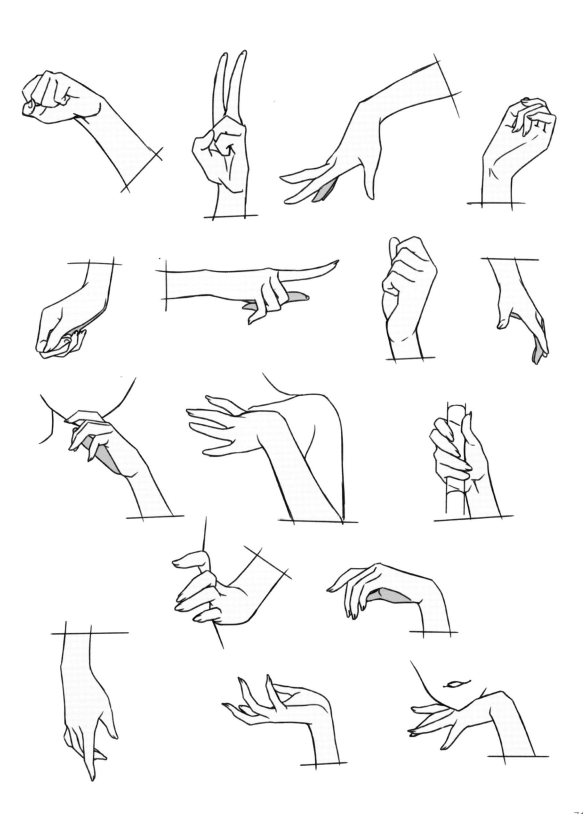

難易度 ★★★★★

 基礎 人體 解剖學

描繪腿部

會畫手臂之後,也就能夠畫腿部。臂腿基本上一樣,一半的位置相當於手肘和膝蓋,比例也一樣。混亂的原因在於手肘和膝蓋的位置關係。手肘在後側,膝蓋在前側,因此不過以為是不同的部位而已。

Lesson 1 描繪正面的腿部

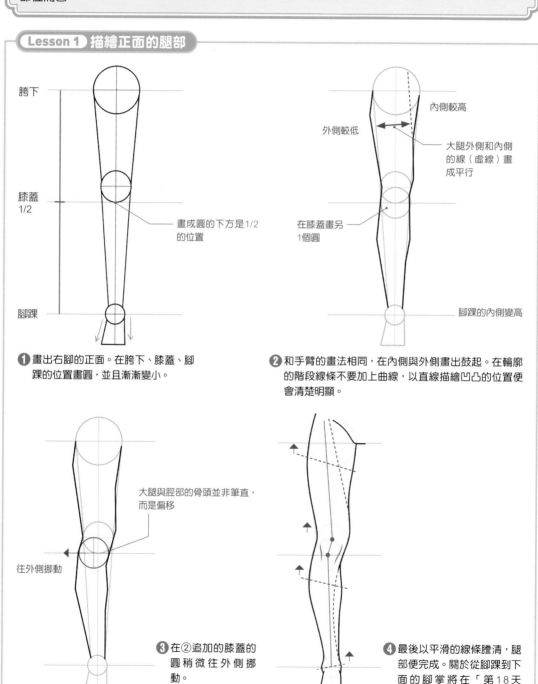

胯下

膝蓋 1/2

腳踝

畫成圓的下方是1/2的位置

❶ 畫出右腳的正面。在胯下、膝蓋、腳踝的位置畫圓,並且漸漸變小。

內側較高

外側較低

大腿外側和內側的線(虛線)畫成平行

在膝蓋畫另1個圓

腳踝的內側變高

❷ 和手臂的畫法相同,在內側與外側畫出鼓起。在輪廓的階段線條不要加上曲線,以直線描繪凹凸的位置便會清楚明顯。

大腿與脛部的骨頭並非筆直,而是偏移

往外側挪動

❸ 在②追加的膝蓋的圓稍微往外側挪動。

❹ 最後以平滑的線條謄清,腿部便完成。關於從腳踝到下面的腳掌將在「第18天(p.78)」解說。

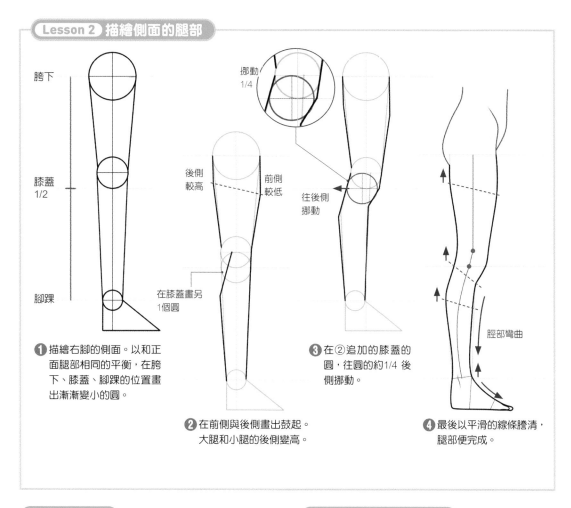

胯下

膝蓋
1/2

腳踝

❶ 描繪右腳的側面。以和正面腿部相同的平衡，在胯下、膝蓋、腳踝的位置畫出漸漸變小的圓。

後側較高 前側較低

在膝蓋畫另1個圓

❷ 在前側與後側畫出鼓起。大腿和小腿的後側變高。

挪動 1/4

往後側挪動

❸ 在②追加的膝蓋的圓，往圓的約1/4後側挪動。

脛部彎曲

❹ 最後以平滑的線條謄清，腿部便完成。

膝蓋的位置

膝蓋的位置在腿部大約1/2左右。

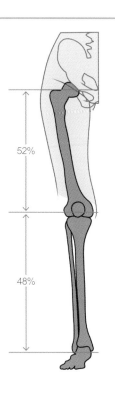

52%

48%

手臂和腿部形狀相同

手臂和腿部幾乎以相同形狀構成。換句話說，如果會畫手臂，也就會畫腿部。

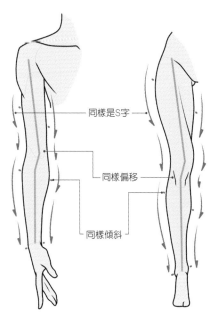

同樣是S字

同樣偏移

同樣傾斜

初級篇

描繪腿部

73

手肘和膝蓋的功能相同

手肘和膝蓋只有**彎曲**的功能。手臂和腿部彎曲後，
彎曲側會鼓起，另一側會延伸，因此鼓起會變小。

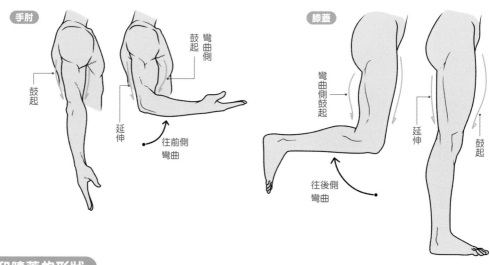

手肘和膝蓋的形狀

手肘是前臂骨頭（尺骨）的一部分。彎曲後會跟著
前臂，所以手肘的位置會改變。
膝蓋也是彎曲後會改變位置。膝蓋的膝蓋骨和脛骨

是以韌帶連接，因此彎曲膝蓋後會往脛部這一側拉
扯，膝蓋的位置會改變。此外，把手肘和膝蓋想像
成四方形描繪，便會有自然的印象。

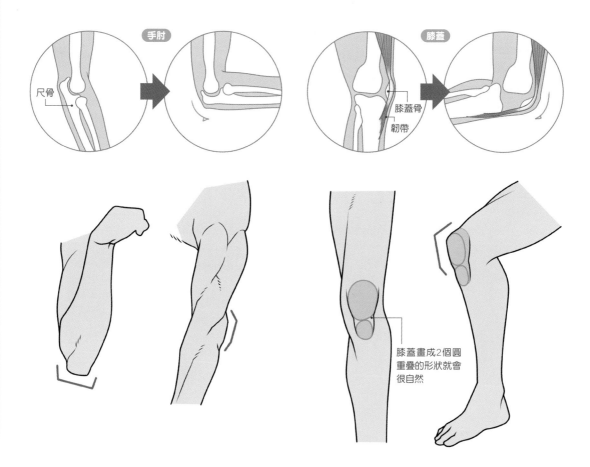

膝蓋畫成2個圓
重疊的形狀就會
很自然

縫匠肌和內收肌群

在Lesson 1的❷（p.72）把外側的線和虛線畫成平行，虛線表示縫匠肌這條肌肉。內側有叫做內收肌群的肌肉，以縫匠肌為分界點形成高低差。如果是寫實型圖畫，會在這裡加上線條和影子，因此不妨記住。

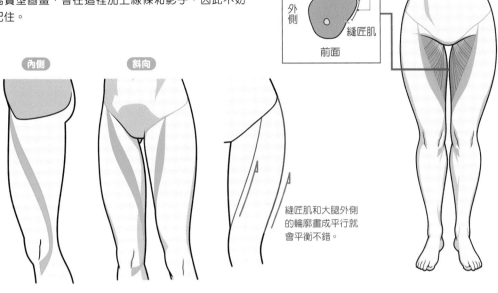

縫匠肌和大腿外側的輪廓畫成平行就會平衡不錯。

腿部的中心

從正面看腿部時，最高的地方是有骨頭的位置。雖然脛部的骨頭有點誇大，不過記住**在骨頭內側有小腿**的肌肉便會容易描繪。

膝蓋的正面和背面

膝蓋的線條正面是V字，背面是八字，後側的位置略高。

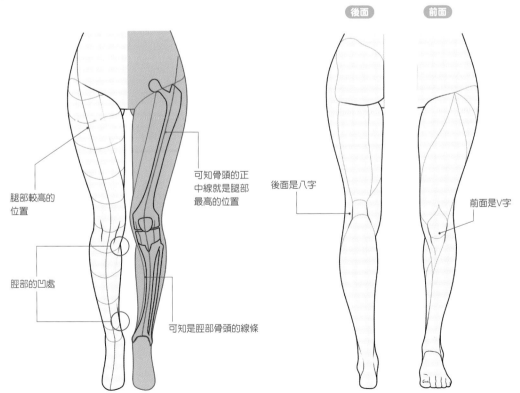

腿部較高的位置

脛部的凹處

可知骨頭的正中線就是腿部最高的位置

可知是脛部骨頭的線條

後面是八字

前面是V字

容易長脂肪的位置

以女性的情況，從腰部到大腿外側容易長脂肪。接著內側也容易長，可是在膝蓋或腳踝等關節則不易長脂肪。

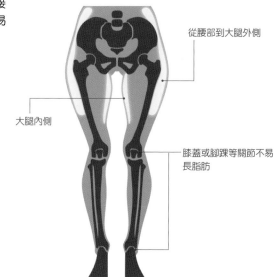

從腰部到大腿外側

大腿內側

膝蓋或腳踝等關節不易長脂肪

腿部彎曲的形狀

彎曲腿部從側面觀看時，請注意大腿和小腿的前後關係。內側是大腿線條在上面，外側則是脛部線條在上面。像這樣內側與外側描繪時有所差異，因此必須注意。

內側　　外側

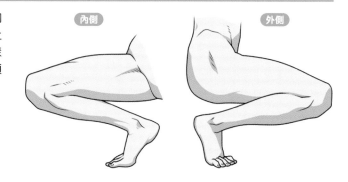

腿部的記號化

腿部的骨頭記號化便是如此。在本書記號化的骨頭稱為bone。

想要直接畫腿部時，雖然該注意的地方非常多，但是可以先像這樣只用圓和線條等簡單的形狀掌握。

腿部的bone畫好後，再重新檢視全身的bone。不要複雜地掌握，注意先用簡單的記號畫出來，然後慢慢地潤飾吧！

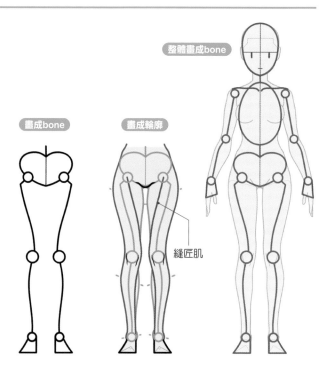

整體畫成bone

畫成bone　　畫成輪廓

縫匠肌

腿部幾乎沒有寫實和二次元的差異。相對於寫實是從胯下到腳踝的一半在**膝蓋**，二次元由於脛部長一些，所以從胯下到腳踝的一半在**膝蓋下方**，這樣思考描繪平衡就會變佳。

Point

寫實和二次元的差異在於「軀幹的長度」。由於二次元的軀幹較短，所以胯下分岔的位置較高。如果膝蓋的位置和寫實是相同平衡，大腿就會太長，看起來會變成短腿。因此膝蓋的位置要高一點，藉由讓脛部長一點以取得平衡。

寫實

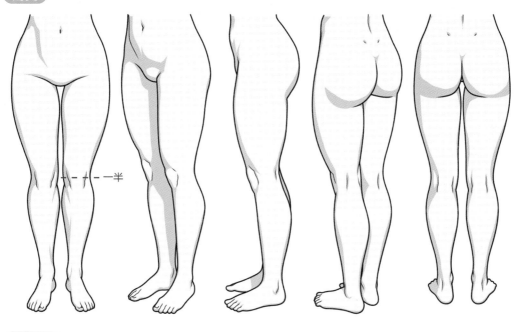

二次元

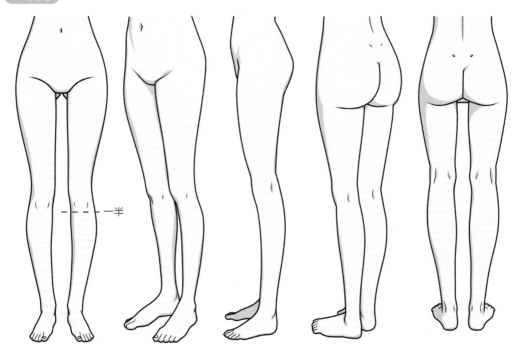

難易度 ★★★☆☆

 基礎 人體 解剖學

描繪腳掌

會畫腿部之後,接下來是接在腿部的腳掌。雖然或許很少描繪光腳,不過如果會畫光腳的輪廓,也就會畫鞋子。首先來解說利用骨架的畫法。

Lesson 1 描繪正面的腳掌

❶ 如上圖畫出輪廓。

❷ 在等腰三角形畫出骨架。

❸ 在1/3加上拇趾的輪廓。食趾和中趾的中間是在②畫的等腰三角形的頂點位置。

❹ 添上梯形的輪廓。

❺ 配合輪廓調整形狀。

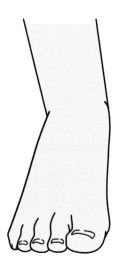

❻ 謄清便完成。

① 如上圖畫出腳踝。

② 想像描繪有圓弧的三角形，畫出腳背的部分。

③ 畫出腳尖。

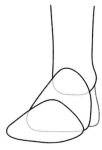
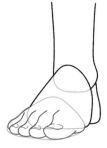
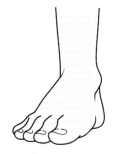

④ 添上腳跟。

⑤ 以在③畫出的輪廓為基本描繪腳趾。

⑥ 謄清便完成。

Lesson 3 描繪斜向的腳掌（小趾側）

腳背的拇趾側比較高，因此要想像略微細長的三角形

① 如上圖畫出腳踝。

② 想像描繪有圓弧的三角形，畫出腳背。

③ 畫出腳尖。

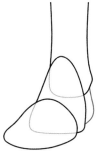
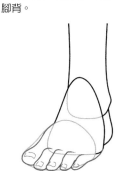

④ 添上腳跟。

⑤ 以在③畫出的腳尖為基本描繪腳趾。

⑥ 謄清便完成。

腳掌的方向

藉由改變輪廓的梯形,就能分別描繪腳掌的方向。

向外的腳掌

向外的腳掌是內側的線垂直往下,外側的線向外延伸描繪輪廓。三角形的頂點畫在外側,就能均衡地畫出腳趾的輪廓。

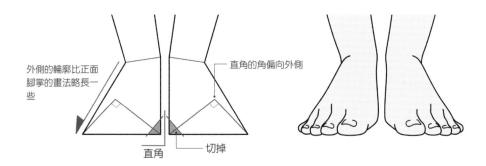

外側的輪廓比正面腳掌的畫法略長一些

直角的角偏向外側

直角　切掉

向內的腳掌

向內的腳掌是外側的線垂直往下,內側的線向外延伸描繪輪廓。三角形的頂點畫在內側,就能均衡地畫出腳趾的輪廓。

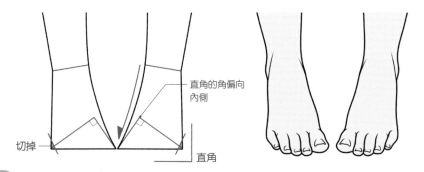

直角的角偏向內側

切掉　直角

腳掌的可動範圍

腳掌大致分成腳趾、腳背、腳跟、腳踝,由這4個部位所構成。中間有可動範圍,只要想成部位貼在一起或分開便容易理解。

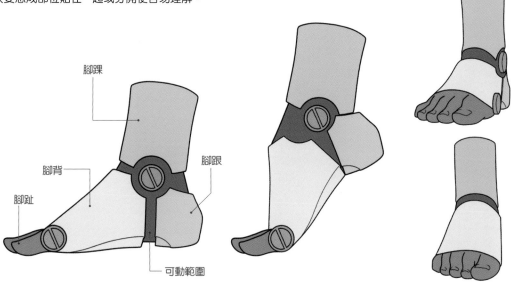

腳踝

腳背

腳跟

腳趾

可動範圍

腳掌也是十分有魅力的部位之一。表現力量時向
外，表現女人味時向內等，依照腳掌的角度也能表
現角色的個性。在此介紹動作的一些例子。和手掌
動作一樣，請模仿描繪看看。

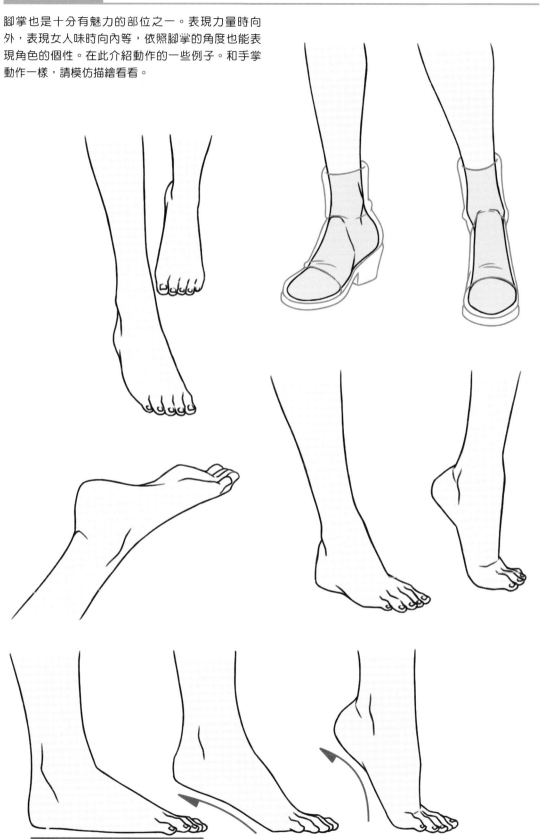

初級篇

第19天

難易度 ★★★★★

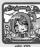

基礎　人體　應用

試著修改手臂的錯誤

今天來看看手臂常見的錯誤。因為已經會畫手腳了，所以我想大家能夠察覺到不協調。手臂和腿部構造相同，因此若能察覺到手臂的不協調，應該也能察覺到腿部的不協調。重新檢視過去自己所畫的手腳，試著修正也不錯。

來看看常見的錯誤

新手容易犯下的錯誤，如右圖手臂是胖乎乎不好看的形狀。先來看看重點錯誤。

錯誤1
肩膀變圓

錯誤2
從上臂到前臂、手掌筆直地接上

錯誤5
沒有S字

錯誤3
手臂的外側與內側高度相同

錯誤4
指根對齊

那麼一邊確認重點一邊修正。

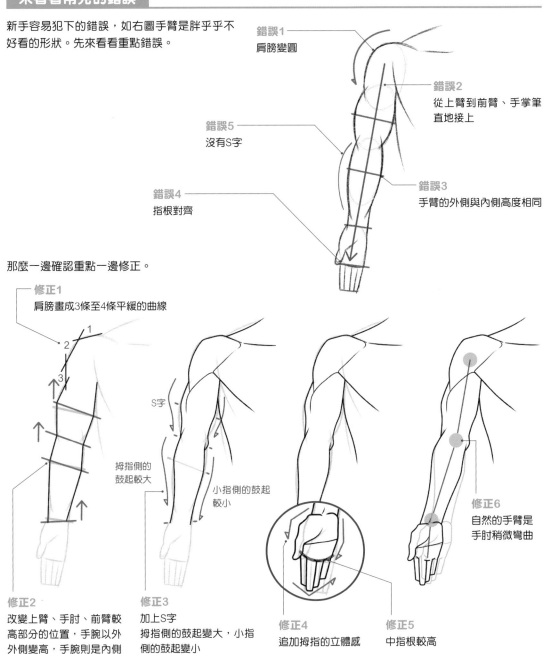

修正1
肩膀畫成3條至4條平緩的曲線

S字

拇指側的鼓起較大

小指側的鼓起較小

修正6
自然的手臂是手肘稍微彎曲

修正2
改變上臂、手肘、前臂較高部分的位置，手腕以外外側變高，手腕則是內側變高

修正3
加上S字
拇指側的鼓起變大，小指側的鼓起變小

修正4
追加拇指的立體感

修正5
中指根較高

按下來列山常見的錯誤和修正過的版本，一邊看著左頁的修正方法，一邊看清
哪邊是錯誤，並且該如何修正。

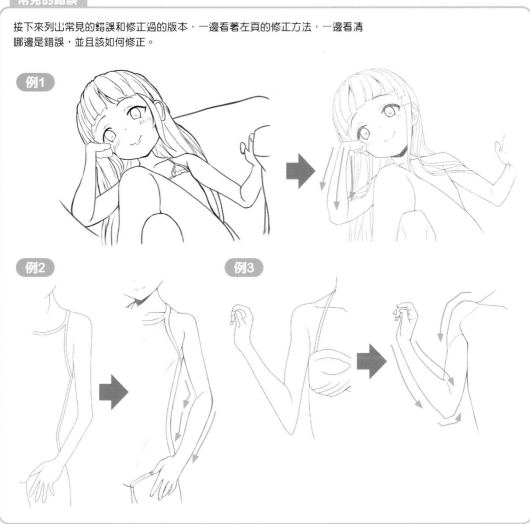

例1

例2　　例3

畫成這樣就OK！

知道手臂、腿部高度的不同，
有注意到S字

本週到此為止。這2天請充分休息吧！

難易度 ★★☆☆☆

基礎　人體　永續性

正面全身圖的平衡

一直到第3週，解說了頭部、軀幹、手腳的畫法。第4週將解說各個部位組成立繪的畫法。首先利用「人體的平衡引導線」檢視正面立繪的平衡。

6頭身與6.5頭身的平衡

本書主要解說6.5頭身，不過6頭身也是相同的平衡。這個平衡在本書稱為「人體的平衡引導線」。

首先藉由這2種頭身簡化的圖比較看看。

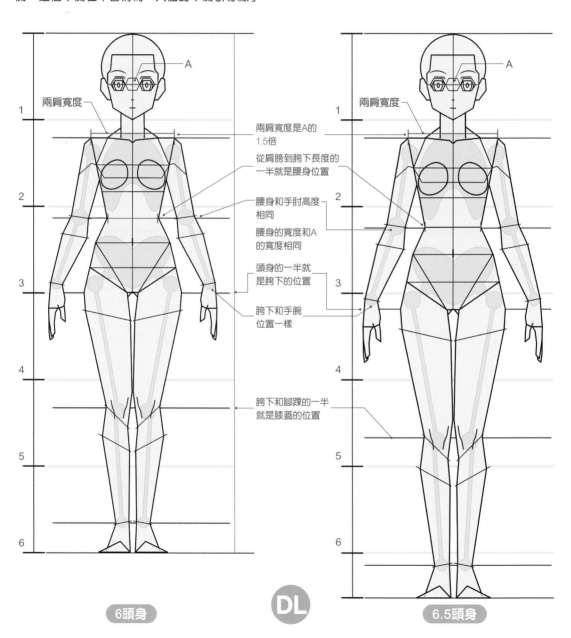

兩肩寬度

兩肩寬度是A的1.5倍

從肩膀到胯下長度的一半就是腰身位置

腰身和手肘高度相同

腰身的寬度和A的寬度相同

頭身的一半就是胯下的位置

胯下和手腕位置一樣

胯下和腳踝的一半就是膝蓋的位置

6頭身　　DL　　6.5頭身

根據左頁的平衡，描繪男女角色便是下面的圖畫。
雖然寬度有些差異，不過縱向的平衡相同。關於
男女的差異，在第11天的「了解軀幹的構造」
（p.54）已進行解說。

男性比起女性，通常眼睛會
畫小一點，因此為了填補平
衡，會讓臉部的寬度變窄

注意女性的情況，兩肩
寬度是頭部的1.5倍，男
性則是2倍左右

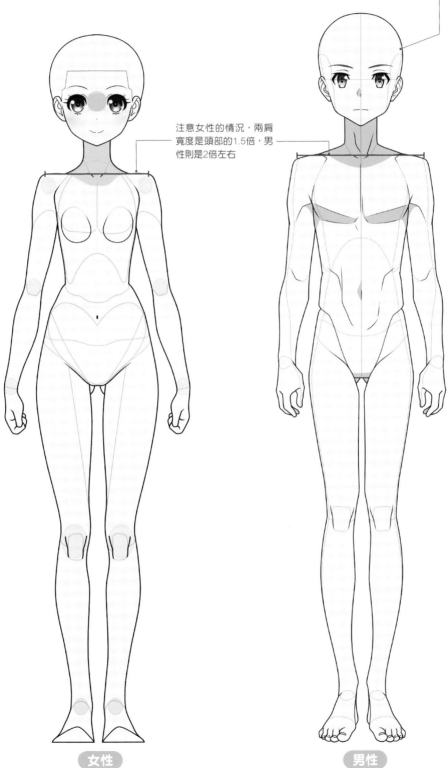

女性　　男性

難易度 ★★★☆☆

 基礎　 人體　 構圖

試著描繪正面的平衡

已經知道了頭身的平衡，接下來要實際描繪取得平衡的輪廓。只要按照步驟進行，就一定能學會畫法。這個部分是基本，反覆練習確實記住這個平衡吧！

Lesson 描繪正面立繪的骨架

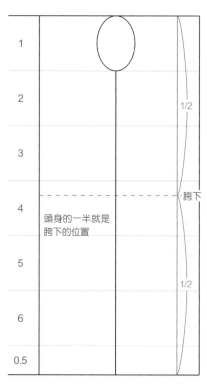

注意脖子的長度，大約下降1頭身的1/5畫出肩膀。肩膀的寬度是a的1.5倍

頭部的寬度假設為a

頭身的一半就是胯下的位置

肩膀和胯下的一半就是腰身的位置

肩膀
腰身

❶ 描繪頭部。

DL

❷ 描繪軀幹。

Point

描繪人物時經常使用的5.5～8頭身，每一種都是相同的平衡。除此之外的2頭身或3頭身等Q版化角色，基本上並不適用，因此得注意。

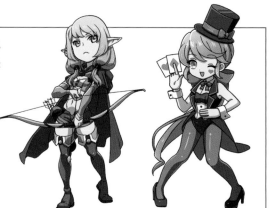

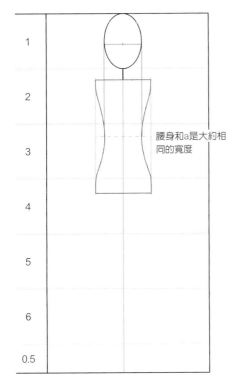

腰身和a是大約相同的寬度

❸ 描繪腰身。

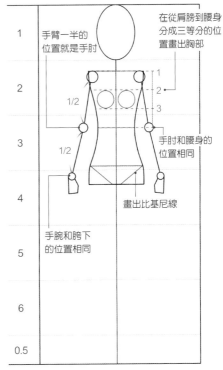

在從肩膀到腰身分成三等分的位置畫出胸部

手臂一半的位置就是手肘

1
2
3

1/2

1/2

手肘和腰身的位置相同

畫出比基尼線

手腕和胯下的位置相同

❹ 描繪上半身。

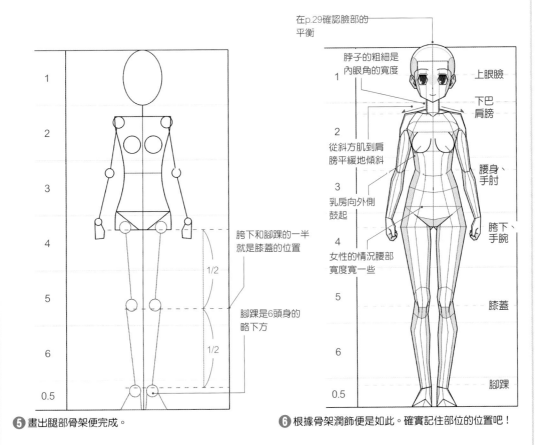

胯下和腳踝的一半就是膝蓋的位置

1/2

腳踝是6頭身的略下方

1/2

❺ 畫出腿部骨架便完成。

在p.29確認臉部的平衡

脖子的粗細是內眼角的寬度

從斜方肌到肩膀平緩地傾斜

乳房向外側鼓起

女性的情況腰部寬度寬一些

上眼瞼

下巴
肩膀

腰身、手肘

胯下、手腕

膝蓋

腳踝

❻ 根據骨架潤飾便是如此。確實記住部位的位置吧！

難易度 ★★★★★

基礎　　人體　　應用

重新檢視正面的立繪

現在已經會畫6.5頭身的平衡了。那麼來重新檢視實際上畫好的立繪。我想你一定能找出歪斜或平衡奇怪的地方。這3天是重新檢視的期間。反覆描繪並重新檢視，確實記住平衡吧！

修改畫好的圖

請看一下繪畫新手所畫的立繪。這幅立繪充滿了常見的錯誤。首先，試著找出奇怪的地方吧！

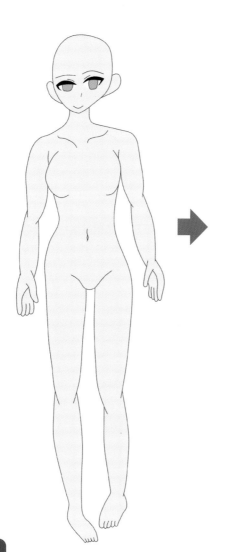

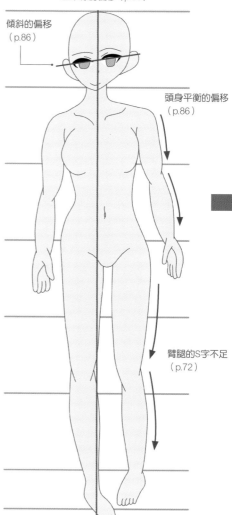

正中線的偏移（p.86）

傾斜的偏移
（p.86）

頭身平衡的偏移
（p.86）

臂腿的S字不足
（p.72）

Point

注意檢視下列重點：
①正中線　②傾斜　③頭身的平衡　④部位的S字

左頁的圖修正後便是下圖。
畫得奇怪的部分請回到之前的解說頁面，反覆練習吧！

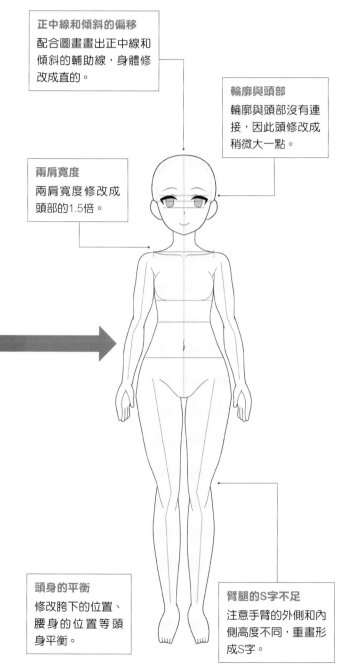

正中線和傾斜的偏移
配合圖畫畫出正中線和傾斜的輔助線，身體修改成直的。

輪廓與頭部
輪廓與頭部沒有連接，因此頭修改成稍微大一點。

兩肩寬度
兩肩寬度修改成頭部的1.5倍。

頭身的平衡
修改胯下的位置、腰身的位置等頭身平衡。

臂腿的S字不足
注意手臂的外側和內側高度不同，重畫形成S字。

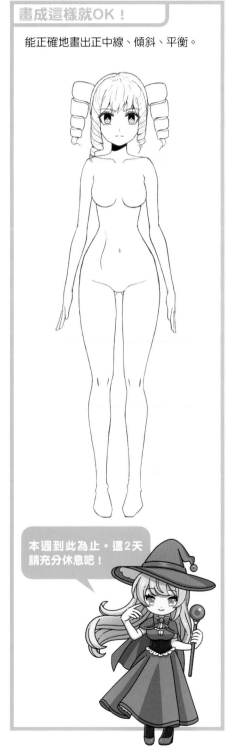

畫成這樣就OK！

能正確地畫出正中線、傾斜、平衡。

本週到此為止。這2天請充分休息吧！

難易度 ★★★★★★

基礎　人體　永續性

側面全身圖的平衡

第5週將解說側面的立繪。雖然縱向的平衡和正面相同，不過側面的身體厚度非常重要。除了厚度，從背部到腰部、臀部的S字平衡也要檢視。

比較正面與側面

首先，比較看看正面的平衡和側面的平衡。因為縱向的平衡相同，所以請一邊看著下面的引導線，一邊注意不要偏移。

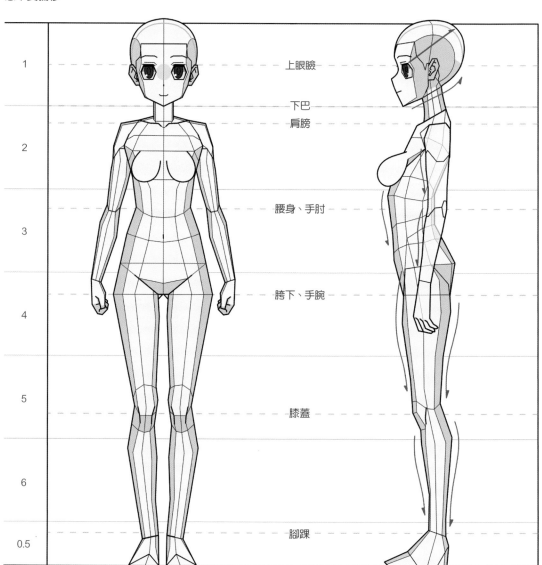

1	上眼瞼
	下巴
	肩膀
2	
	腰身、手肘
3	
	胯下、手腕
4	
5	膝蓋
6	
0.5	腳踝

正面　　　側面

根據左頁的平衡，描繪男女角色便如下圖。

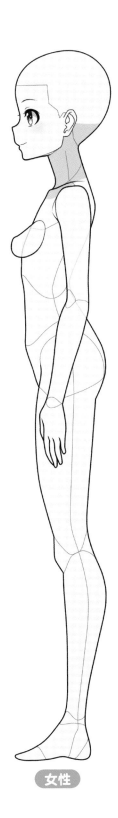

女性

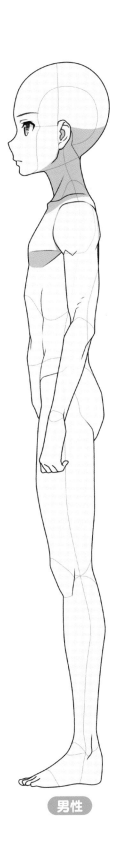

男性

初級篇

側面全身圖的平衡

難易度 ★★★★☆

基礎　人體　構圖

試著描繪側面的平衡

根據正面的平衡以輪廓畫出側面的平衡。雖然比正面複雜一些，但是只要按照步驟進行，就一定能學會畫法。這個部分是基本，反覆練習確實記住這個平衡吧！

Lesson 描繪側面立繪的輪廓

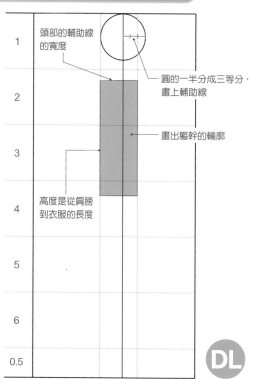

頭部的輔助線的寬度

圓的一半分成三等分，畫上輔助線

畫出軀幹的輪廓

高度是從肩膀到衣服的長度

❶ 畫出頭部的圓和軀幹的四方形（粉紅色）的輪廓。頭部畫成比1頭身小一些。

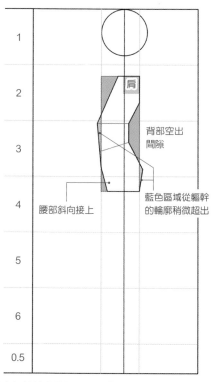

肩

背部空出間隙

腰部斜向接上

藍色區域從軀幹的輪廓稍微超出

❷ 畫出軀幹輪廓的細節。在①畫出的四方形輪廓內描繪軀幹。在此畫成直線型。

Point

軀幹輪廓的簡單思考方式

②很難畫時，就以四方形這種簡單的形狀思考胸部和腰部吧！

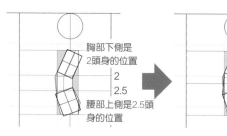

胸部下側是2頭身的位置

2
2.5

腰部上側是2.5頭身的位置

胸部往後方、腰部往前方傾斜，畫出斜四方形。

肩膀
1/2
腰身
1/2
胯下

畫出腹部，連接胸部和腰部。臀部和肋骨部可以從粉紅色軀幹的輪廓突出來。

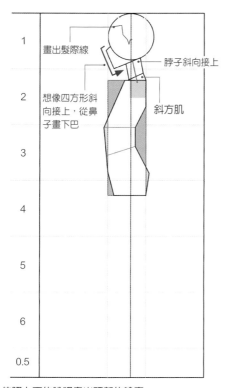

畫出髮際線

脖子斜向接上

想像四方形斜向接上，從鼻子畫下巴

斜方肌

❸ 依照上面的說明畫出頭部的輪廓。

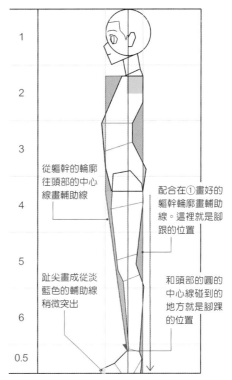

從軀幹的輪廓往頭部的中心線畫輔助線

配合在①畫好的軀幹輪廓畫輔助線。這裡就是腳跟的位置

趾尖畫成從淡藍色的輔助線稍微突出

和頭部的圓的中心線碰到的地方就是腳踝的位置

❹ 描繪腿部。

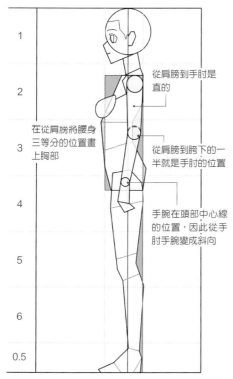

從肩膀到手肘是直的

在從肩膀將腰身三等分的位置畫上胸部

從肩膀到胯下的一半就是手肘的位置

手腕在頭部中心線的位置，因此從手肘手腕變成斜向

❺ 描繪手臂。

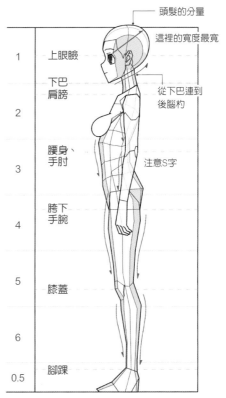

頭髮的分量

這裡的寬度最寬

上眼瞼

下巴
肩膀

從下巴連到後腦杓

腰身、手肘

注意S字

胯下
手腕

膝蓋

腳踝

❻ 根據輪廓潤飾便是如此。充分注意背部、手臂、腿部的S字。

初級篇
第31～33天

第5週

難易度 ★★★★★

基礎　人體　應用

重新檢視側面的立繪

和上週相同，請試著重新檢視實際上畫好的側面立繪。我想你一定能找出歪斜或平衡奇怪的地方。這3天是重新檢視的期間。反覆描繪並重新檢視，確實記住平衡吧！

修改畫好的圖

請看一下繪畫新手所畫的側面立繪。這幅立繪充滿了常見的錯誤。首先，試著找出奇怪的地方吧！

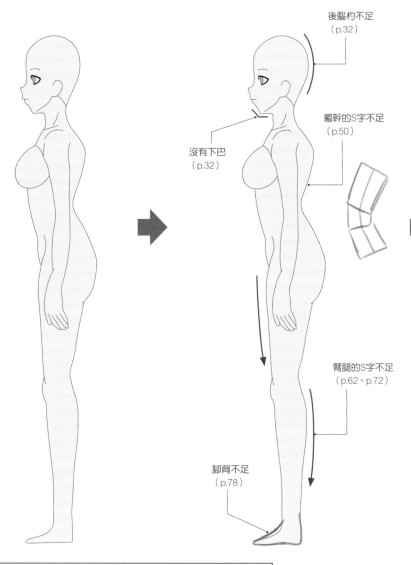

後腦杓不足
（p.32）

沒有下巴
（p.32）

軀幹的S字不足
（p.50）

臂腿的S字不足
（p.62、p.72）

腳背不足
（p.78）

Point

在正面的4個注意重點之中，側面得特別注意S字。
此外，從正面難以理解縱深的下巴和後腦杓，這裡的寬度也是重點。

94

左頁的圖修正後便是下圖。
畫得奇怪的部分請回到之前的解說頁面,反覆練習吧!

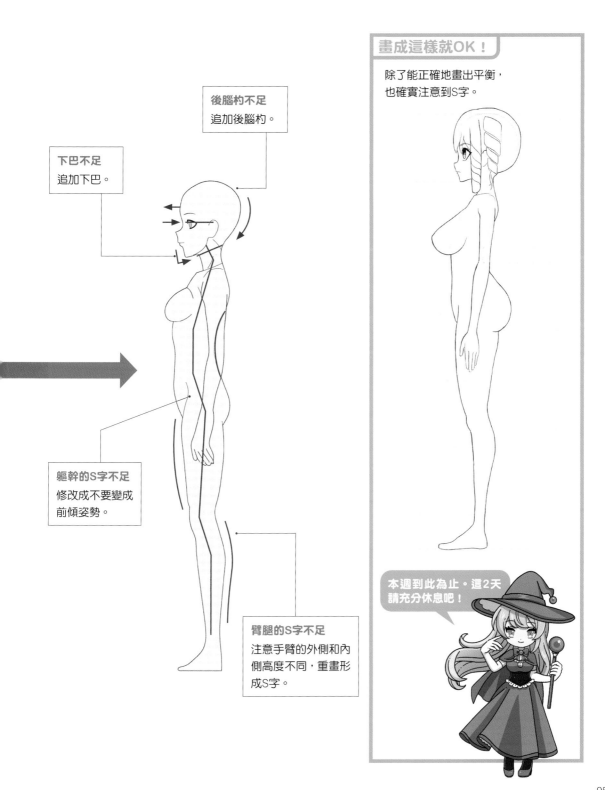

後腦杓不足
追加後腦杓。

下巴不足
追加下巴。

軀幹的S字不足
修改成不要變成
前傾姿勢。

臂腿的S字不足
注意手臂的外側和內
側高度不同,重畫形
成S字。

畫成這樣就OK!

除了能正確地畫出平衡,
也確實注意到S字。

本週到此為止。這2天
請充分休息吧!

斜面全身圖的平衡

第6週將解說斜面的立繪。和側面一樣，雖然縱向的平衡與正面相同，不過因為有角度，所以變成能看見正面與側面這2面的狀態。由於也出現縱深，因此更加複雜，請一一確認並且學習吧！

比較正面與斜面

首先，比較看看正面的平衡和斜面的平衡。雖然縱向的平衡相同，不過有了角度會形成微妙的誤差。

請仔細看著引導線確認吧！

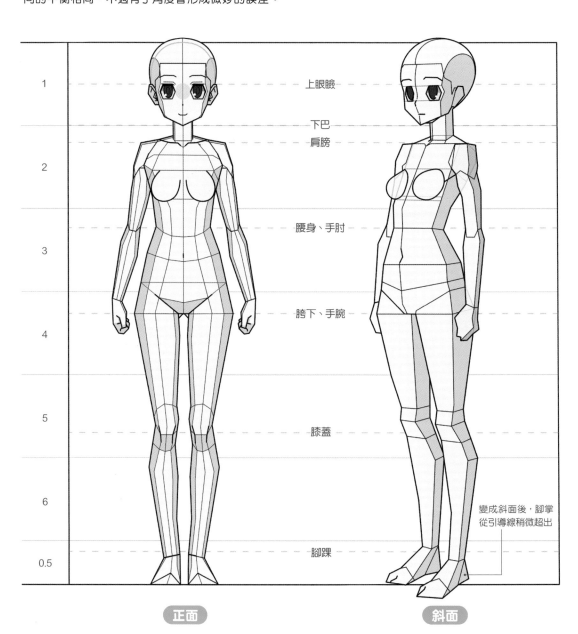

1　──上眼瞼

　　──下巴
　　──肩膀

2

　　──腰身、手肘

3

　　──胯下、手腕

4

5　　──膝蓋

6
　　　變成斜面後，腳掌
　　　從引導線稍微超出

　　──腳踝

0.5

正面　　　　斜面

根據左頁的平衡，描繪男女角色便如下圖。

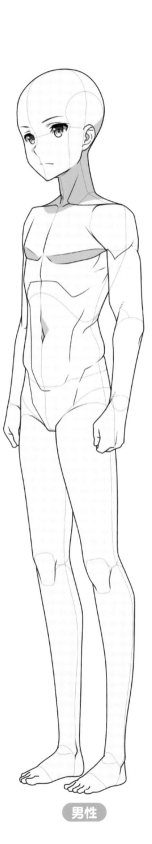

女性　　　　　　　　　男性

難易度 ★★★★☆

基礎　人體　構圖

試著描繪斜面的平衡

根據正面的平衡以輪廓畫出斜面的平衡。由於能看見正面和側面，所以更加複雜，請一一確認並按照步驟進行吧！

Lesson 描繪斜面立繪的輪廓

臉部部位的平衡

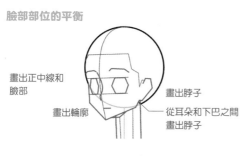

畫出正中線和臉部

畫出輪廓

從耳朵和下巴之間畫出脖子

畫出脖子

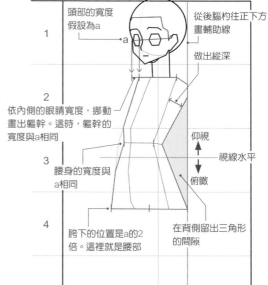

頭部的寬度假設為a

從後腦杓往正下方畫輔助線

做出縱深

依內側的眼睛寬度，挪動畫出軀幹。這時，軀幹的寬度與a相同

腰身的寬度與a相同

胯下的位置是a的2倍。這裡就是腰部

仰視

視線水平

俯瞰

在背側留出三角形的間隙

② 描繪上半身。

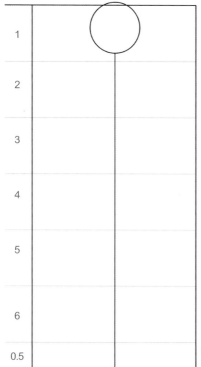

1
2
3
4
5
6
0.5

DL

① 描繪頭部的輪廓。頭部的圓畫成比頭身的引導線稍微突出。

Point

在腹部設定視線水平（p.177），注意這裡以上是仰視、以下是俯瞰，就會變成有立體感的立繪。

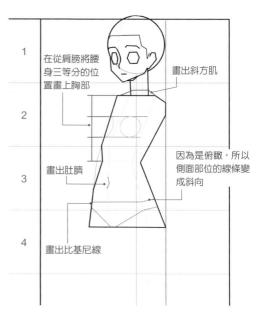

在從肩膀將腰身三等分的位置畫上胸部

畫出斜方肌

畫出肚臍

因為是俯瞰，所以側面部位的線條變成斜向

畫出比基尼線

③ 繼續描繪上半身。

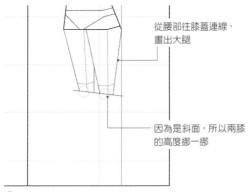

從腰部往膝蓋連線，畫出大腿

因為是斜面，所以兩膝的高度挪一挪

4 描繪大腿。

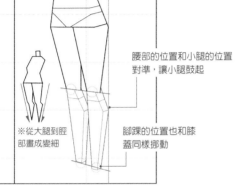

腰部的位置和小腿的位置對準，讓小腿鼓起

※從大腿到脛部畫成變細

腳踝的位置也和膝蓋同樣挪動

5 描繪脛部。

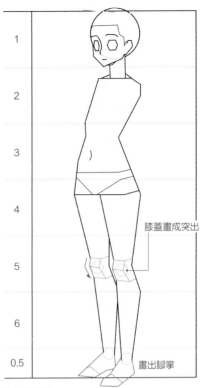

膝蓋畫成突出

畫出腳掌

6 描繪膝蓋和腳掌。

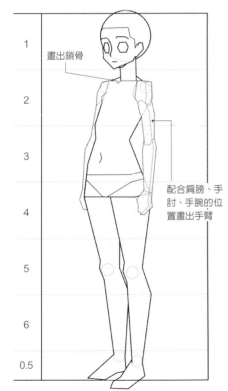

畫出鎖骨

配合肩膀、手肘、手腕的位置畫出手臂

7 描繪手臂。

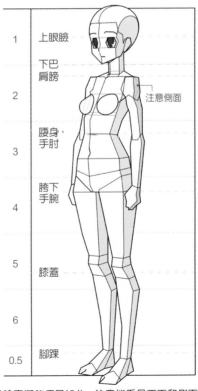

上眼瞼

下巴
肩膀

腰身、手肘

胯下
手腕

膝蓋

腳踝

注意側面

8 根據輪廓潤飾便是如此。注意能看見正面和側面這兩面。

初級篇

第38～40天

第6週

重新檢視斜面的立繪

和上週相同，請試著重新檢視實際上畫好的斜面立繪。我想你一定能找出歪斜或平衡奇怪的地方。這3天是重新檢視的期間。反覆描繪並重新檢視，確實記住平衡吧！

修改畫好的圖

請看一下繪畫新手所畫的斜面立繪。這幅立繪充滿了
常見的錯誤。首先，試著找出奇怪的地方吧！

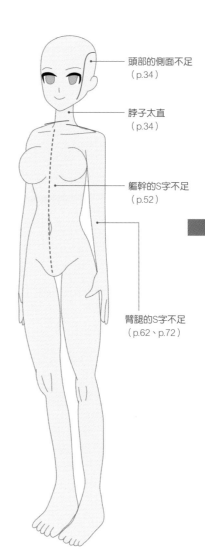

頭部的側面不足
（p.34）

脖子太直
（p.34）

軀幹的S字不足
（p.52）

臀腿的S字不足
（p.62、p.72）

Point

除了正面的注意重點以外，請注意斜面能看見正
面與側面。

左頁的圖修正後便是下圖。
畫得奇怪的部分請回到之前的解說頁面，反覆練習吧！

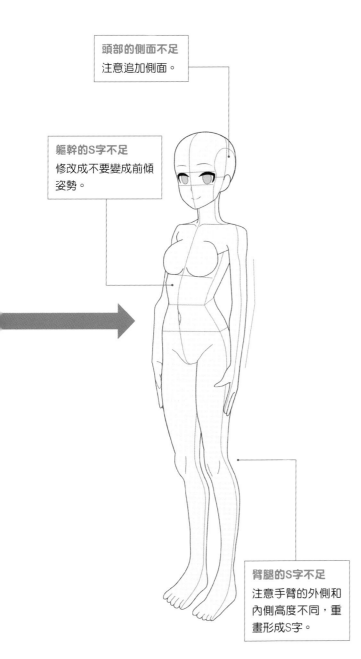

頭部的側面不足
注意追加側面。

軀幹的S字不足
修改成不要變成前傾
姿勢。

臂腿的S字不足
注意手臂的外側和
內側高度不同，重
畫形成S字。

除了能確實畫出平衡和S字，也注意到
能看見正面與側面這兩面。

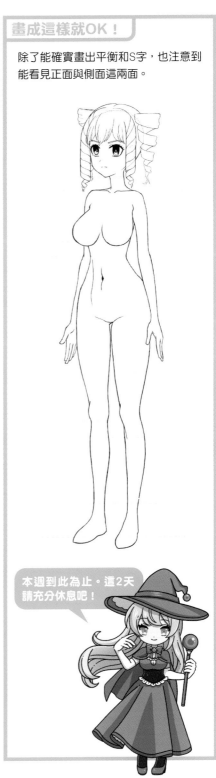

本週到此為止。這2天
請充分休息吧！

初級篇

重新檢視斜面的立繪

第7週

基礎　人體　立體

試著描繪頭髮

會畫角色的全身之後，接著試著描繪頭髮吧！頭髮作為呈現角色個性的部位，具有重大的作用。
首先來解說頭髮的畫法。

Lesson 描繪頭髮

DL

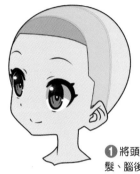

❶ 將頭髮分成瀏海、中間頭髮、腦後頭髮。

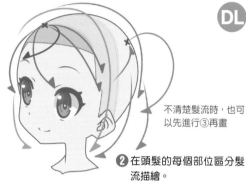

不清楚髮流時，也可以先進行③再畫

❷ 在頭髮的每個部位區分髮流描繪。

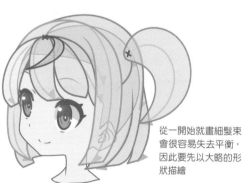

從一開始就畫細髮束會很容易失去平衡，因此要先以大略的形狀描繪

❸ 配合髮流在區塊狀畫出大略的形狀。

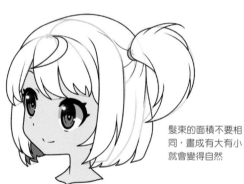

髮束的面積不要相同，畫成有大有小就會變得自然

❹ 把區塊當成草圖仔細描繪髮束。

範例

根據完成的引導線描繪角色便是如此。

常見的錯誤

下面是常見的錯誤。和左側的範例比較，確認哪邊出錯。

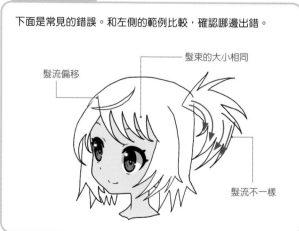

髮束的大小相同

髮流偏移

髮流不一樣

注意頭髮的區塊

頭髮大致可以分成**瀏海**、**中間頭髮**、**腦後頭髮**這3個區塊。
仔細觀察並記住區塊的位置吧！

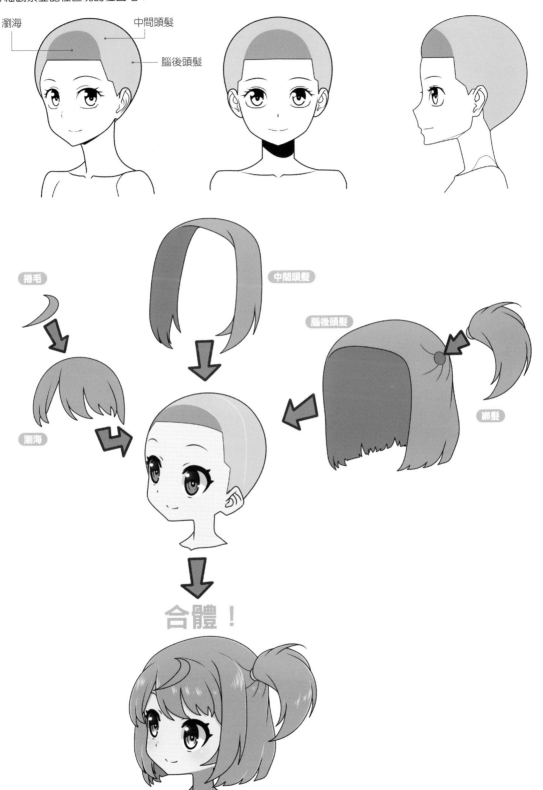

瀏海　　　　　　　　　中間頭髮

腦後頭髮

捲毛

中間頭髮

腦後頭髮

瀏海

綁髮

合體！

初級篇

第7週

第44天

基礎　人體　立體

試著描繪髮束

不能把頭髮畫好時，就重新檢視髮束吧！是否畫成形狀相同？或者髮流固定呢？今天將解說髮束畫法的重點。

Lesson 1 描繪柔軟的髮束

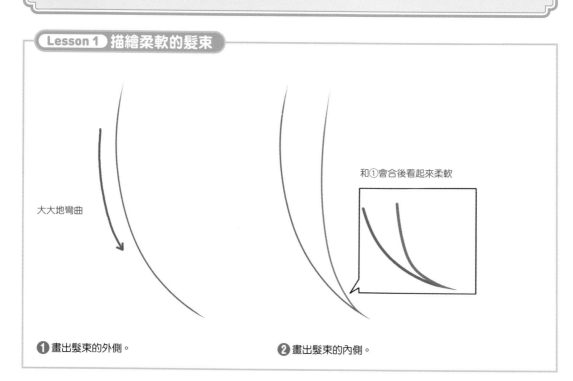

大大地彎曲

和①會合後看起來柔軟

❶ 畫出髮束的外側。

❷ 畫出髮束的內側。

Lesson 2 描繪較硬的髮束

Point

從內側的線條描繪，外側和內側的線條合在一起，無論如何都會變成尖尖的形狀，看起來較硬。

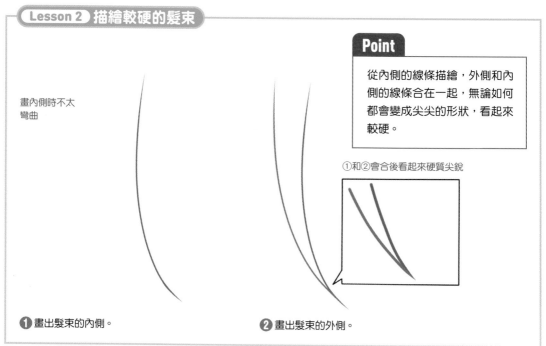

畫內側時不太彎曲

①和②會合後看起來硬質尖銳

❶ 畫出髮束的內側。

❷ 畫出髮束的外側。

藉由重心表現頭髮的柔軟

頭髮也有重量。在髮尾做出重心會變得柔軟，若是在中央則看起來硬質尖銳。

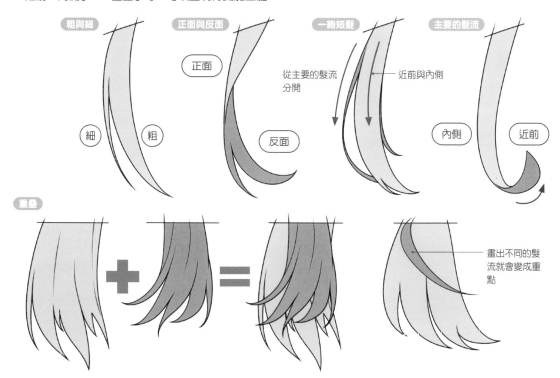

在髮束中間做出重心，尖端變成直線型，因此看起來硬質尖銳

在髮尾的尖端做出重心，形成圓弧就會看起來柔軟

髮束的類型

髮束大略按照「粗、細」、「正面、反面」、「一綹短髮」、「近前、內側」、「重疊」等，可以呈現得更加立體。

粗與細

細　　粗

正面與反面

正面

反面

一綹短髮

從主要的髮流分開

近前與內側

主要的髮流

內側　　近前

重疊

＋　＝

畫出不同的髮流就會變成重點

自然髮尾的畫法

繼續描繪髮束時，並非重複相同的形狀，而是盡量隨機改變高度和粗細描繪，看起來才會自然。

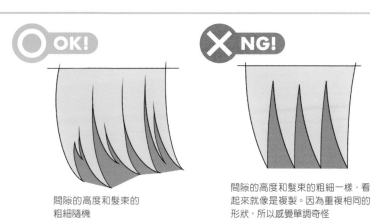

OK!

間隙的高度和髮束的粗細隨機

NG!

間隙的高度和髮束的粗細一樣，看起來就像是複製。因為重複相同的形狀，所以感覺單調奇怪

難易度 ★★★★★

基礎　人體　立體

注意頭部的形狀

正如以圓描繪頭部的輪廓，實際上頭部是球體的形狀。注意球體便容易想像頭部的縱深和頭髮的立體感。今天將解說頭部形狀與頭髮的縱深。

Lesson 以緞帶思考頭髮

請在頭部想像緞帶編成的**鳥籠狀物體**。切掉臉部的部分就能畫出漂亮的娃娃頭髮型。

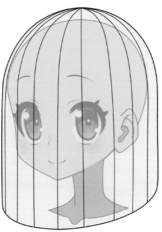

❶ 想像在面紗狀垂下緞帶。

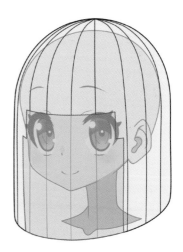

❷ 切掉臉部部分的區域。

❸ 畫出裡面便完成。

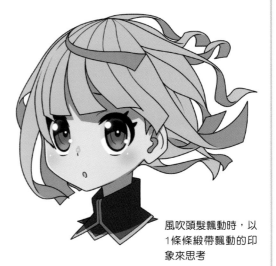

風吹頭髮飄動時，以1條條緞帶飄動的印象來思考

頭部與頭髮的立體感

注意頭部是**球體**，便容易想像髮流和縱深。

縱深

髮流

高光

窄 ← 寬

在球體畫引導線時，線的間隔越往內側看起來就變得越窄。描繪髮束時也一樣，藉由越往內側髮束越窄就能表現縱深。

髮流也沿著引導線描繪，就會變成自然的印象。

橫向的線條一齊描繪，就會變成自然的高光。

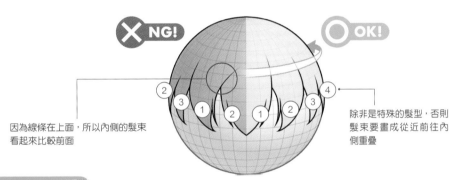

NG!

OK!

因為線條在上面，所以內側的髮束看起來比較前面

除非是特殊的髮型，否則髮束要畫成從近前往內側重疊

髮束的立體感

以簡單的形狀掌握髮束，斷面就會是三角形，很像香蕉的形狀。藉由重疊髮束，就能把頭髮畫得立體。看看模型人偶的頭髮，就會知道是相同的形狀。

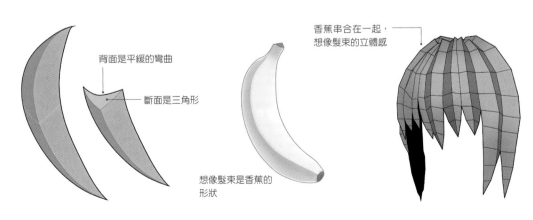

背面是平緩的彎曲

斷面是三角形

想像髮束是香蕉的形狀

香蕉串合在一起，想像髮束的立體感

決定頭髮的印象

決定頭髮的印象時，重點就是輪廓。即使同樣長度的髮型，分量在哪裡也會使印象大幅改變。控制輪廓接近自己想畫的印象吧！

思考髮流

頭髮從分界線沿著頭流布。思考想畫的髮型的分界線在哪裡，所有髮束都從分界線描繪，就能畫出不會不協調的頭髮。

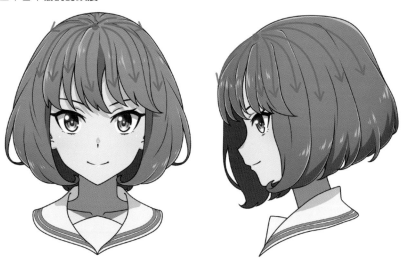

依頭髮的重量改變印象

任何髮型都有重量。所謂重量是指**最有分量的位置**，改變重量的位置也能大幅改變頭髮的印象。重量的位置低就有沉穩的印象，位置高就有活潑的印象。

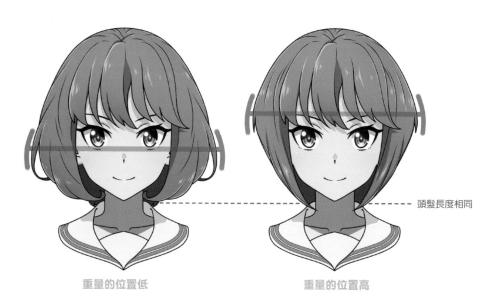

重量的位置低　　　　　　　　重量的位置高　　　　頭髮長度相同

有一種思考方式是分成外輪廓與內輪廓。在外輪廓決定髮型的印
象；在內輪廓則決定臉部的印象。

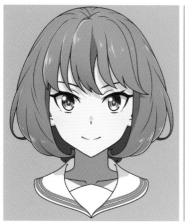

外輪廓　　　　　　　　　　　內輪廓

用毛巾描繪腦後頭髮

以毛巾放在頭上的形式想
像，就會容易理解腦後頭
髮的髮流。

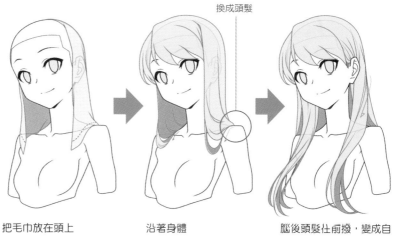

換成頭髮

把毛巾放在頭上　　　沿著身體　　　腦後頭髮往前撥，變成自
　　　　　　　　　　　　　　　　　然的印象

COLUMN 節省時間輪廓法

用粗筆沙沙地畫髮束，決定輪廓。
在這裡畫出髮流的線條，描繪頭髮
的輪廓。只要大致決定整體的輪
廓，即使印象不同也能立刻重畫，
可以節省時間。如果知道瀏海、中
間頭髮、腦後頭髮、髮束的形狀、
重量、髮流等，像這樣從只是粗略
畫出髮流的輪廓也能畫得出來。

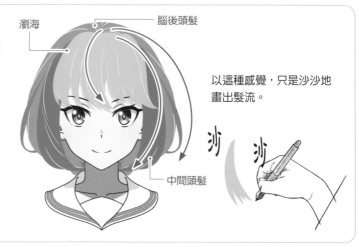

瀏海　　　　腦後頭髮

以這種感覺，只是沙沙地
畫出髮流。

中間頭髮

沙　沙

難易度 ★★★★★

基礎　人體　知識

試著觀察髮型的種類

髮型能決定角色的印象。即使長度相同，依照分量與瀏海的差異也會大幅改變印象。此外也有在現實中很難實現的髮型等，享受圖畫獨有的假象也是重點，因此可以多多嘗試具有真實感的髮型或符合世界觀的髮型等。

藉由頭髮的長度改變印象

在同樣臉型搭配形形色色的髮型。藉由改變頭髮的長度和分量，十分清楚變成了全然不同的印象。

素體

不對稱

短髮

鮑伯頭

中直髮

中等髮型

中波浪捲

長直髮

自然捲

長波浪捲

內捲

外翹

藉由瀏海改變印象

即使髮型相同，瀏海不一樣，印象也會差異很大。思考髮型時，藉由改變瀏海、中間頭髮、腦後頭髮的搭配，角色的印象將大為不同。試著做出各種搭配，創造出自己專屬的角色吧！

各種綁法

介紹正統的頭髮綁法。即使同樣的綁髮，按照綁的位置和高低，印象將會改變，因此試著增添變化吧！

馬尾　　　　　　公主頭　　　　　　辮子　　　　　　雙馬尾

畫成這樣就OK！

頭髮從髮旋自然流布，髮束的形狀畫成隨機

本週到此為止。這2天請充分休息吧！

111

第8週

基礎

永續性

知識

了解皺褶的種類

因為已經會畫角色了，所以第8週將解說衣服的畫法。畫衣服時煩惱的重點應該是皺褶吧？皺褶有好幾種類型，先來看看有哪些類型吧！

從旅人的衣服開始

「我想畫豪華帥氣（或可愛）的衣服！」想必有不少人心裡這麼想，不過加了許多裝飾品的衣服非常難畫。首先從裝飾少的簡單衣服開始吧。用RPG來比喻的話，大概就是一開始能取得的**旅人的衣服**吧？

在這套旅人的衣服，充滿了許多皺褶的基本。讓我們一一看下去。

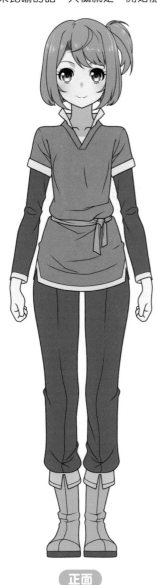

正面

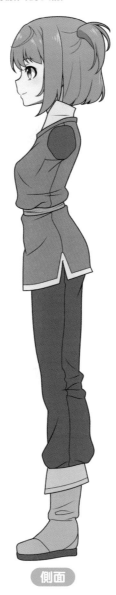

側面

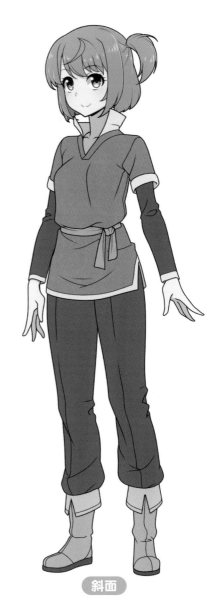

斜面

皺褶該加在哪裡才好，很令人傷腦筋呢。其實在任何衣服上形成的皺褶都一樣，大致可以分成3種。觀察剛才的旅人的衣服，就能找出這3種皺褶。

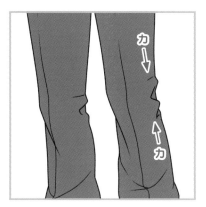

聚集皺褶

在關節部分必定會形成。從多方向施力所形成的皺褶。

拉扯皺褶

交點與交點互相拉扯所形成的皺褶。

除了基本的皺褶，還有落下皺褶在袖口和下擺累積所形成的**累積皺褶**，或是多次施力後聚集皺褶變成摺痕的**摺痕皺褶**。

落下皺褶

從交點跟著重力往下方所形成的皺褶。

累積皺褶

在袖口和下擺等處，因為布料勒緊的部分，使皺褶無處可逃所形成的皺褶。

先從簡單的衣服開始，慢慢地增加會畫的東西，逐漸變得豪華吧！

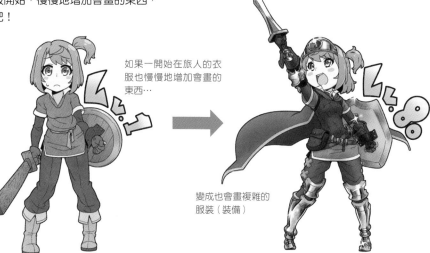

如果一開始在旅人的衣服也慢慢地增加會畫的東西…

變成也會畫複雜的服裝（裝備）

了解皺褶的形狀

看過了基本的皺褶，接著來看皺褶的形狀。皺褶在基本的類型，加上重力與力會變成各種形狀。
重點是充分注意接觸身體之處的交點、重力與布的流布。

容易形成皺褶的位置

皺褶一定會在**關節**形成。彎曲手臂和腿部時，布會
在彎曲側擠在一起形成皺褶。反之布在另一側會被
拉扯，所以皺褶會舒展。

 簡化

伸展（舒展）　變窄（收縮）　彎曲

變形

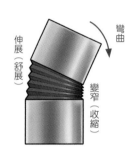

收縮　舒展　收縮

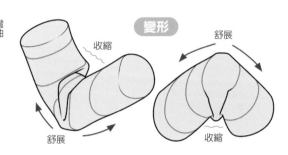

舒展　收縮

布的重力

布覆蓋在物體上時，上面沿著物體的形狀，下面則
不沿著形狀，布變成垂下的狀態。

上面

到這裡沿著球體的面

從這裡隨著重力

下面

空間

布覆蓋在2個球體後，
上面變成球體的輪廓，
下側隨著重力落下。桌
子也一樣，桌角部分變
成基點，布被折彎。

試著組合…

布隨著重力落下，
不過在尾巴和前腳
會變成接觸皺褶

變成沿著背部
的形狀

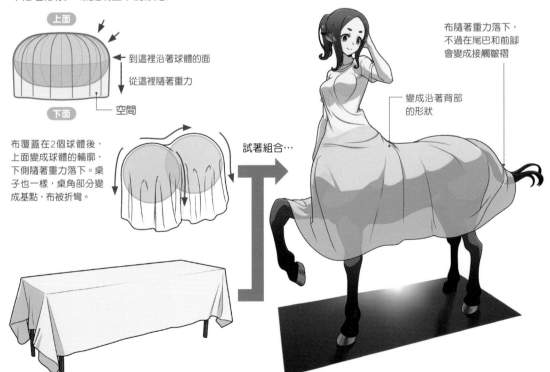

男女皺褶的差異

男女最大的差異在腰部的皺褶。
男性由於骨盆垂直，所以皺褶形成放射線狀。女性由於骨盆傾斜，所以皺褶形成V字。

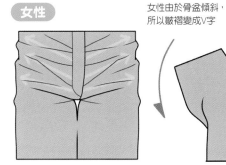

女性由於骨盆傾斜，
所以皺褶變成V字

各種皺褶的形狀

衣服的皺褶是藉由與身體的交點互相拉扯，或是布料
因為重力落下所形成。在此將介紹各式各樣的類型。

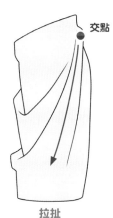

交點

拉扯
從被拉扯所形成的交點形成的皺褶

重力

落下
因為重力落下的皺褶。藉由與物體緊貼
的程度，也能表現布的柔軟

交點　**交點**

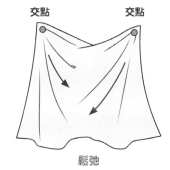

鬆弛
交點彼此被拉扯形成皺褶，由
於重力往下鬆弛所形成的皺褶

互相拉扯
比拉扯皺褶更用力拉扯所形
成的皺褶

重疊
布集中在一起，互相重疊形成這
種鬆弛

彎曲
往折彎的起點形成的皺褶

起點

難易度 ★★★★★

基礎　永續性　知識

了解皺褶的動作

皺褶會依照身體動作和風向改變形狀。先來嘗試描繪隨風飄動的裙子動作吧！另外，將會解說身體移動時皺褶會有哪些變化。

Lesson 描繪裙子隨風飄動

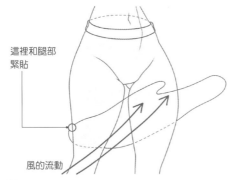

這裡和腿部緊貼

風的流動

❶ 配合風的流動畫出裙子下擺的輪廓。

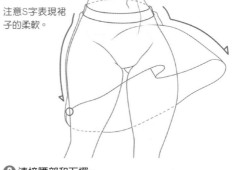

注意S字表現裙子的柔軟。

❷ 連接腰部和下擺。

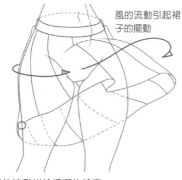

風的流動引起裙子的擺動

❸ 注意風的流動描繪裙褶的輪廓。

裙褶的輪廓

裙子下擺的輪廓

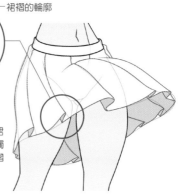

在裙褶的輪廓和裙子下擺的輪廓接觸的部分，畫出裙褶的折疊部分

❹ 描繪裙褶。

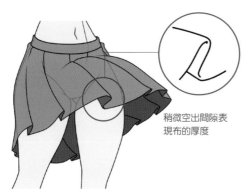

稍微空出間隙表現布的厚度

❺ 在裙褶部分追加裙子的厚度便完成。

範例

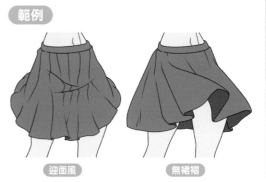

迎面風　　　無裙褶

依照風向和裙子形狀的差異，飄動方式也會改變。

交點與重力的關係

皺褶會按照身體和衣服的動作改變形狀。
重點是衣服和身體的交點。哪個交點變成拉扯皺褶、落下皺褶在
哪邊形成，此外也請注意拉扯皺褶由於重力所形成的皺褶鬆弛。

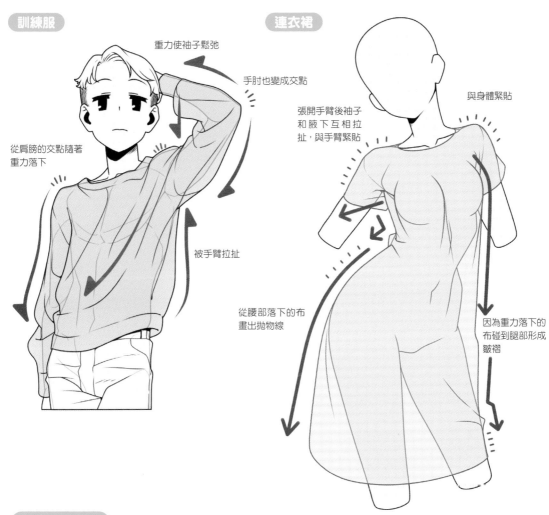

訓練服

重力使袖子鬆弛

手肘也變成交點

從肩膀的交點隨著
重力落下

被手臂拉扯

連衣裙

張開手臂後袖子
和腋下互相拉
扯，與手臂緊貼

與身體緊貼

從腰部落下的布
畫出拋物線

因為重力落下的
布碰到腿部形成
皺褶

皺褶的變化

知道容易形成皺褶的位置和皺褶的種類後，穿著衣
服的人物活動時，便能看清怎樣畫皺褶比較好。

衣服與身體的交點改變，
變成拉扯皺褶

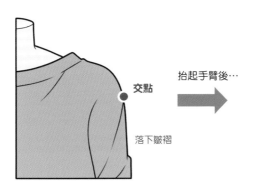

交點

落下皺褶

抬起手臂後…

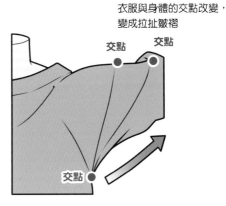

交點

交點

交點

基礎　永續性　知識

表現材質感

衣服有各式各樣的材質，如柔軟、硬質、較薄、較厚、輕盈、沉重等。藉由皺褶的畫法更能強調材質感。

飄垂和繃緊

布的質感呈現，是依照加入多少**飄垂**（＝流動）和**繃緊**（＝角）來決定。加入許多繃緊看起來比較硬，如果加入許多飄垂就會看起來柔軟。

飄垂 ＝流動

若以飄垂描繪，S字增加，印象變得柔軟

繃緊 ＝角

若以繃緊描繪，角增加，印象變得硬質

衣服依照材質能表現硬質與重量。讓我們來分別比較看看吧！

較厚

做出間隙表現布的厚度

較薄

減少間隙表現輕薄表現

柔軟（飄垂、曲線型）

整體加上飄垂蓬鬆的皺褶

硬質（繃緊、直線型）

有角，整體加上直線型用力繃緊的皺褶

硬布料缺乏伸縮性，因此在腋下占據廣闊的空間，讓手臂容易活動

沉重（飄垂、鬆弛）

布因為重量向下鬆弛。重布料通常有厚度，因此在手臂上側也容易形成空間

輕盈（飄垂、緊貼身體）

因為沿著身體的線條，所以不易形成清楚的皺褶

COLUMN 衣服的接縫

衣服為了配合身體的線條，使用了各種技術。描繪服裝時畫出**接縫**，加上作為衣服的資訊，就能讓圖畫呈現得**很合理**。

褶子是在布上劃出菱形或三角形的切痕再縫合，用來做出腰身，或是符合身體的線條

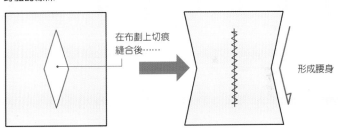

在布劃上切痕縫合後……

形成腰身

水手服
（有褶子）

襯衫

比較貼身

水手服
（無褶子）

立體剪裁

表現材質感 初級篇

中級

難易度 ★★★☆☆

基礎　永續性　應用

試著描繪基本的皺褶

在沒有裝飾的簡單運動服上，試著描繪基本的皺褶吧！
首先什麼也不看，隨心所欲地試著描繪皺褶，然後一邊和範本對照比較，一邊學習哪邊要加上哪種皺褶。

Lesson 試著描繪基本的皺褶

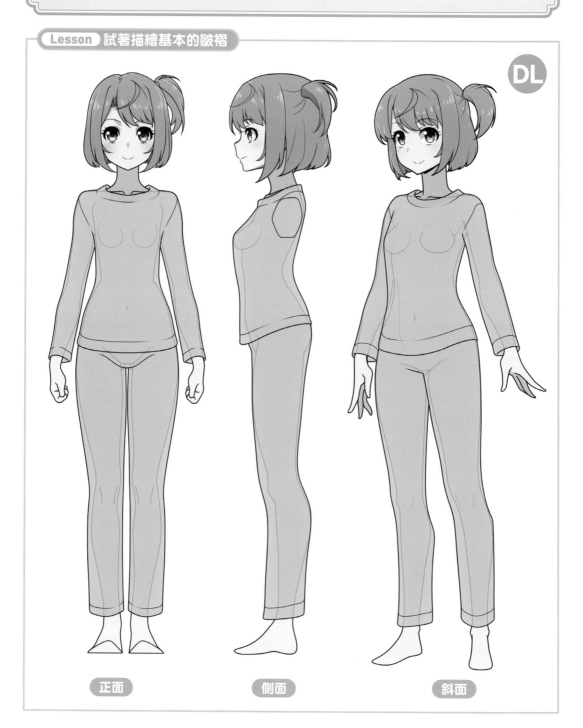

正面　　　　　　　側面　　　　　　　斜面

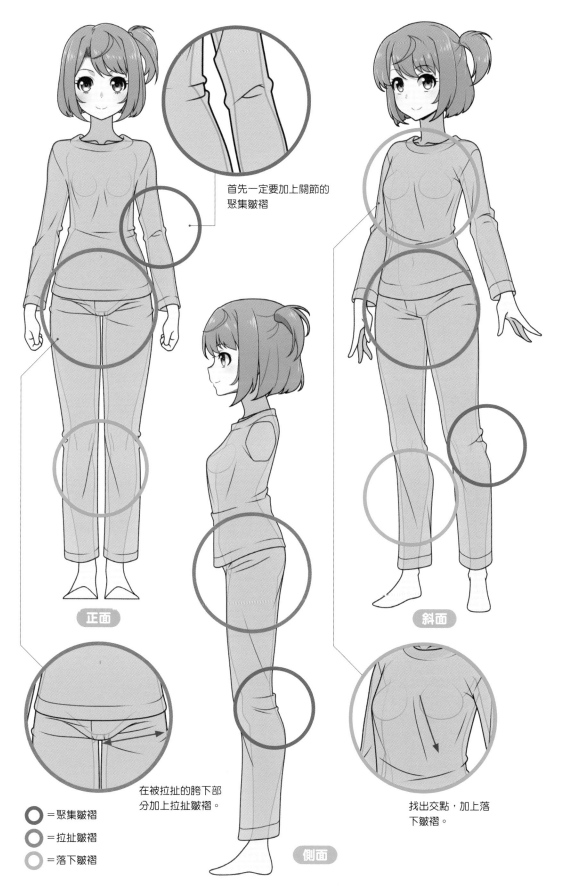

首先一定要加上關節的
聚集皺褶

在被拉扯的胯下部
分加上拉扯皺褶。

找出交點，加上落
下皺褶。

● ＝聚集皺褶

● ＝拉扯皺褶

○ ＝落下皺褶

正面

側面

斜面

皺褶的類型

參考下面的插畫,確認皺褶的形狀和類型吧!一邊
注意腋下的起點和肩膀與手臂的交點、重力等,一
邊觀察便會容易理解。

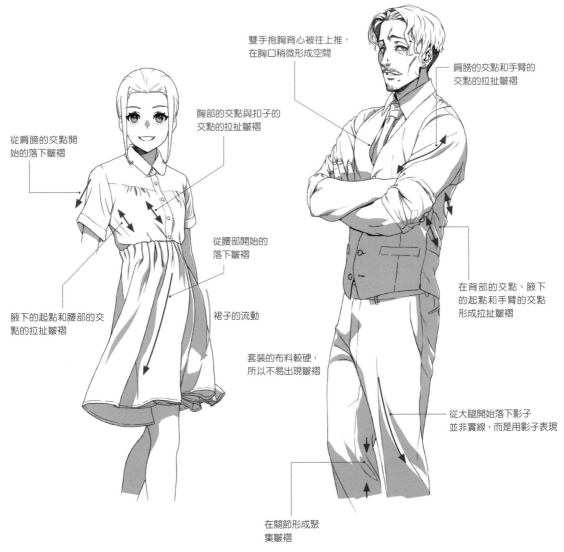

雙手抱胸背心被往上推,
在胸口稍微形成空間

肩膀的交點和手臂的
交點的拉扯皺褶

胸部的交點與扣子的
交點的拉扯皺褶

從肩膀的交點開
始的落下皺褶

從腰部開始的
落下皺褶

腋下的起點和腰部的交
點的拉扯皺褶

裙子的流動

在背部的交點、腋下
的起點和手臂的交點
形成拉扯皺褶

套裝的布料較硬,
所以不易出現皺褶

從大腿開始落下影子
並非實線,而是用影子表現

在關節形成聚
集皺褶

畫成這樣就OK!

能充分注意聚集皺褶、拉扯皺褶、落下皺褶,
可以畫出像p.121那樣的皺褶

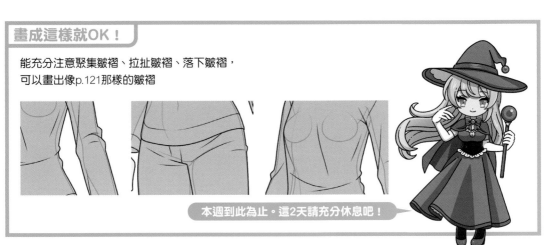

本週到此為止。這2天請充分休息吧!

中級篇

在本書開始課程後大約過了2個月。在中級篇要讓大家畫出更有魅力的角色，變成以更進一步的課程為主，所以會拿掉Lesson。臨摹書上的內容，或是試著按照步驟描繪，自己一邊思考一邊繼續閱讀吧！

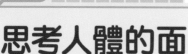

思考人體的面

因為某種程度上已經會畫人物了，所以本週將解說更加呈現立體感的技巧。在頭部的畫法也有稍微出現過，人體能以面來掌握。想要描繪立體的人物，了解面十分重要。

提升面的理解度

描繪角色時注意面，立體感就會一口氣提升。從一開始完全理解非常困難，因此請慢慢地注意面吧！

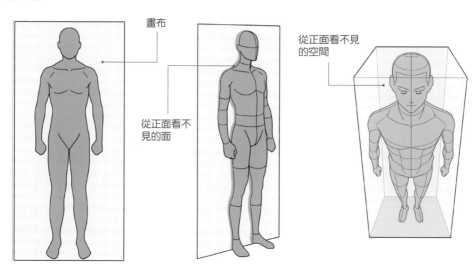

畫布

從正面看不見的面

從正面看不見的空間

首先新手要以平面理解人體。

成為中級者之後，就能理解從正面看得見的立體。

高手也能理解從正面看不見的空間和後側的面。

正面和側面與背面

從正面觀看人物時，不只正面，也能看見側面。以面思考人物便如右圖。如右圖顏色深的部分就是側面。像這樣從正面觀看時也注意到能看見側面，加上衣服皺褶或影子等時候的立體感就會變得簡單明瞭。

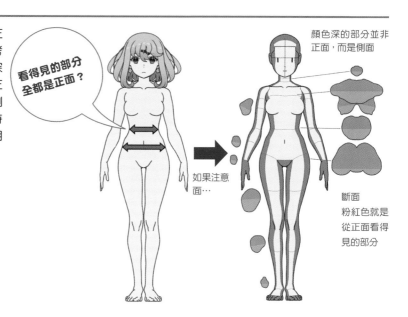

看得見的部分全都是正面？

如果注意面…

顏色深的部分並非正面，而是側面

斷面
粉紅色就是從正面看得見的部分

從斜面觀看時，請注意能看見側面。面改變的位置是影子和高光的境界線。觀察照片和實物時，一邊注意面在哪邊改變一邊觀察吧！

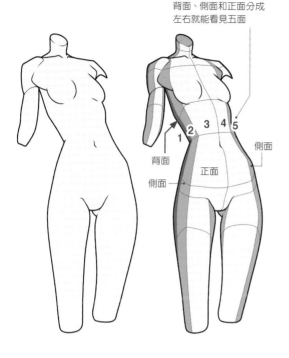

背面、側面和正面分成
左右就能看見五面

1 2 3 4 5

背面

側面

側面

正面

描繪衣服的線條時也要注意面，即使相同素體也能讓身體顯得纖細，或是顯得立體。

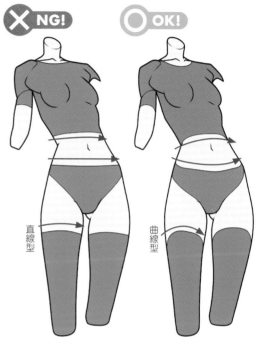

✕ NG!　　　⬤ OK!

直線型　　　曲線型

因為沒有注意面，所以立體感很少。看起來是厚的平面

因為沿著面，所以看起來立體。和NG例子比較，身體看起來纖細

COLUMN 為何臉看起來很大？

明明頭部的大小和頭身符合，會不會有時不知為何只有臉部看起來很大？這是因為沒有注意臉的側面，所以眼睛變大，結果臉看起來就很大。
正如p.33常見的錯誤，後腦杓不夠的問題和沒注意側面的問題，即使只注意這2點，也能畫出平衡佳的頭部。

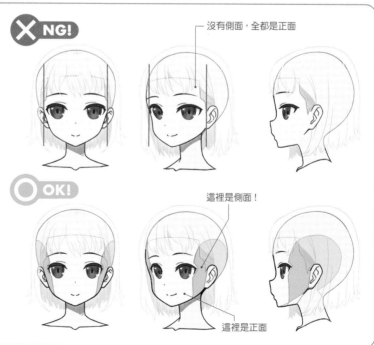

✕ NG!

沒有側面，全都是正面

⬤ OK!

這裡是側面！

這裡是正面

人體　立體　構圖

試著加上影子

因為某種程度上已經會畫人物了，所以本週將解說更加呈現立體感的技巧。先來解說藉由影子表現立體感的方法。

影子的種類

影子分成「陰影」和「影子」，分別具有不同的意思。

陰影（立體陰影）
「陰影」是光照射到物體時，在隱藏的面形成的陰暗部分。為了呈現立體感，指在和光源不同側加上的影子。這稱為「立體陰影」。

影子（落影）
「影子」是光照射到物體所形成的影子。指人站立時在地面形成的影子，或脖子下方形成的影子。這稱為「落影」。

雖然像這樣陰影和影子有所不同，不過在本書一律以影子來表達。

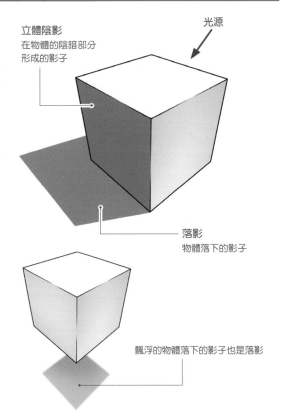

光源

立體陰影
在物體的陰暗部分
形成的影子

落影
物體落下的影子

飄浮的物體落下的影子也是落影

反射光

光除了直接照射變亮的高光，還有對物體反射變亮的反射光。
看看右圖，在影子中有看起來微亮的地方。這是光對地板等周圍的物體反射所引起的現象。

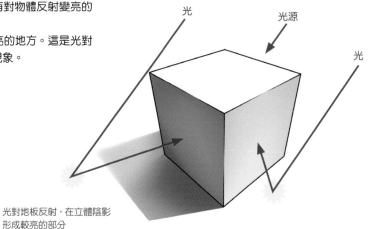

光　　　光源

光

光對地板反射，在立體陰影
形成較亮的部分

影子形成的方式

一起來看看對於光源，影子是如何形成。

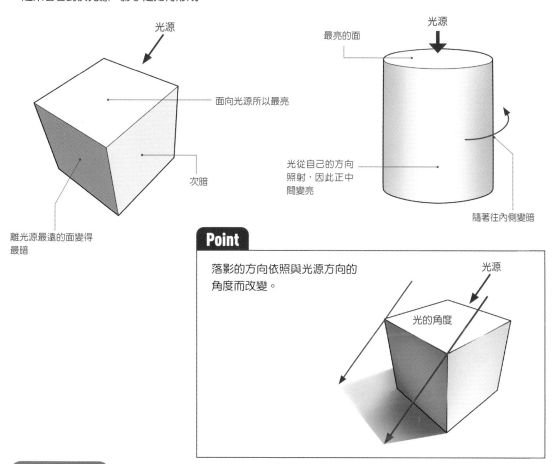

光源

面向光源所以最亮

次暗

離光源最遠的面變得最暗

光源

最亮的面

光從自己的方向照射，因此正中間變亮

隨著往內側變暗

Point

落影的方向依照與光源方向的角度而改變。

光源

光的角度

立體與高光

請仔細觀察高光的位置。可以知道各個高光在線條上是連接的。高光對於光源是在最朝向正面的位置所形成。雖然容易以為「立體就是影子」，不過高光對於立體也是重要的要素。仔細思考光源與面的位置配置高光，就能畫出更立體的圖畫。

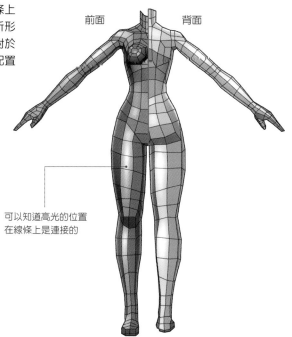

前面　　　背面

可以知道高光的位置在線條上是連接的

影子形成的位置

影子大致分成落影、立體陰影、島影這3種。落影是物體落下的影子；立體陰影是表現物體的面的影子；島影是輔助的影子（這次沒有島影）。優先次序是落影→立體陰影→島影。

● ＝落影
● ＝立體陰影

光源

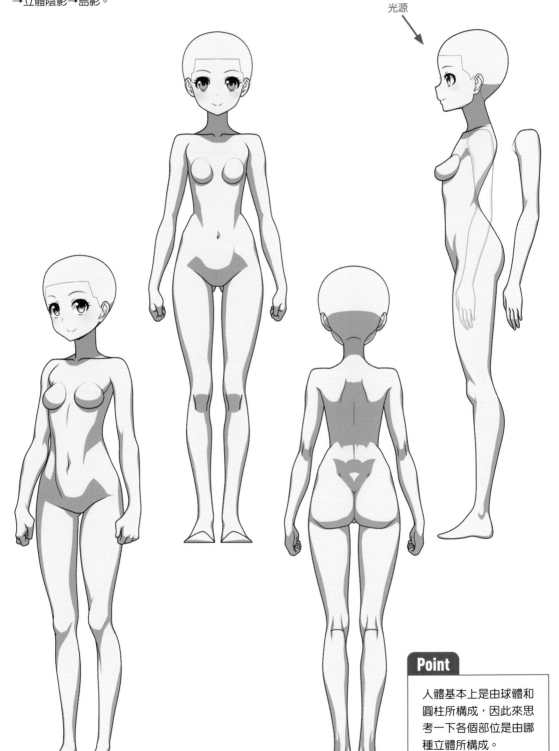

Point

人體基本上是由球體和圓柱所構成，因此來思考一下各個部位是由哪種立體所構成。

衣服的影子

請和在左頁的素體形成的影子比較查看。
可以知道基本上是在相同位置形成影子。
只要注意素體的影子的位置＋衣服的立
體，就能描繪衣服的影子。

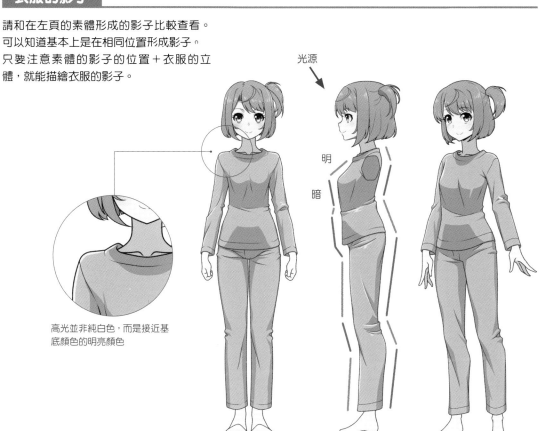

光源

明

暗

高光並非純白色，而是接近基
底顏色的明亮顏色

常見的錯誤

下圖是新手常見的畫影子方
式。
由於影子和高光都用暈色濃的
筆刷塗色，所以沒有層次，變
成模糊的印象。
另外，皺褶的流動全都用影子
表現，就變成無視立體感的影
子。

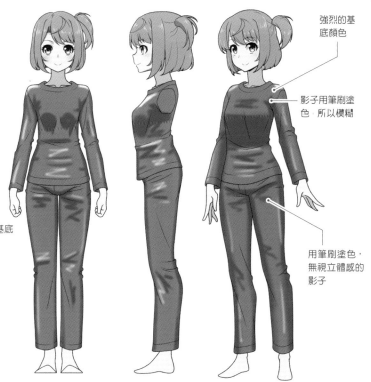

強烈的基
底顏色

影子用筆刷塗
色，所以模糊

高光是純白色，和基底
顏色不搭

用筆刷塗色，
無視立體感的
影子

難易度 ★★★★☆

人體　立體　知識

了解肌肉

到目前為止描繪人物的身體時，有提到哪邊鼓起、哪邊形成凹凸，大部分可說是肌肉造成的立體感。今天將解說人體有哪些肌肉。

主要肌肉的名稱

了解肌肉就能讓身體的立體感更真實。在此將介紹主要肌肉的名稱。

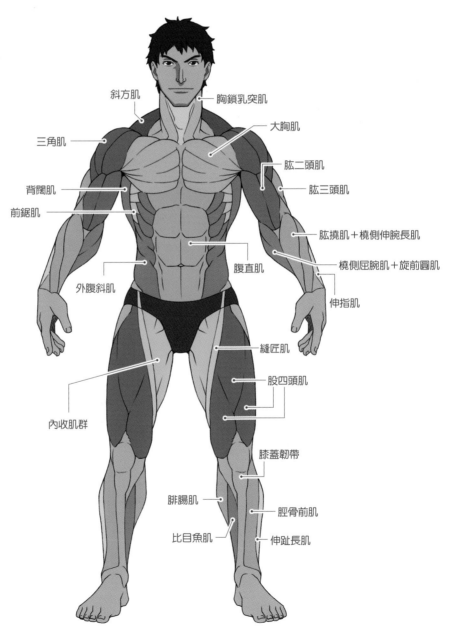

斜方肌

三角肌

背闊肌

前鋸肌

外腹斜肌

內收肌群

胸鎖乳突肌

大胸肌

肱二頭肌

肱三頭肌

肱撓肌＋橈側伸腕長肌

橈側屈腕肌＋旋前圓肌

伸指肌

腹直肌

縫匠肌

股四頭肌

膝蓋韌帶

腓腸肌

脛骨前肌

比目魚肌

伸趾長肌

苗條型和肌肉型在體型上會出現差異。

腮幫子飽滿

肌肉使寬度變寬

由於肌肉手臂向外側張開

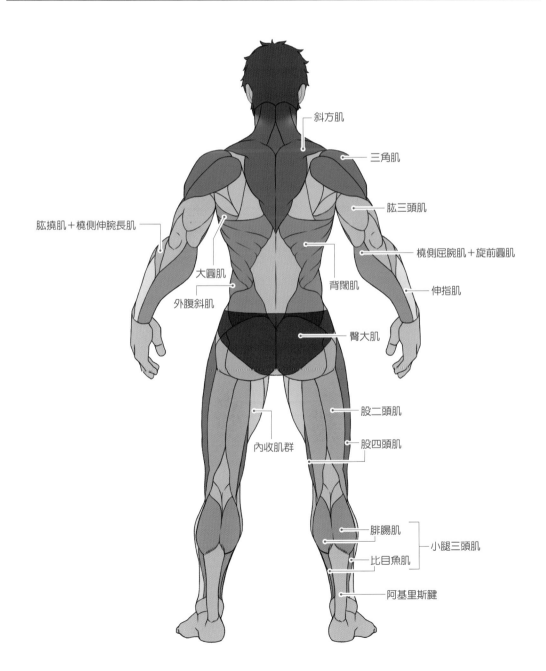

斜方肌

三角肌

肱三頭肌

肱撓肌＋橈側伸腕長肌

橈側屈腕肌＋旋前圓肌

大圓肌

背闊肌

伸指肌

外腹斜肌

臀大肌

股二頭肌

股四頭肌

內收肌群

腓腸肌

比目魚肌

小腿三頭肌

阿基里斯腱

瘦削肌肉和粗壯肌肉

體型會按照肌肉量與形狀改變。
來比較看看瘦削肌肉和粗壯肌肉。

瘦削肌肉

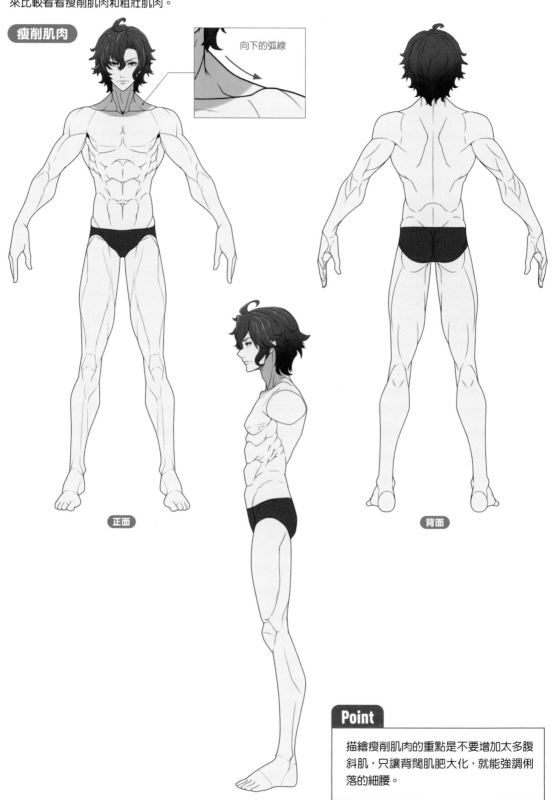

向下的弧線

正面

側面

背面

Point

描繪瘦削肌肉的重點是不要增加太多腹斜肌，只讓背闊肌肥大化，就能強調俐落的細腰。

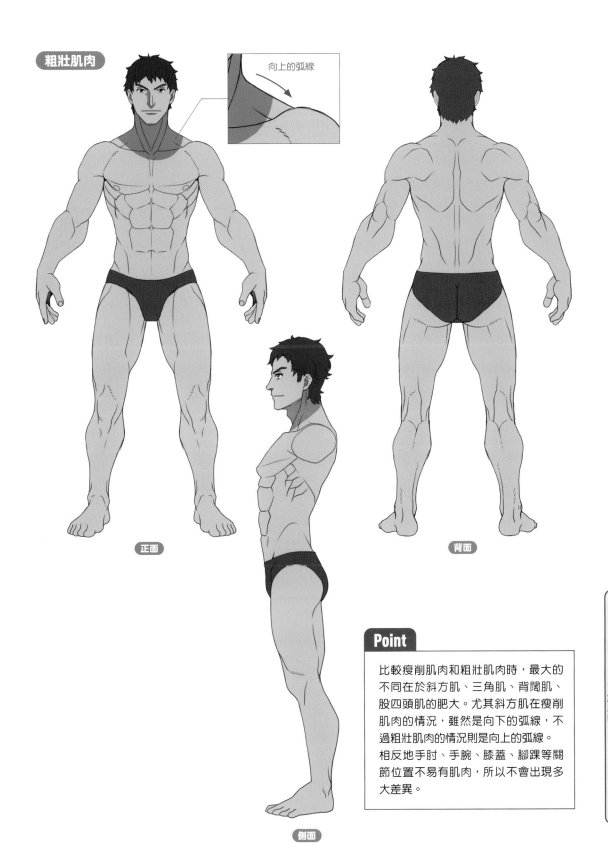

粗壯肌肉

向上的弧線

正面

背面

側面

Point

比較瘦削肌肉和粗壯肌肉時，最大的不同在於斜方肌、三角肌、背闊肌、股四頭肌的肥大。尤其斜方肌在瘦削肌肉的情況，雖然是向下的弧線，不過粗壯肌肉的情況則是向上的弧線。相反地手肘、手腕、膝蓋、腳踝等關節位置不易有肌肉，所以不會出現多大差異。

中級篇

了解肌肉

各種骨架的畫法

知道面和影子等的立體感之後,描繪骨架時也能一邊注意立體感一邊描繪。雖然在初級篇的骨架基本畫法也有解說,不過在此將介紹各種骨架的畫法與重點。

各式各樣的骨架

在加上姿勢時會描繪骨架,不過並沒有所謂正確的畫法。以下將介紹一些例子,請找出適合自己的骨架畫法吧!也可以混合這些畫法描繪。

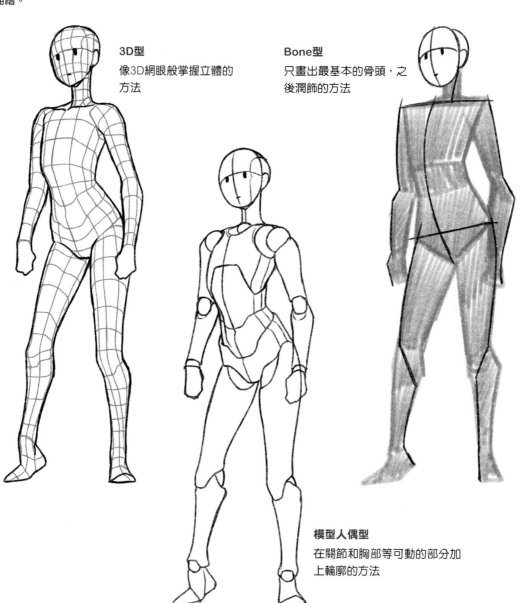

3D型
像3D網眼般掌握立體的方法

Bone型
只畫出最基本的骨頭,之後潤飾的方法

模型人偶型
在關節和胸部等可動的部分加上輪廓的方法

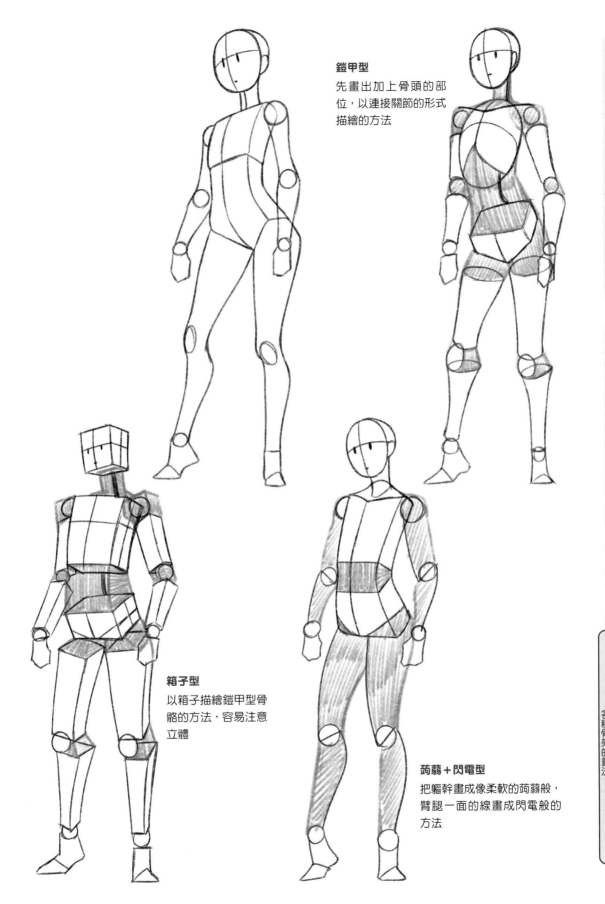

鎧甲型
先畫出加上骨頭的部位，以連接關節的形式描繪的方法

箱子型
以箱子描繪鎧甲型骨骼的方法，容易注意立體

蒟蒻＋閃電型
把軀幹畫成像柔軟的蒟蒻般，臂腿一面的線畫成閃電般的方法

中級篇

各種骨架的畫法

人體　　解剖學　　知識

描繪頭部的訣竅

目前為止多次提到頭部，在中級篇也會說明包含姿勢的頭部。依照姿勢與構圖再加上角度，想必頭部的形狀會變得難畫，在此將再次解說畫頭部的訣竅。

頭部是P的形狀

頭部很像英文字母「P」的形狀。

側面

斜面

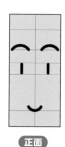

正面

寫實的成人男性頭部

頭蓋骨

把頭蓋骨套用到P…

以「P的形狀→簡化的形狀→大略的部位」這樣的流程思考也行。畫出頭部後，再以P的形狀調整平衡也可以。覺得頭太小，或是對頭部形狀感到困惑時，請試著回想起P的形狀。

簡化

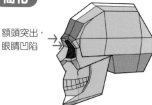

額頭突出，眼睛凹陷

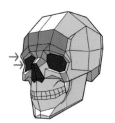

大略的部位

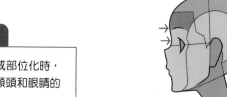

Point

簡化或部位化時，注意額頭和眼睛的高度。

請看下圖。髮型和兩肩寬度等相同，依照眼睛、嘴巴、下巴、鎖骨等位置的差異分別描繪年齡。像這樣藉由部位的位置可以分別描繪年齡。

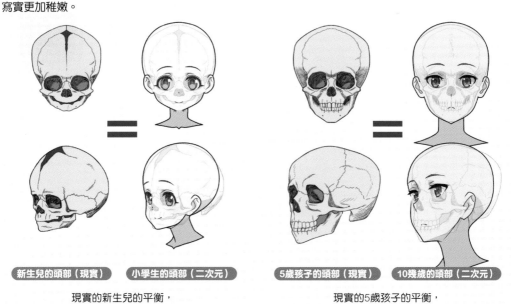

A　　　　　　B　　　　　　C

【不變的地方】
頭頂部

【改變的地方】
下眼瞼
嘴巴
下巴
鎖骨

上眼瞼
鼻子

【相同的部位】
髮型
眼睛的寬度
脖子的寬度
兩肩寬度

・20幾歲女性
・6.5頭身

・女高中生
・6頭身
・降低下眼瞼的位置
・輪廓的寬度比A更寬
・由於降低頭身，所以脖子變短

・女國中生
・6頭身
・降低下眼瞼的位置
・輪廓的寬度和B相同
・提高下巴的位置
・提高嘴巴的位置

COLUMN 根據年齡不同的頭部平衡

按照年齡頭部平衡有所差異。此外在寫實和二次元比較相同年齡時，二次元會比寫實更加稚嫩。

= 　　　　　　　=

新生兒的頭部（現實）　小學生的頭部（二次元）　　　5歲孩子的頭部（現實）　10幾歲的頭部（二次元）

現實的新生兒的平衡，
和二次元的小學生的平衡相同

現實的5歲孩子的平衡，
和二次元的10幾歲的平衡相同

本週到此為止。這2天請充分休息吧！

描繪頭部的訣竅　　中級篇

137

難易度 ★★★★★

人體　構圖　應用

現實與二次元的差異

在繪畫練習有時會從實物和照片進行素描，可是維持現實的平衡套用於二次元的插畫，不會變得很粗糙嗎？本週將解說現實與二次元的差異，以及二次元素描的方法。

從現實到二次元

明明照片中很可愛，直接素描畫成二次元畫，卻變成健壯的體型。底下將解說為何變得如此。

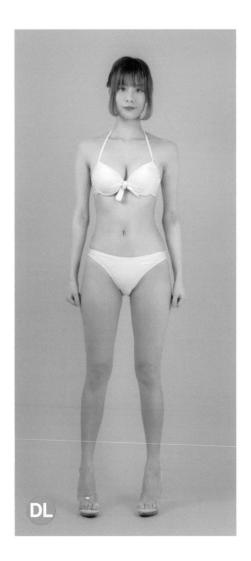

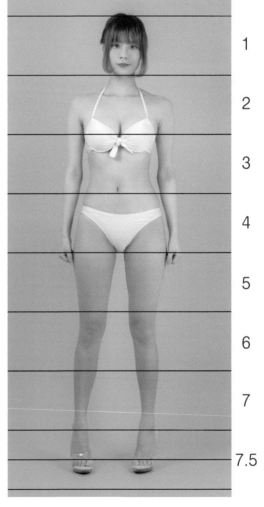

1

2

3

4

5

6

7

7.5

❶ 先仔細觀察
二次元素描時，重點在於觀察。

❷ 測量頭身
測量頭身後可以知道有7.5頭身。

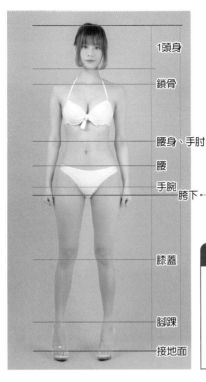

1頭身

鎖骨

腰身、手肘

腰

手腕　胯下

膝蓋

腳踝

接地面

現實的人體胯下稍微變低，不過胯下和手腕幾乎在相同位置

Point

部位的位置
・手肘和腰身
・胯下和手腕
要遵守這2個位置！

❸ 確認人體的平衡
搭配在第4週（p.84）學到的人體平衡確實記住。
※由於因人而異，所以多少會有誤差。

❹ 二次元化
那麼直接畫成圖畫吧！變成了相當健壯的印象。很想改成再變形一些的二次元畫呢。那該怎麼做才好呢？

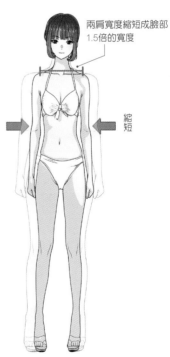

兩肩寬度縮短成臉部1.5倍的寬度

縮短

❺ 把臉改成二次元畫
把臉改成二次元畫，試著加上影子。可是這樣一來脖子和兩肩寬度感覺很寬，非常的不搭調。

❻ 試著讓身體的寬度變細
接下來讓身體的寬度縮短成臉部的1.5倍。雖然還是有點不搭調，不過看起來接近二次元畫。

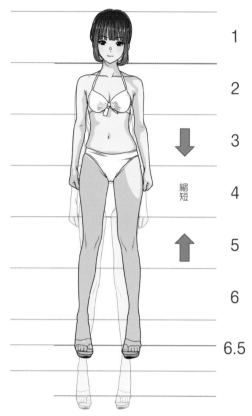

1
2
3
4
5
6
6.5

縮短

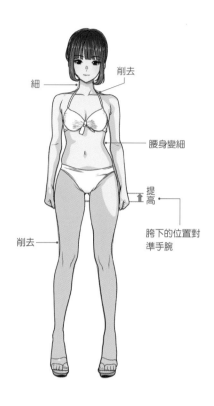

削去 — 細
削去
細 — 腰身變細
提高
削去 — 胯下的位置對準手腕

❼ 改成6.5頭身

若是7.5頭身，作為二次元畫會太高，因此從脖子以下縮短成6.5頭身。已經相當接近二次元畫了。還差一步。

❽ 最終調整

參考人體平衡（p.84），將胯下提高到手腕的位置，脖子變細，減少斜方肌。此外削去關節部分，藉由添加層次（變成S字），變得看起來像二次元畫。

Point

在⑧的最終調整，調整了**層次、S字、脖子粗細**。
一起來看看實際上如何改變。

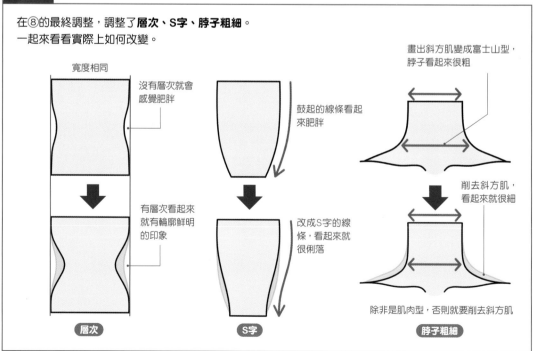

寬度相同

沒有層次就會感覺肥胖

有層次看起來就有輪廓鮮明的印象

層次

鼓起的線條看起來肥胖

改成S字的線條，看起來就很俐落

S字

畫出斜方肌變成富士山型，脖子看起來很粗

削去斜方肌，看起來就很細

除非是肌肉型，否則就要削去斜方肌

脖子粗細

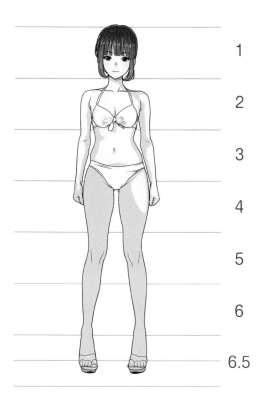

列：1 2 3 4 5 6 6.5

❾ 6.5頭身完成

頭身高的角色或寫實系角色這樣就完成了。

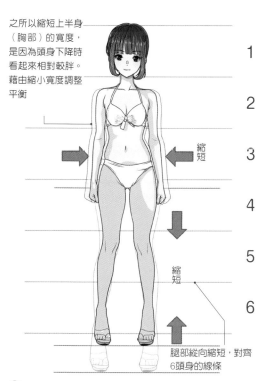

之所以縮短上半身（胸部）的寬度，是因為頭身下降時看起來相對較胖。藉由縮小寬度調整平衡

縮短

縮短

腿部縱向縮短，對齊6頭身的線條

❿ 試著改成6頭身

改成6頭身時，上半身（胸部）往橫向、下半身（腿部）往縱向縮短。另外，臉部為了配合6頭身，要降低下眼瞼的位置，改成有些稚嫩的印象。

Point

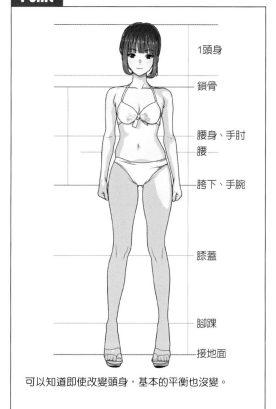

1頭身
鎖骨
腰身、手肘
腰
胯下、手腕
膝蓋
腳踝
接地面

可以知道即使改變頭身，基本的平衡也沒變。

Point

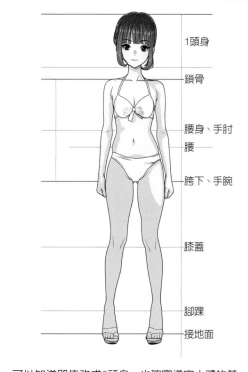

1頭身
鎖骨
腰身、手肘
腰
胯下、手腕
膝蓋
腳踝
接地面

可以知道即使改成6頭身，也確實遵守人體的基本平衡。

中級篇

現實與二次元的差異

中級編

第65天

第10週

難易度 ★★★☆☆

 人體　 構圖　 應用

複雜姿勢的構圖

因為已經知道了從照片構圖的方法和頭身的調整方法，所以接下來要試著畫出複雜一點的姿勢的構圖。構圖最重要的一點是**觀察**。一邊仔細觀察一邊試著構圖吧！

從照片構圖

之前以沒有姿勢的呆立不動進行練習，在此將嘗試加上姿勢的構圖。直接套用於二次元畫會變得健壯。因此要利用「二次元構圖」來練習。

構圖材料

DL

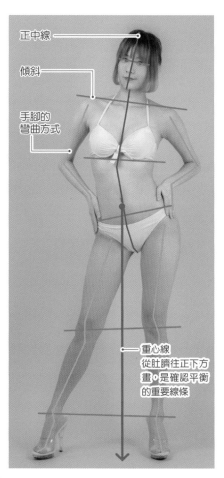

正中線

傾斜

手腳的彎曲方式

重心線
從肚臍往正下方畫，是確認平衡的重要線條

Point

從實物和照片構圖就會變成寫實體型的構圖。不是直接套用於二次元畫，而是在二次元畫重現姿勢與特徵，這種練習方法在本書稱為**二次元構圖**。

❶ 觀察構圖材料

首先仔細觀察姿勢。

在材料圖像畫上正中線、傾斜、臂腿的彎曲方式、重心線。

即使和照片以相同平衡描繪，不知為何看起來卻不一樣。這是因為縱使摹寫照片也缺乏面的資訊，所以感覺不會很傾斜，看起來就不是相同的立體。此外身體的粗細也同樣缺乏面的資訊，所以摹寫後看起來很胖。因此二次元化必須誇大。這叫做二次元的謊言。

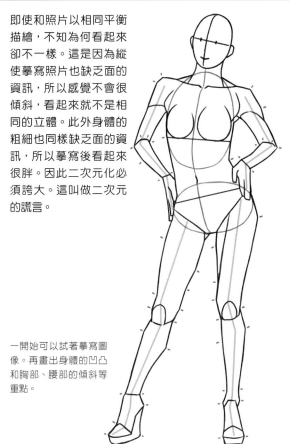

一開始可以試著摹寫圖像。再畫出身體的凹凸和胸部、腰部的傾斜等重點。

❷ 準備頭身的樣板

先畫出想畫的頭身的輔助線。事先製作這種資料作為樣板會很方便。

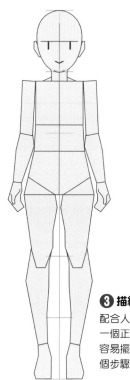

❸ 描繪簡化的素體

配合人體的基本平衡（p.84），擺放一個正面的素體。移動這個素體就會容易擺出姿勢。熟悉之後可以跳過這個步驟。

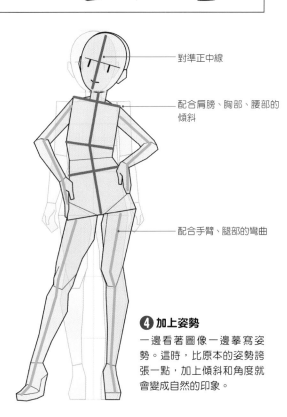

對準正中線

配合肩膀、胸部、腰部的傾斜

配合手臂、腿部的彎曲

❹ 加上姿勢

一邊看著圖像一邊摹寫姿勢。這時，比原本的姿勢誇張一點，加上傾斜和角度就會變成自然的印象。

複雜姿勢的構圖

中級篇

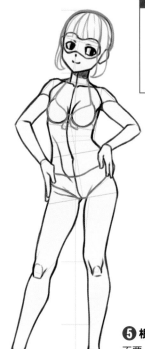

Point

在之前項目中的學習內容派上用場。如果有不太會畫的部位,可以先回頭重新學習。

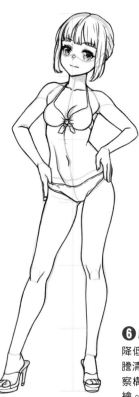

❺ **根據④的姿勢素體打草稿**

不要一開始就想畫得好看,首先只注意大略的形狀與平衡描繪。

❻ **謄清**

降低草稿的圖層的不透明度謄清。這時充分注意S字,觀察構圖材料的照片等進行描繪。

❼ **觀察影子**

觀察材料照片的影子。這時如果是照片,就改成黑白照片提高對比,影子變清楚便容易觀察。

❽ **加上影子**

加上觀察到的影子。重點在於並非照著看到的描繪,而是以合理性為優先。搞不清楚時就參考喜歡的圖畫的影子吧!

讓圖畫漂亮呈現的重點之一在於S字的美感。不過，讓S字呈現美感十分困難，這需要熟練度，畫線時得經常注意。

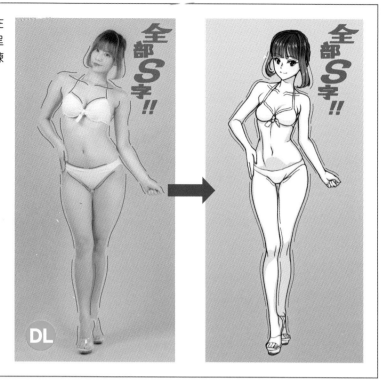

全部
*S*字
!!

全部
*S*字
!!

COLUMN 不畫全身時取得平衡的方式

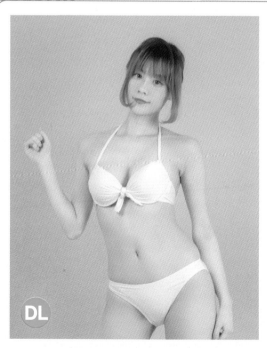

6.5頭身的情況

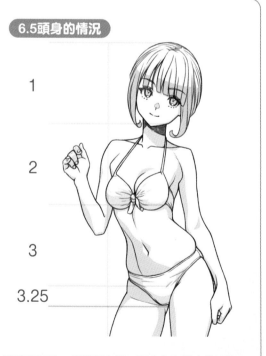

1

2

3

3.25

並非全身圖時，有些人會煩惱不知該怎麼畫。這時請回想基本的人體平衡（p.84）。頭身的一半是胯下的位置，因此如果是6頭身就要在3頭身、如果是6.5頭身就要在3.25頭身的位置畫胯下。同樣地肩膀和胯下的一半是腰身等，不會失去基本的平衡，因此即使不畫全身，只要知道重點位置就畫得出來。

難易度 ★★★★☆

人體　構圖　應用

穿著衣服擺姿勢的構圖

昨天從泳裝的照片進行構圖，今天則要解說從穿著衣服的照片構圖的方法。注意被衣服遮住看不見的部分進行構圖吧！

注意衣服遮住看不見的部分進行構圖

穿著衣服擺姿勢的構圖，也要充分注意描繪被遮住看不見的地方，這點非常重要。如膝蓋和手肘的關節與腰身的位置等，掌握重點部位的位置，和被衣服遮住的地方線條也連在一起，這兩點須充分注意。

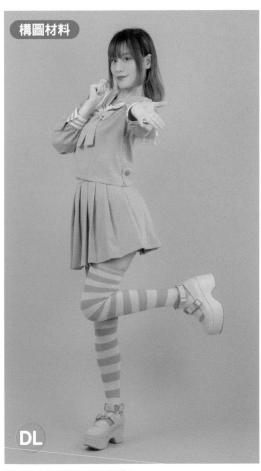

構圖材料

DL

單腳站立的姿勢時要注意重心。

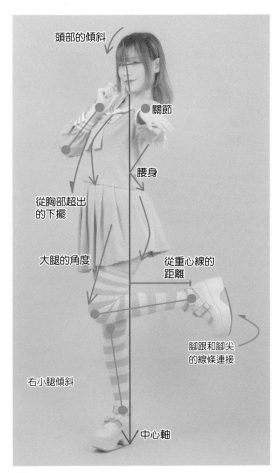

頭部的傾斜

關節

腰身

從胸部超出的下擺

大腿的角度

從重心線的距離

腳跟和腳尖的線條連接

右小腿傾斜

中心軸

❶ 觀察特徵

先觀察姿勢的特徵。尤其要仔細確認重心，別讓單腳姿勢傾倒。

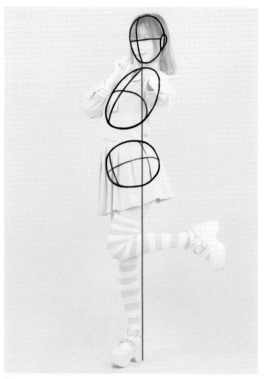

❷ 描繪頭部、胸部、腰部

先用簡單的圓確認頭部、胸部、腰部的位置與傾斜。

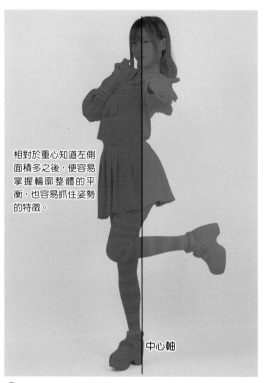

相對於重心知道左側面積多之後，便容易掌握輪廓整體的平衡，也容易抓住姿勢的特徵。

中心軸

❸ 確認輪廓的面積

相對於中心軸，觀察人體的面積左右如何配置之後，姿勢就會變得簡單明瞭。

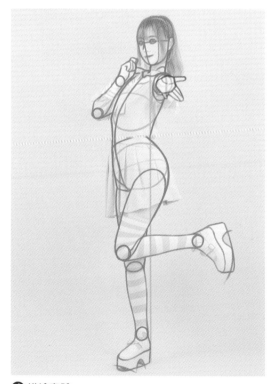

❹ 描繪素體

根據在②畫出的3個圓，添上在①觀察到的特徵描繪素體。

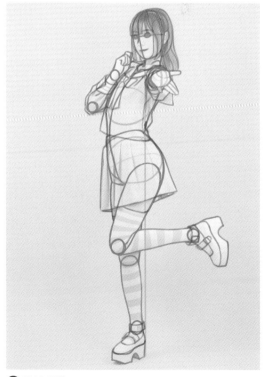

❺ 描繪服裝

先以簡單的形狀畫出服裝。

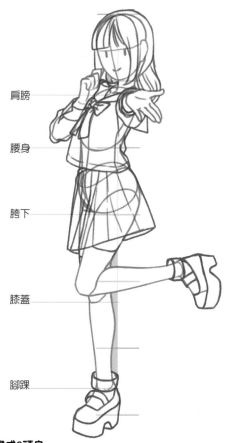

肩膀

腰身

胯下

膝蓋

腳踝

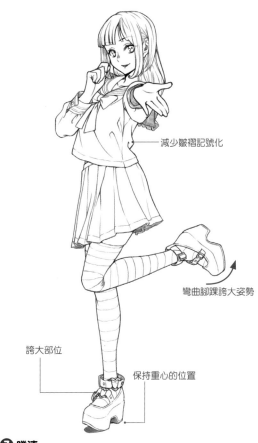

減少皺褶記號化

彎曲腳踝誇大姿勢

誇大部位

保持重心的位置

❻ 畫成6頭身

想像偶像型的畫風轉換成6頭身。轉換方法請參考p.138「從現實到二次元」。這時，注意在①觀察到的部位的位置。

❼ 謄清

一面描繪臉部和服裝，一面誇大姿勢謄清。

COLUMN 重心

要讓人物看起來確實站在地面上，重心就變得很重要。重心大約在肚臍下方附近。雖然挺直站立時中心軸和重心位置相同，不過單腳站立或是移動後，中心軸和重心會偏移。

藍線：身體的中心軸
紅線：身體的重心

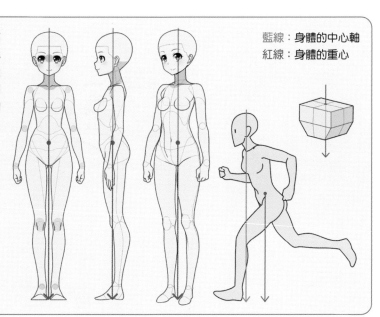

中級編

第67天

10週目

誇大小配件

描繪二次元畫之時，以實際的尺寸描繪緞帶、眼鏡或裝飾品等，有時會看起來很小。這藉由誇大小配件就能解決。

誇大小配件

從現實轉換到二次元時，要減少描繪影子和皺褶等資訊。因此假如以和現實相同的尺寸描繪小配件，資訊量減少，看起來就會變小。與其小配件配合現實增加影子和皺褶，藉由誇大稍微畫大一點，就能補充刪去的資訊。

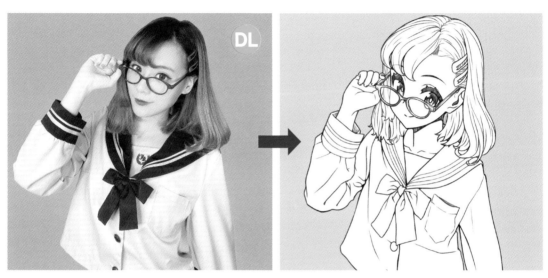

比實際的尺寸誇大髮夾、眼鏡、緞帶、鈕扣。尤其像髮夾這種細小的配件，相當誇大呈現存在感，平衡就會變佳。

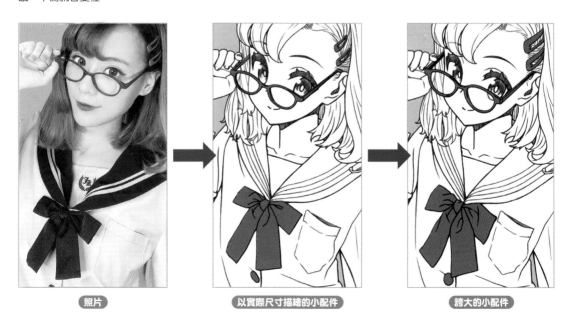

照片　　　　　　　　　　　以實際尺寸描繪的小配件　　　　　　　誇大的小配件

難易度 ★★★★☆

 人體　 構圖　 應用

身體的前後關係

身體做出前傾姿勢，或是變成仰視或俯瞰的構圖時，軀幹有時會非常長或是變短。這在手腳加上畫面遠近感時也一樣，由於沒有注意到部位重疊，所以才會發生這種情形。今天將解說身體的前後關係。

在部位重疊時思考前後關係

描繪像前傾姿勢這種具有部位的前後關係的圖畫時，
把頭部、胸部、腰部想成3個圓，就能依照重疊方式思
考前後關係。

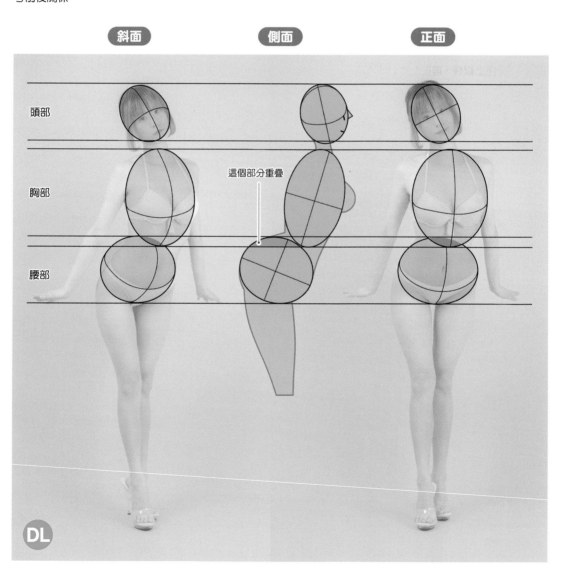

斜面　　　側面　　　正面

頭部

胸部

這個部分重疊

腰部

DL

加上遠近感的手臂

和身體的前後關係一樣，手臂和腿部等也是重疊部位就能表現遠近感。

注意這裡的重疊

注意這裡的重疊

表現前後關係

在重疊部分加上線條，前後關係就很清楚。

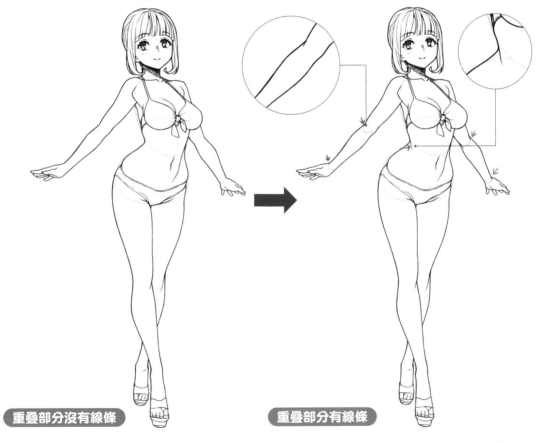

重疊部分沒有線條

重疊部分有線條

本週到此為止。這2天請充分休息吧！

中級編
第71天

11週目

思考姿勢

思考姿勢時，會不會站姿變得不自然？或是變成不符合角色的姿勢呢？接下來將解說符合個性的姿勢和自然站姿的畫法。

開放性姿勢和封閉性姿勢

姿勢分成**開放性姿勢**和**封閉性姿勢**，分別給人不同的印象。開放性姿勢給人有活力的印象；封閉性姿勢則給人文靜的印象。當然也可以搭配組合。配合角色的個性思考姿勢吧！

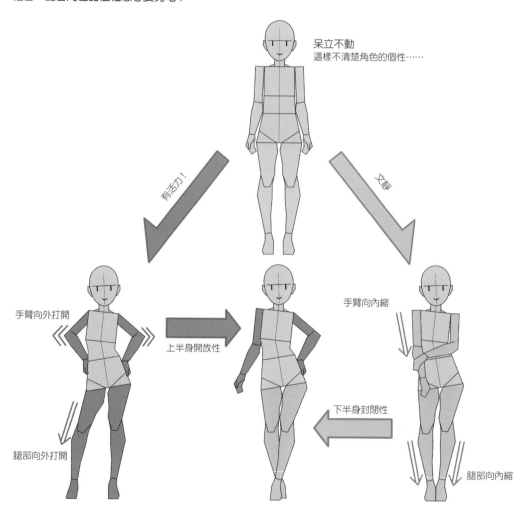

呆立不動
這樣不清楚角色的個性……

有活力！

文靜

手臂向外打開

上半身開放性

手臂向內縮

腿部向外打開

下半身封閉性

腿部向內縮

開放性
個性：好勝、意志堅強
類型：運動型、戰士型

臂腿向身體外側打開，變成有活力的形象。

開放性&封閉性
個性：擁有強烈意志的知性型
類型：學生會、貴族

開放性和封閉性組合，增加變化性。

封閉性
個性：文靜、智力型
類型：文藝社團、僧侶

臂腿向身體內側縮，變成文靜的形象。

在對立式平衡自然的站姿

單腳承受體重站立的姿勢，在美術用語稱為**對立式平衡**。由於單腳承受體重，所以肩膀和腰部的傾斜反過來，特色是輪廓變成S字。這樣一來姿勢便會有動作，可以添加自然的站姿。

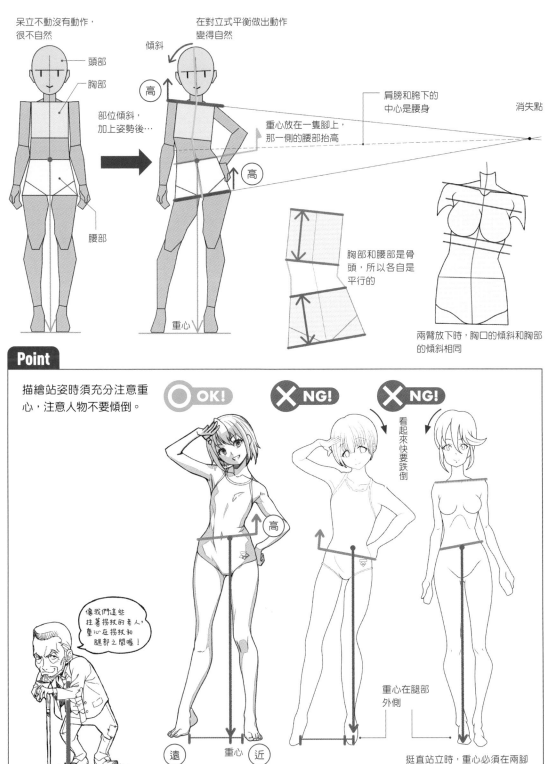

呆立不動沒有動作，很不自然

頭部
胸部
部位傾斜，加上姿勢後…
腰部

在對立式平衡做出動作變得自然

傾斜

高

重心放在一隻腳上，那一側的腰部抬高

高

重心

肩膀和胯下的中心是腰身

消失點

胸部和腰部是骨頭，所以各自是平行的

兩臂放下時，胸口的傾斜和胸部的傾斜相同

Point

描繪站姿時須充分注意重心，注意人物不要傾倒。

OK!

XNG!

看起來快要跌倒

XNG!

高

遠　重心　近

像我們這些拄著拐杖的老人，重心在拐杖和腿部之間喔！

重心在腿部外側

挺直站立時，重心必須在兩腳的中心

中級編

第72天

難易度 ★★★★★

人體

構圖

應用

思考扭轉的姿勢

除了往側邊傾斜，扭轉身體也能添加姿勢。回頭或有女人味的扭轉姿勢，加上力道的姿勢也都需要扭轉。今天將針對扭轉姿勢的觀點進行解說。

扭轉的姿勢

聽到扭轉身體的姿勢，雖然有很複雜的印象，不過應用在第8天（p.48）解說的利用圓的畫法，就會容易理解。將頭部、胸部、腰部往想要扭轉的方向畫好後再畫出手腳。

斜向

側面

斜後方

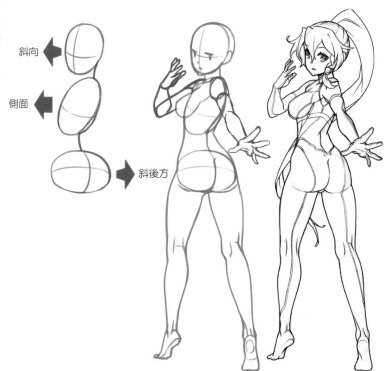

Point

胸部和腰部是骨頭的部位，因此不會彎曲。注意即使扭轉，形狀也不會改變。

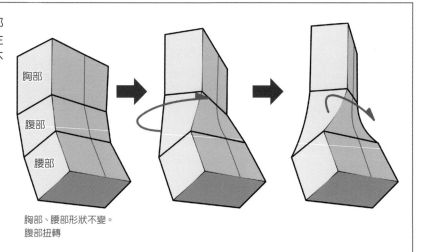

胸部
腹部
腰部

胸部、腰部形狀不變。
腹部扭轉

藉由改變頭部、胸部、腰部的方向，可以畫出各式各樣的姿勢。

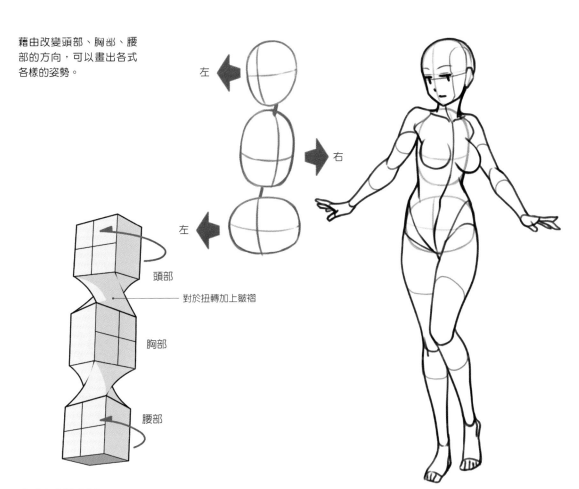

左

右

左

頭部

對於扭轉加上皺褶

胸部

腰部

COLUMN 帥氣的站法

無論多麼正確的構圖，呆立不動會使帥氣度減半。光是在姿勢加上S字，站姿就會一口氣變得帥氣。

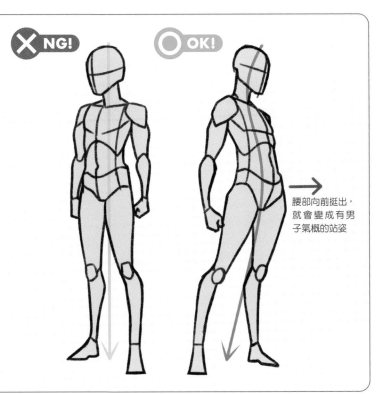

❌NG!

⭕OK!

腰部向前挺出，就會變成有男子氣概的站姿

試著描繪姿勢

知道開放性姿勢和封閉性姿勢之後，也就知道讓姿勢給人留下印象的重點在於手臂和腿部。今天要用手臂和腿部練習添加姿勢。

姿勢的重點是手臂和腿部

請看以下各種姿勢並列的圖。其實這些圖的軀幹全都相同。藉由改變頭的方向和手臂、腿部的角度來添加姿勢。

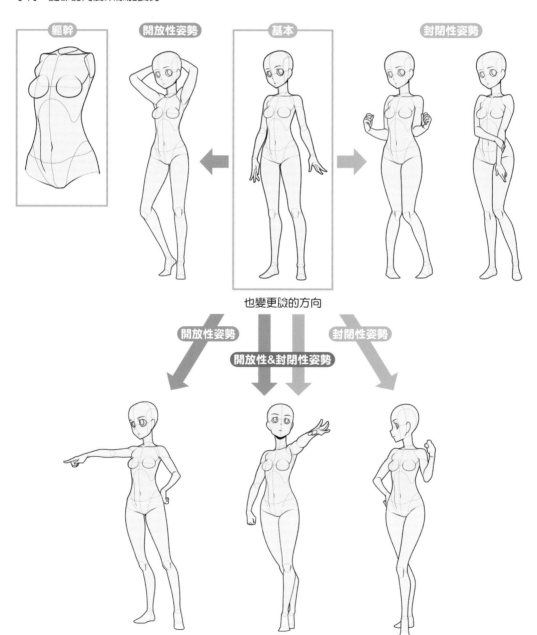

軀幹　開放性姿勢　基本　封閉性姿勢

也變更臉的方向

開放性姿勢　開放性&封閉性姿勢　封閉性姿勢

這裡只準備了軀幹，請實際添上頭、手臂、腿部來添加姿勢。

DL

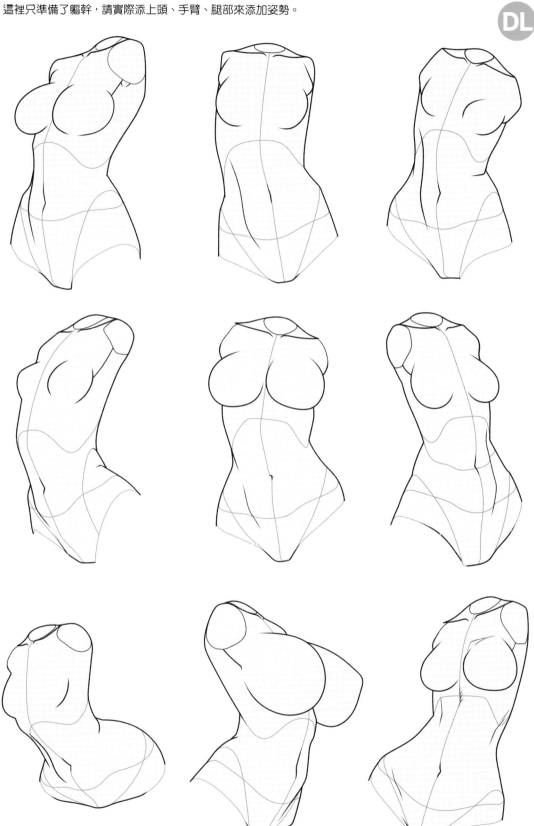

了解可動範圍

腰部、手臂和腿部的關節都有能活動的範圍及可動範圍。描繪時沒注意到可動範圍，就會變成所謂的骨折畫，關節會往錯誤的方向彎曲。我們一起來看看手臂、腿部、脖子的可動範圍。

利用模型人偶想像關節

雖然可動式模型人偶是用塑膠等較硬的材質製成，但是可以讓它擺姿勢，而且自然帥氣。那為何能讓它擺出自然協調的姿勢呢？那是因為妥善區分不能動的部位和可以活動的關節部位，重現出和人相同的可動範圍。記住可動式模型人偶的關節位置，在思考姿勢時就會有效率。

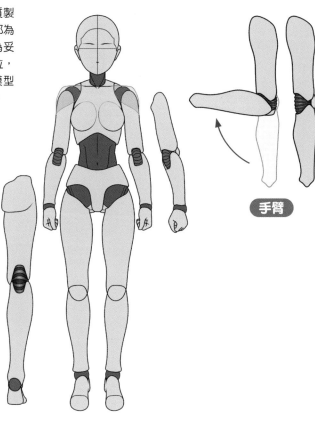

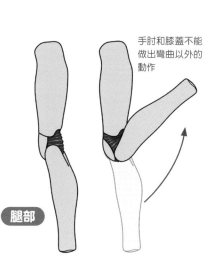

手肘和膝蓋不能做出彎曲以外的動作

腿部

手臂

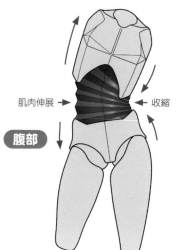

肌肉伸展 → ← 收縮

腹部

Point

可以把關節部位想像成彎曲的吸管那種波紋管。

試著將手臂和腿部的可動範圍畫成圖。

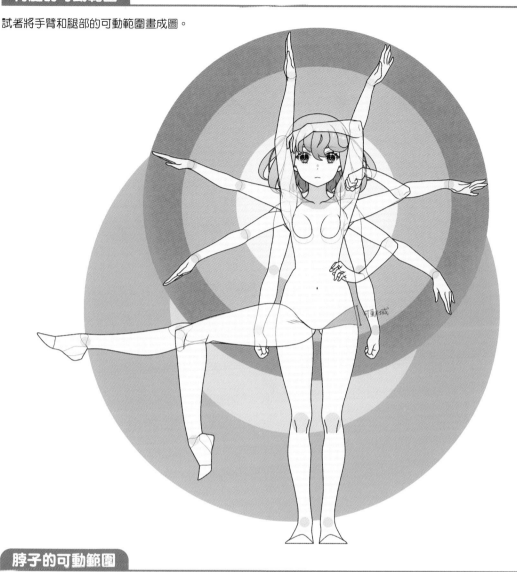

脖子的可動範圍

來看看脖子的可動範圍。脖子的可動範圍也和腹部一樣，可以想像成吸管。
脖子活動後，肩膀和胸部也會連帶有動作。

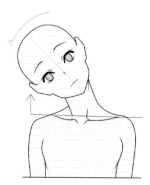

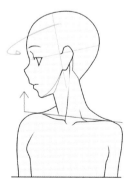

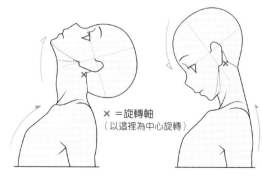

脖子往側邊傾斜
傾斜側的肩膀稍微抬起

脖子往旁邊轉動
回頭側的肩膀稍微抬起

朝上
朝上後挺胸

朝下
朝下後背側繃緊

× =旋轉軸
（以這裡為中心旋轉）

難易度 ★★★☆☆

人體　構圖　知識

思考符合個性的姿勢

前面學習了開放性姿勢和封閉性姿勢，而姿勢在為角色增添個性時也有關係。今天將解說符合個性的添加姿勢方式。

簡單明瞭地表現個性

請看下圖。即使同樣是看書的身影，姿勢不一樣看起來個性也就不一樣。注意描繪開放性姿勢與封閉性姿勢。

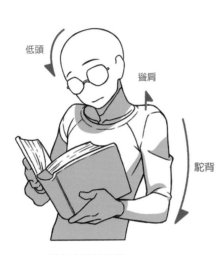

低頭　聳肩　駝背

看起來個性怯懦

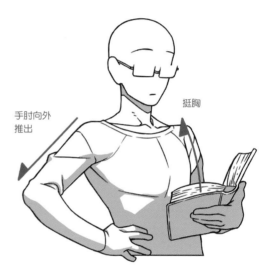

手肘向外推出　挺胸

看起來個性可靠

在下圖軀幹相同，只是改變頭的角度。藉由朝上和朝下，看起來印象就不一樣。

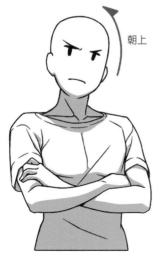

朝上

看起來情緒外放

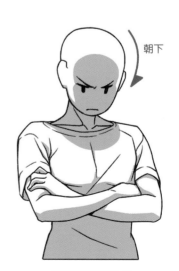

朝下

看起來情緒內斂

藉由手的姿勢也能創造個性。例如描繪笑容表情時，就算是同一名角色，看起來個性也截然不同。自己先扮成角色，試著擺出姿勢吧！藉由手的動作表達情緒的方法，在本書稱為**手演技**。

輕輕一笑
看起來個性文靜

手指放在嘴邊微笑
看起來優雅

用手指著對方嘴巴張大
看起來個性豪爽

COLUMN 回頭的過程

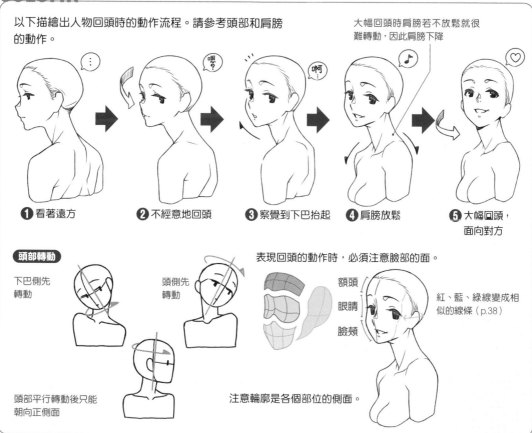

以下描繪出人物回頭時的動作流程。請參考頭部和肩膀的動作。

大幅回頭時肩膀若不放鬆就很難轉動，因此肩膀下降

❶ 看著遠方　❷ 不經意地回頭　❸ 察覺到下巴抬起　❹ 肩膀放鬆　❺ 大幅回頭，面向對方

頭部轉動

下巴側先轉動

頭側先轉動

頭部平行轉動後只能朝向正側面

表現回頭的動作時，必須注意臉部的面。

額頭
眼睛
臉頰

紅、藍、綠線變成相似的線條（p.38）

注意輪廓是各個部位的側面。

本週到此為止，這2天請充分休息吧！

思考符合個性的姿勢　**中級篇**

描繪符合角色的表情

描繪表情時，該注意哪些地方呢？不只角色喜怒哀樂的情緒，個性和情緒的程度也是重要的要素。今天要解說情緒反映在臉上的重點。

所謂表情

即使嘴巴和眉毛形狀相同，光是改變高度，表情看起來就不一樣。注意眉毛和嘴巴的高度，控制人物的情緒吧。常有人建議推銷員或找工作的人髮型要露出額頭，這是因為自己的情緒才能容易傳達給別人。

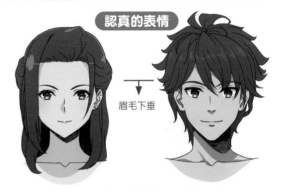

認真的表情

眉毛下垂

眉毛和眼睛接近，就能表現認真或憤怒

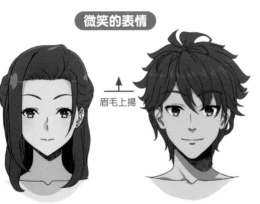

微笑的表情

眉毛上揚

眉毛和眼睛遠離，就能表現快樂和喜悅

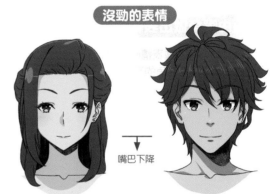

沒勁的表情

嘴巴下降

嘴巴的高度能表現放鬆的程度

Point

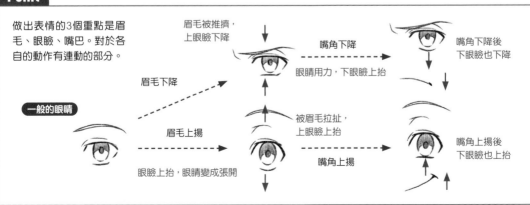

做出表情的3個重點是眉毛、眼瞼、嘴巴。對於各自的動作有連動的部分。

眉毛被推擠，上眼瞼下降

嘴角下降

嘴角下降後下眼瞼也下降

眼睛用力，下眼瞼上抬

眉毛下降

一般的眼睛

眉毛上揚

被眉毛拉扯，上眼瞼上抬

嘴角上揚後下眼瞼也上揚

眼瞼上抬，眼睛變成張開

嘴角上揚

眉毛是左右不對稱,可以活動的部位。不知怎麼畫時
就想像美國漫畫英雄所戴的面具,就會容易表現。

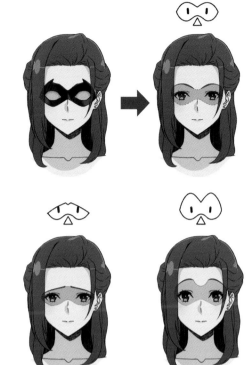

藉由嘴角做出表情

請看下圖。比較2種表情時,A感覺不滿,B看起來在
笑。這是嘴邊、嘴角的高度差異所造成的。換句話
說,嘴角稍微上揚下垂也能做出表情。

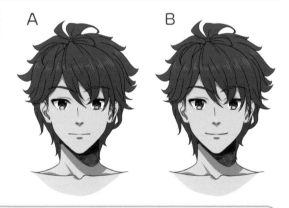

A　　　　　B

常見的錯誤

在第5天也稍微提過,新手傾向於不
畫嘴角。如果不畫嘴角,表情會變得
很難懂,因此請確實描繪吧!

如果沒有嘴角,
表情就很難懂

嘴角下降後看起來　　　如果嘴角是直線,　　　嘴角上揚就
感覺不滿　　　　　　　看起來就面無表情　　　看起來在笑

描繪符合角色的表情　中級篇

設計力　知識　基礎

中級編
第79天

第12週

角色設計的重點

創造原創角色時，要注意哪幾點才好呢？今天將解說角色設計時的重點和思考方式。

表現角色的要素

角色可以分成表現外觀特徵的要素，和表現個性的要素。重點是確實區分思考想要創造哪種角色。

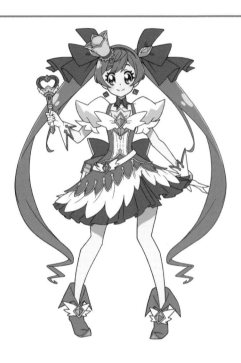

重現性
（外觀特徵）

髮型

服裝

道具（小配件）

色彩

角色性
（個性）

表情

輪廓

姿勢

體型

從輪廓讓人想像

即使是不知道的角色，只要在輪廓上有特色，也能把形象傳達給觀看者。

三角形

下半身有分量，呈現確實站在地面上的印象，角色感覺有重量。能有效表現力量型角色。

菱形

中心部有分量，感覺勻稱的角色。能有效表現攻防一體的平衡型角色。

倒三角形

上半身有分量，角色會呈現不穩定感，變成不穩的印象。能有效表現敏捷型角色。

角色與姿勢

我再重複一次,角色設計時姿勢非常重要。以開放性姿勢、封閉性姿勢,好好地確定想打造的形象再創造角色吧!

開放性姿勢
看起來有活力

封閉性姿勢
看起來文靜

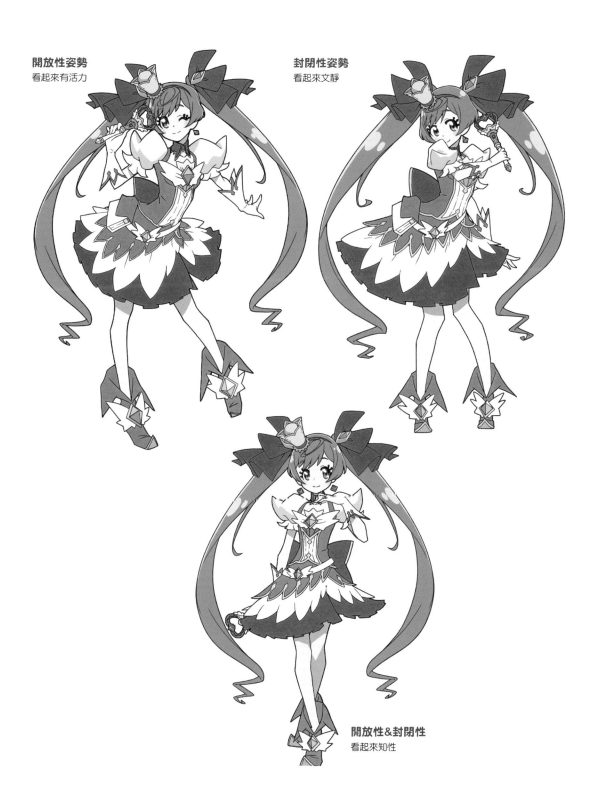

開放性&封閉性
看起來知性

畫風和身體的寬度

閱讀本書至此的人或許會有個疑問：「如果人體比例相同，那要如何呈現個性呢？」答案之一就在於**人物的寬度**。這裡所有的角色都是相同頭身的人體平衡，但是看起來不在同一個世界觀。雖然基本上不能更改身體比例，不過各個部位的寬度可以自由變更。試著變更部位的寬度，讓角色呈現個性吧！

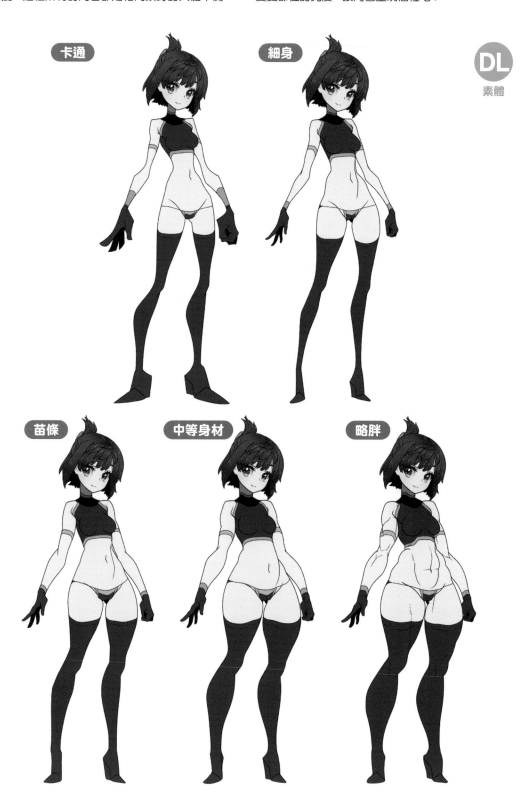

卡通

細身

DL
素體

苗條

中等身材

略胖

雖然畫了角色，有時卻不知道該如何畫地面。有個方法
非常簡易，底下將介紹決定地面位置的方法。

❶ 角色畫好了。

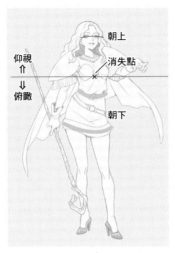

❷ 觀察。
觀察角色有怎樣的畫面遠近
感，就能看出大略的視線水平
和消失點。

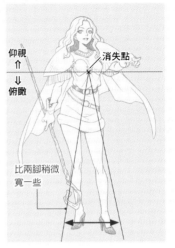

❸ 往腳下畫輔助線。從消失點到
腳下畫2條輔助線。

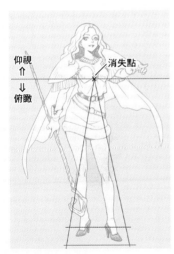

❹ 在腳下畫輔助線。
在腳下的跟前和內側畫2條輔
助線。

❺ 完成
從③和④的輔助線畫
出地面。
這樣便畫好地面了。

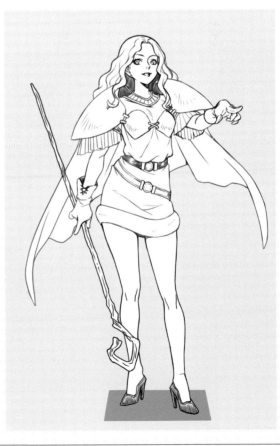

中級編
第80天
第12週

設計力　知識　基礎

使用小配件

角色設計時，服裝和小配件是加強角色性的重點，藉由利用服裝和小配件，也能加強從輪廓得到的印象。今天將解說小配件的用法。

藉由小配件加強輪廓

之前在角色設計的重點（p.164）解說了讓人從輪廓想像的方法，
角色的基本維持不變，藉由服裝和小配件可以自由自在地改變輪廓的印象。
請看下圖。雖然基本的角色相同，不過藉由服裝的圍巾是否能看出不同的角色性？這樣使用小配件加強輪廓的方法也很有效。

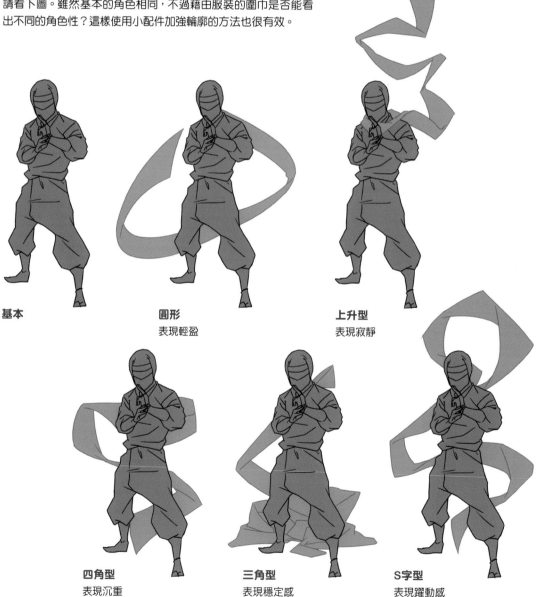

基本

圓形
表現輕盈

上升型
表現寂靜

四角型
表現沉重

三角型
表現穩定感

S字型
表現躍動感

利用小配件表現時間

做出角色的動作時，讓頭髮和衣服配合動作很有效。雖然圖畫是靜止的，但是藉由衣服、頭髮和小配件等的動作，可以表現出這名角色做出怎樣的動作。

一邊思考角色的動作，一邊注意來自何處、前往何處，靜止的畫也會看起來有動作。

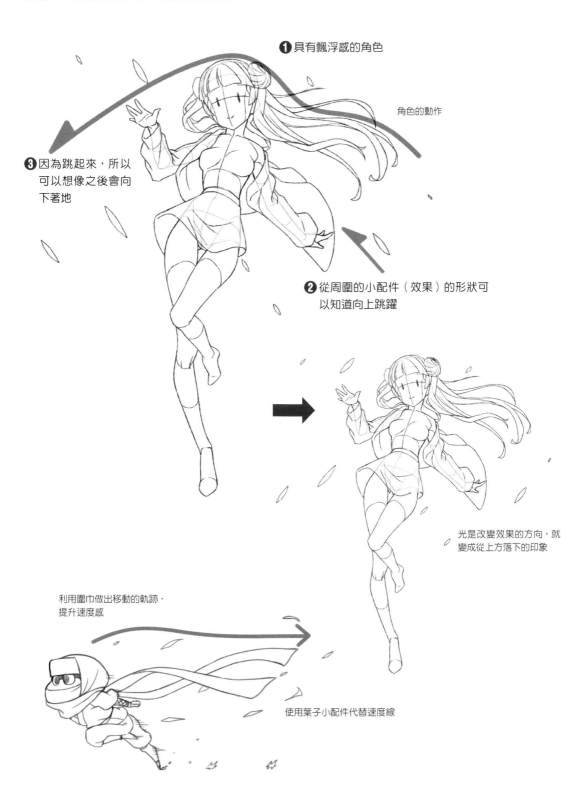

❶ 具有飄浮感的角色

角色的動作

❸ 因為跳起來，所以可以想像之後會向下著地

❷ 從周圍的小配件（效果）的形狀可以知道向上跳躍

光是改變效果的方向，就變成從上方落下的印象

利用圍巾做出移動的軌跡，提升速度感

使用葉子小配件代替速度線

使用小配件　中級篇

169

創造迷人的部分

設計角色時，是不是會煩惱要加進多少主題和要素才好呢？今天將解說角色展現魅力的方式。

不要塞滿要素

如果要設計角色，會想要塞進許多喜歡的東西和主題吧？但是，要是塞了太多，就很難傳達哪邊是想要展現的部分。

請比較一下下面2個角色。比起塞進許多要素的B，A的角色性比較容易傳達呢。像這樣集中要素，嚴選想要展現的部分也很重要。

A
・水手服
・鎧甲
・頭飾
・馬尾

B
・貓
・忍者
・雙馬尾
・水手服
・鎧甲
・牛仔褲
・和服
・手套
・護膝
・眼鏡

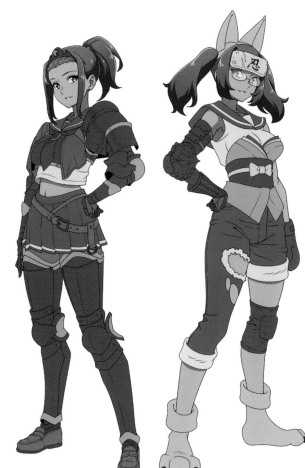

設計沒有條理，搞不懂哪個才是主要重點……

重點是容易傳達給觀看者。
要能夠以簡短的話說明角色。

在水手服裝備鎧甲的馬尾公主

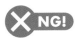

貓耳、雙馬尾、右臂是鎧甲、左臂是手套，水手服再加上破爛牛仔褲，綁上和服腰帶，穿著貓靴，戴上忍者護額和眼鏡，左膝蓋穿上護膝的女人

誇大輪廓

想要表現角色的特徵和最想展現的部分時,有個強調的方法是把想要展現的地方畫大一點。除此之外,幫想要強調之處的顏色補色,就能讓視線更加集中在那個地方。

基本

誇大頭部

誇大手臂

誇大胸部

誇大腿部

全部放上

角色設計的思考方式

製作角色要先從決定主題開始。首先仔細思考具有哪些作用、有哪些特徵、是怎樣的概念設計。

設計所需的3種思考方式

依照自己想畫的主題思考下列3個要素，就會容易整理。

令人喜愛

他人看到角色時能清楚知道「具有哪種個性和印象」，就會喜歡這個角色。

具有特色

例如VOCALOID的初音未來，即使如右圖簡化描繪，大家也知道這是初音未來。把表現角色的重點做成記號就會容易親近，任何人都畫得出來。

賦予任務

像初音未來的情況，具有「讓人明確想像聲音的身影」這樣的任務。

美貌女店員或是在故事中扮演何種角色等，讓「存在意義」明確後角色就會栩栩如生。

雙馬尾和四方形的髮夾

附加長袖子

設計所需的3種顏色

把從圖畫整體的顏色減去無彩色的狀態想成10成來配色。

主要顏色：占整體7～8成的顏色
次要顏色：占整體2～3成的顏色
重點顏色：占整體1～2成的顏色

如初音未來的情況

以YAMAHA的DX系列為主題，配色也以藍綠色為主要顏色。襯衫的灰色也包含藍色，因此和頭髮搭配變成主要顏色。

次要顏色黃色在姓名標籤、裙子和手臂的控制面板。

耳機和手臂的數字所使用的粉紅色是重點顏色。

初音未來主要的藍綠色面積較多，次要顏色黃色較少。

此外配色式樣是三個一組（p.175）。

主要顏色

次要顏色

重點顏色

無彩色

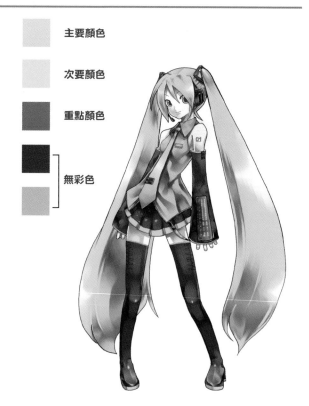

Art by KEI © Crypton Future Media, INC. www.piapro.net piapro

角色設計時應該如何思考，實在很困惑呢。首先從思考決定何者為主要主題開始吧！從這裡開始一邊進行腦力激盪（聯想遊戲）一邊讓角色延伸。最後決定次要主題。

來看看實際的例子。首先決定最想傳達的設計「主要主題」。這次決定為偶像。接著進行腦力激盪。把剛才決定的主要主題「偶像」擺在正中間，由此延伸分支。如聯想遊戲般提出要素，就會看見連接的重點。這裡就是成為角色關鍵的部分。

從出現的要素之中決定次要主題。這時，可以選擇與主要同系統的設計，選擇完全相反的設計或許也很有意思。

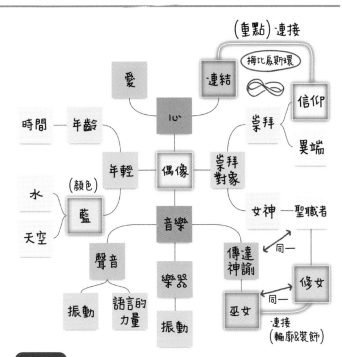

Point

腦力激盪的重點

・暫且無視常識

・不講究品質，儘管提出

・把提出的點子串連起來

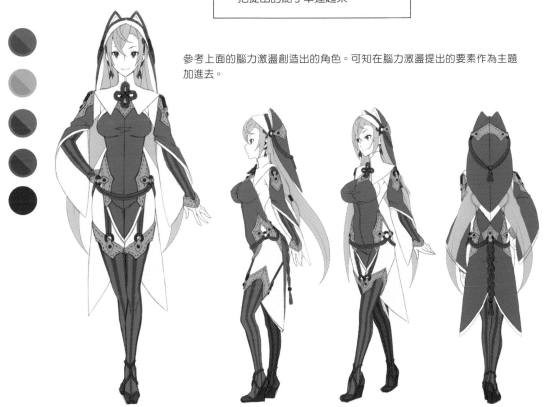

參考上面的腦力激盪創造出的角色。可知在腦力激盪提出的要素作為主題加進去。

關於色彩

了解顏色的三屬性「色相」、「彩度」、「明度」，就能
有效地運用顏色。一起來看看分別有哪些特徵吧！

色相

色相是紅、藍、綠等色調的差異。排列色相形成環狀就稱為色相環。

黑與白並非以色相，
而是以明暗表現。

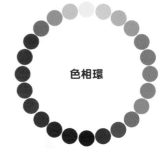

色相環

明度

明度表示顏色的亮度。

高← →低

彩度

彩度表示顏色的鮮豔。

高← →低

關於顏色的關係

表現顏色之間的關係時，有互補色、同系顏色和對比
色。

互補色：對紅色而言綠色是相反的顏色，這叫做互補
色。
對比色：紅色的互補色綠色及與綠色鄰接的顏色叫做
對比色。
同系顏色：與紅色鄰接的顏色叫做同系顏色。

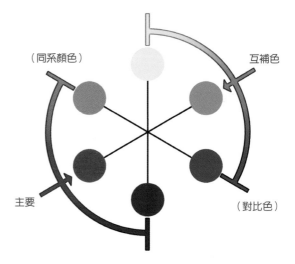

（同系顏色）　　　　　　　　互補色

主要　　　　　　　　　　（對比色）

我想大家都有聽過色調這個詞語。所謂色調是指顏色
的「彩度」和「明度」搭配，感覺一致統一。

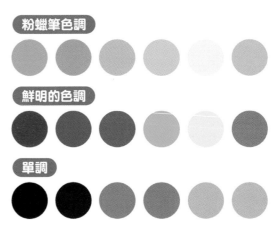

粉蠟筆色調

鮮明的色調

單調

決定角色的顏色時，要搭配哪些顏色才好，實在令人煩惱呢。配色有基本
的式樣。在此介紹利用色相環的配色式樣。

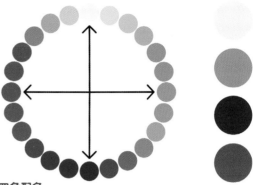

類似色

在色相環相鄰的搭配叫做類似色（analogy），能完成柔
和的印象。

四角配色

使用將色相環分成四等分的位置的顏色，完成豐富多彩的
配色。

雙色配色

使用在色相環相反的顏色，強力取得平衡的結果，不過必
須注意顏色容易打架。

三色配色

使用將色相環分成三等分的位置的顏色，擁有平衡，變化
豐富的結果。

挑選色相環的配色後，藉由調整各個顏色的彩度、對
比、明度，印象會大幅改變。

色相、明度、對比的差異
強烈

類似的色相、明度、彩度，
對比較弱

色相相同，藉由明度和彩
度做出差異

分裂補色

比雙色配色更加取得平衡的配色。是最常用的配色。

本週到此為止。這2天請充分休息吧！

角色設計的思考方式　中級篇

 設計力 知識 基礎

中級編
第85天
第13週

了解平面構成

畫1幅畫時構圖是讓圖畫展現魅力的重點。想必大家有聽過三角形構圖、太陽構圖等，不只畫面配置形成的構圖，顏色的運用和明暗的添加等，充分注意包含一切的平面構圖非常重要。

藉由平面構成讓插畫耀眼

學習設計時，重點在於「平面構成」。在畫面上做出線條畫的疏密、色彩的明暗差異或對比，就能完成想注意的地方明確顯眼的圖畫。

在下面的範例角色將解說是注意哪些重點描繪。

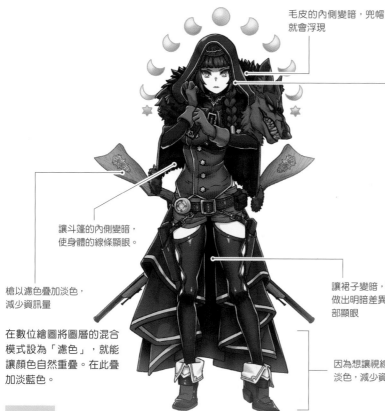

毛皮的內側變暗，兜帽就會浮現

讓斗篷的內側變暗，使身體的線條顯眼。

槍以濾色疊加淡色，減少資訊量

在數位繪圖將圖層的混合模式設為「濾色」，就能讓顏色自然重疊。在此疊加淡藍色。

疊加的顏色

增加臉部周圍的線條畫資訊，讓臉部顯眼
在明暗差異（對比）增添變化，讓視線朝向臉部

讓裙子變暗，和腿部做出明暗差異，讓腿部顯眼

因為想讓視線朝向上半身，所以腳下以濾色疊加淡色，減少資訊量

配色

主要顏色	紅	同系顏色	
次要顏色	紫		互補色
重點顏色	綠	同系顏色	
其他	金		

Point

在畫面上做出線條畫的密度、色彩的明暗差異或對比，使想注意的地方明確，總稱為平面構成（色彩構成）。

仰視與俯瞰

分別運用仰視與俯瞰能表現角色的情緒。仰視表現出人物的憤怒或悲傷等強烈的情緒；俯瞰則表現出寂寞或自卑等較弱的情緒。另外，仰視呈現物體的巨大感，俯瞰則用於站在何處等狀況說明之時。

Point

拍攝畫面的鏡頭高度叫做視線水平。在此可以想成觀看者的視線高度。

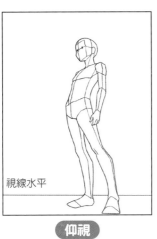

立體感
縱深
存在感
魄力
巨大感
強力

視線水平

仰視

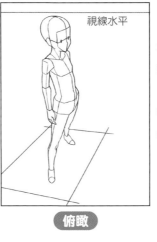

視線水平

客觀性
寂寞
自卑
微弱
狀況說明

俯瞰

人物的視線

雖然也得看表現方式，不過基本上人物視線的方向有空間，就會變成易懂的畫。

疏密

在白底有黑點，和在黑底有白點。兩者都令人視線朝向點。A的白底疏，黑點密。B的黑底疏，白點密。藉由顏色的彩度、明度與線條畫資訊的密度差異，就能做出疏密。

比較

比較下圖的A和B時，A會令人猶豫不知視線該朝向黑圓或白圓？像B在2個圓的大小添加變化，就能有目地讓人注意到其中一方。

A

B

A

B

中級編
第86天
第13週

設計力　知識　基礎

各種構圖

在畫面（畫布）中如何配置人物與背景才好呢？要呈現穩定感就是三角形構圖、想讓人物顯眼時就是太陽構圖等，有著各式各樣的構圖。今天要介紹有哪些構圖。

了解構圖

在畫面中要讓哪個部分顯眼、乍看之下給人何種印象，構圖在決定這幾點時非常重要。以下將介紹一部分的構圖。另外對於1幅畫，並非只能使用一種構圖。了解各種構圖，試著搭配使用吧！

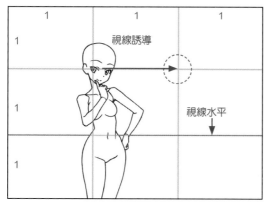

三分法

讓視線集中在畫布分成三等分的交點，就是三分法構圖。4個點之中至少空出一個，就能做出讓視線逃向遠處的「穿透」。視線水平配合橫向三等分的下段，構圖就會穩定。但是，不適合有動作的圖畫。

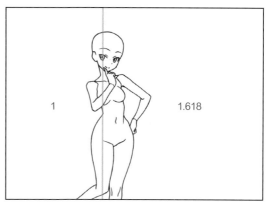

黃金比例

黃金比例是自古以來西洋覺得最美的比例。這是從自然界中許多美麗的事物導出的比例，三分法是將黃金比例簡化而成。A4尺寸的紙和名片的長寬比也是以黃金比例構成。

費波那契數列

費波那契數列也是一種黃金比例。沿著螺旋的線條排列物件，就會變成平衡佳的構圖。

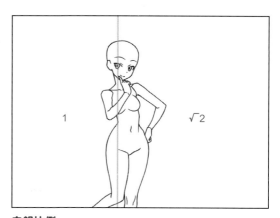

白銀比例

相對於西洋的黃金比例，白銀比例是日本自古使用的比例。B5尺寸的紙正是以白銀比例所構成。

對角線

利用對角線的構圖經常用於動作場景等有動作的圖畫。在對角線上擺放想移動的部分就能呈現躍動感。

旋轉

旋轉構圖是藉由把畫向左右旋轉，創造出躍動感的構圖。

太陽構圖

太陽構圖是把想注意的畫放在畫布的中心，是最流行的構圖。但是，由於視線幾乎不會朝向中心的圖以外，所以不太適合也想一起呈現背景的圖畫。

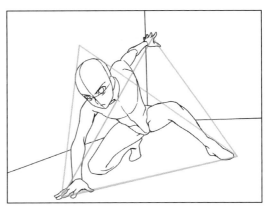

三角形

三角形構圖是在呈現重力感時常用的構圖。手腳、小配件和背景連接時配置成三角形。可以做出多個三角形。

COLUMN 構圖與輪廓

人在看畫時，會先掌握輪廓。有效地使用輪廓就能傳達意圖中的印象。

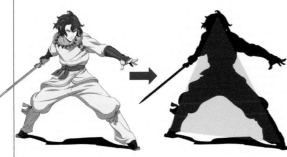

以三角形的輪廓呈現穩定感，藉由小配件的動作創造出躍動感。

三角形的輪廓稍微傾斜呈現不穩定感，變得更加具有躍動感。

COLUMN 二次元遠近感

想要描繪加了遠近感的帥氣圖畫時，二次元畫有個叫做**二次元遠近感**的獨特手法。原本遠近感是藉由廣角創造出來的，不過大**廣角**（魚眼）會使圖畫歪斜。這時只使用魚眼中各個部位的大小，消除魚眼導致的歪斜進行描繪，就能實現沒有歪斜的遠近感。

標準的遠近感
這樣毫無魄力⋯

魚眼
使用魚眼（廣角）透鏡，雖然呈現出拳頭的魄力，可是圖畫歪斜⋯

二次元遠近感

留下魚眼的部位位置與大小，去掉歪斜，變成有魄力的圖。

從側面觀看…

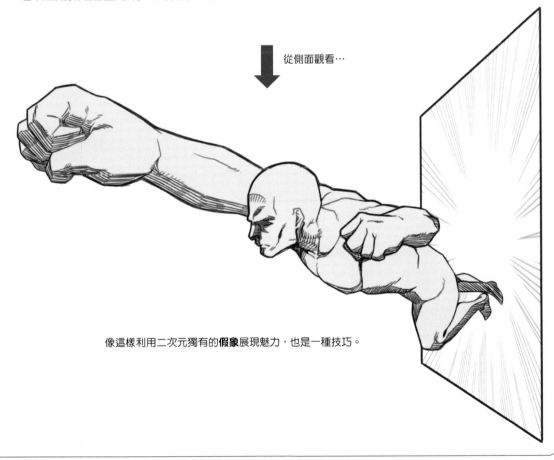

像這樣利用二次元獨有的**假象**展現魅力，也是一種技巧。

構想能力提升遊戲1

我想介紹一個遊戲，作為提出角色設計構想的練習方法。今天要介紹可以和朋友2人如猜謎般遊玩的遊戲。

傳話遊戲

「傳達什麼給人」、「如何彙整對方的提案」，對於畫圖來說十分重要。這些只能透過累積經驗成長。能當成遊戲學到這些經驗的方法就是「傳話遊戲」。請和朋友一起試試看吧！

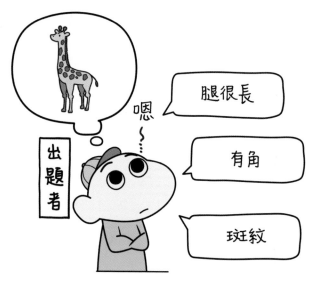

❶ 分成出題者和記錄者。出題者決定主題，把特徵傳達給記錄者。傳達特徵時，別讓記錄者識破主題。

❷ 記錄者根據被告知的特徵畫圖。

❸ 畫好後對答案。
若是記錄者畫出和主題不同的畫，就是出題者獲勝；如果畫出和主題相同的畫，就是記錄者獲勝。

Point

這個遊戲的勝負並不重要。目的是在遊戲中將構想化為形體，或是找到新發現。
出題者可以學會思考如何傳達給人。
記錄者能夠將全新的設計化為形體。

構想能力提升遊戲2

和昨天一樣，要介紹提出角色設計構想的練習方法，這是多人數也可以玩的遊戲。人數越多，主題和核心要素的數量就越多，因此也能學會彙整設計的能力。

隨機設計遊戲

隨機設計遊戲是朋友互相出題，搭配組合創造角色的遊戲。從題目創造角色，可以培養想像力和創造力。另外，和朋友互相展示，也能得知別人的設計類型。

由此能誕生出乎意料的設計，也有機會了解全新的一面。

鈴鐺

圍巾

兜襠布

❶ 大家分別出題。如部位、主題或顏色等，什麼題目都可以。

❷ 根據彼此出的題目，所有人描繪角色。

不錯喔！　真有趣！　我都沒想到！

❸ 完成後互相給對方看。藉此可以得知別人的方向性等與自己不同的構想。

Point

獨自進行時，利用抽籤等也很有趣！

難易度 ★★★★★

效率　應用　永續性

設計能力提升遊戲

今天也是加強角色設計構想的遊戲。這個1個人也能進行。可以獨創思考，用現有的角色嘗試或許也不錯。

角色融合遊戲

在歐美稱為「三核併合」，畫出3個基本的角色，由此各自融合創造新角色的遊戲。以小紅帽為例融合看看吧！

C 獵人

B 小紅帽

融合的設計

A 大野狼

A + B 大野狼＋小紅帽

❶ 在A、B、C放上現有的設計。　　　　　　　　　　❷ A的輪廓和B的設計融合。

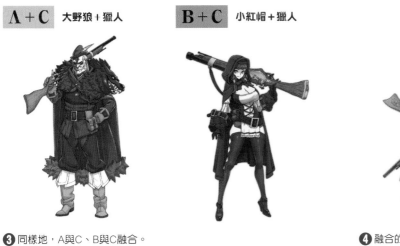

A+C 大野狼＋獵人　　**B+C** 小紅帽＋獵人

❸ 同樣地，A與C、B與C融合。

❹ 融合的3個設計進一步融合。

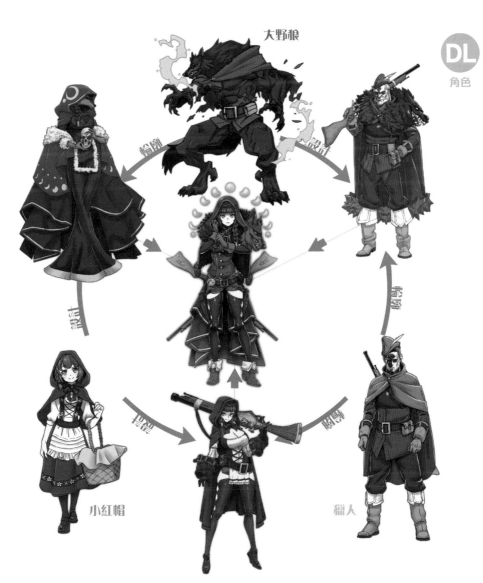

大野狼

小紅帽　　　　　　獵人

分別加入相鄰角色的要素進行融合。

中級編
第13週
第90天

效率　應用　永續性

模擬遊戲

終於來到最後一天。在此要想像被委託工作時，會收到哪些指示，或是如何管理時間表等，設想實際的委託試著模擬吧！

企劃書遊戲

企劃書遊戲是設想接到角色設計的工作時，能體驗接近實際步驟流程的遊戲。自己寫指示書，依照它畫圖。寫指示書能讓目的變得明確，以專職為目標的人可以從實際工作前熟悉步驟。

遊戲流程

①決定標題、故事等遊戲的概要
②寫指示書
③決定時間表和檔案格式
④收集所需的資料
⑤畫完後，寫交貨單和請款單

DL

confidential

委託者：
委託日期：　年　月　日

概要		時間表	作業名稱	開始日	交貨日期
			草圖	年　月　日	年　月　日
			打草稿	年　月　日	年　月　日
			線條畫	年　月　日	年　月　日
			收尾	年　月　日	年　月　日

檔案格式	【大小】	B5尺寸 / A4尺寸
	【解析度】	300～350dpi
	【草圖數量】	2～3案
	【修改次數】	2次
	【交貨格式】	PSD格式、RGB

指示書

名字		種族		年齡		主要顏色		交期 / ()
裝備		屬性		性別		備考		
基本形象					道具			
					背景			
體型、髮型					姿勢			
臉部造型、表情								
服裝					備考			

▼角色形象　　　▼服裝形象　　　▼姿勢、角度形象　　　▼情境

資料

※參照：表情、髮型、服裝、武器、道具等

最好先準備指示書的範本。

了解專家是以哪些步驟畫圖，將成為決定時間表的重要線索。另外依照委託內容，
有時只要草圖或上色草圖。配合可作業時間決定委託內容吧！

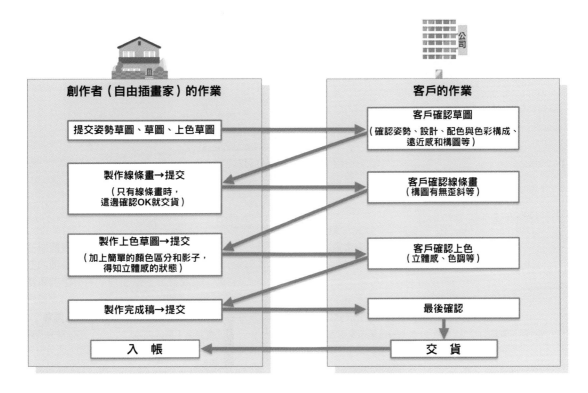

作業時間表

在畫圖的作業中，管理時間表十分重要。請看下圖。雖然實際作業是8天，但是包
含客戶的休息日和等待確認，到交貨得花17天。另外，如果也加上自己的休息日，
就需要更多天數。客戶確認有時也得花上好幾天時間。

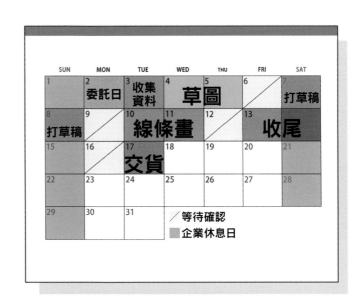

交貨單和請款單

圖畫完成後,試著寫交貨單吧!交貨單將成為何時畫了哪種圖畫的清單。另外,交貨單累積起來就會知道自己畫了這麼多作品,也能增加自信。

◆交貨單

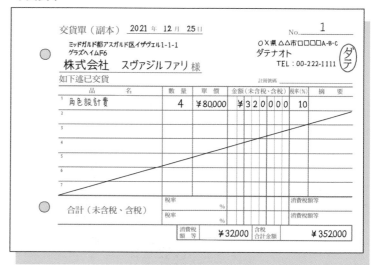

◆請款單

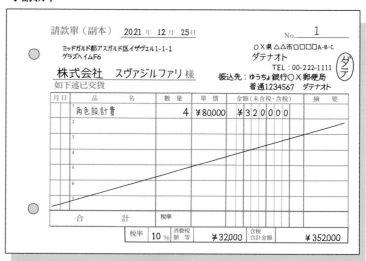

稿費

錢的事非常重要。稿費依公司開價而有不同。依作者的經驗,新人時期畫一名角色,無背景、無細節變化,全彩1幅的價碼是6,000～8,000圓左右。另外,草圖退回或修改有時也會有追加費用,有時則已經包含在稿費之中,因此事前充分和客戶溝通才能避免問題。

※此部分依照地區不同,有不同的價格與規則

入帳的時間

何時會匯款也令人在意呢。大部分的公司通常是交貨月的下下個月25號前後會支付。

如果是自由插畫家,會收到從稿費減去代扣稅款的金額。「咦?金額比較少耶?」請注意不要誤會了。另外,入帳的時間也要在委託時仔細確認。

企劃書遊戲範例

那麼接下來請看一個例子。企劃概要是「手機遊戲的角色設計」。這次的交貨內容是上色草圖。

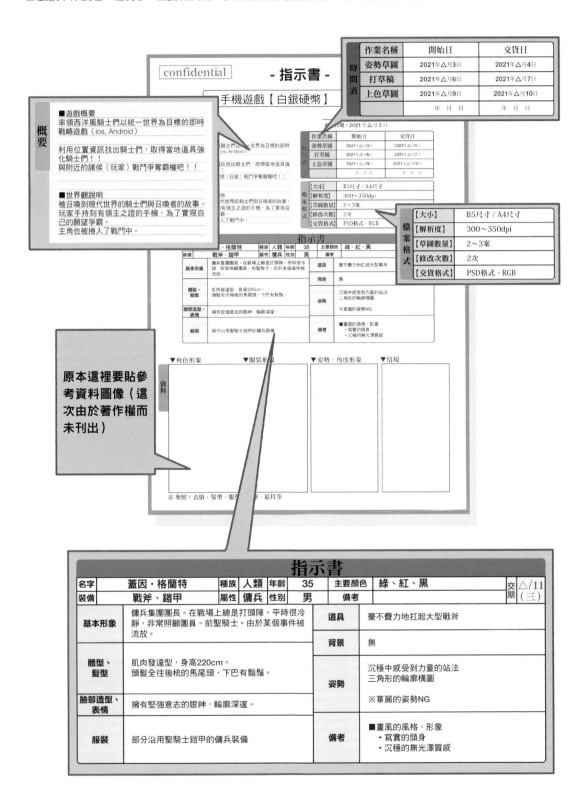

時間表

作業名稱	開始日	交貨日
姿勢草圖	2021年△月3日	2021年△月4日
打草稿	2021年△月6日	2021年△月7日
上色草圖	2021年△月9日	2021年△月10日
	年 月 日	年 月 日

概要

■遊戲概要
率領西洋風騎士們以統一世界為目標的即時戰略遊戲（ios, Android）

利用位置資訊找出騎士們，取得當地道具強化騎士們！！
與附近的諸侯（玩家）戰鬥爭奪霸權吧！！

■世界觀說明
被召喚到現代世界的騎士們與召喚者的故事。
玩家手持刻有領主之證的手機，為了實現自己的願望爭霸。
主角也被捲入了戰鬥中。

檔案格式

【大小】	B5尺寸 / A4尺寸
【解析度】	300～350dpi
【草圖數量】	2～3案
【修改次數】	2次
【交貨格式】	PSD格式、RGB

原本這裡要貼參考資料圖像（這次由於著作權而未刊出）

資料
▼角色形象　▼服裝形象　▼姿勢、角度形象　▼情境

※參照：表情、髮型、服裝、道具等

指示書

名字	蓋因·格蘭特		種族	人類	年齡	35	主要顏色	綠、紅、黑	交期	△/11（三）
裝備	戰斧、鎧甲		屬性	傭兵	性別	男	備考			

基本形象	傭兵集團團長。在戰場上總是打頭陣。平時很冷靜，非常照顧團員。前聖騎士。由於某個事件被流放。	道具	豪不費力地扛起大型戰斧
		背景	無
體型、髮型	肌肉發達型，身高220cm。頭髮全往後梳的馬尾頭，下巴有鬍鬚。	姿勢	沉穩中感受到力量的站法 三角形的輪廓構圖 ※華麗的姿勢NG
臉部造型、表情	擁有堅強意志的眼神，輪廓深邃。		
服裝	部分沿用聖騎士鎧甲的傭兵裝備	備考	■畫風的風格、形象 ・寫實的頭身 ・沉穩的無光澤質感

中級篇　模擬遊戲

姿勢草圖案

依照指示書畫出3幅姿勢草圖。若是只有2幅，就只能選「其中之一」，
選擇的彈性會變小，所以要提出3幅。

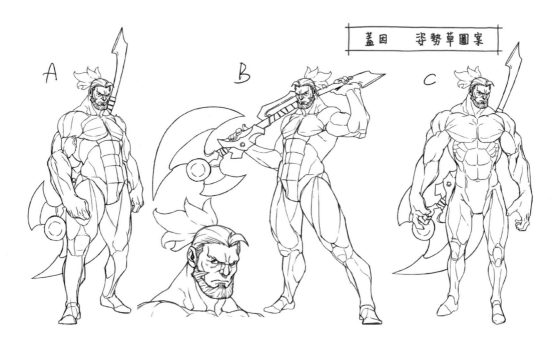

打草稿

再三考慮的結果，挑選了正統的A。

線條畫、上色草圖

完成線條畫，製作上色草圖。上色草圖簡單一點也行。
要重視整體的平衡。另外，使用的顏色最好排在旁邊。

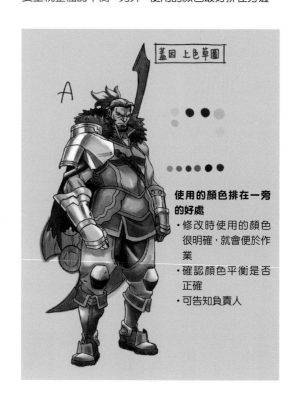

**使用的顏色排在一旁
的好處**

· 修改時使用的顏色
很明確，就會便於作
業

· 確認顏色平衡是否
正確

· 可告知負責人

想成為專家的人，最好從現在開始記住專家的工作內容。一旦工作委託上門時，什麼也不懂會非常辛苦。
趁現在熟悉專家的作業，就能比新人更進一步把工作做好。

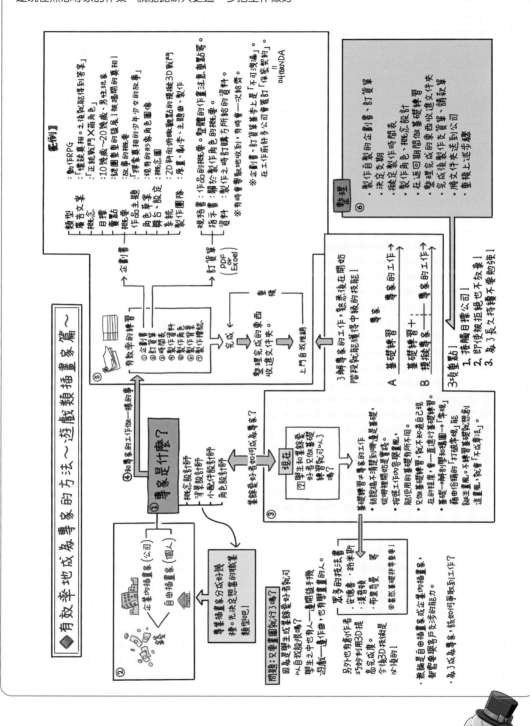

終於第90天結束了。活用至今所學的內容畫圖，和第1天
比較看看。你一定能確實感覺到成長。

模擬遊戲 中級篇

191

PROFILE

建尚登

1977年出生，現居神奈川。有過漫畫家的經歷，現在是自由接案的插畫家，兼線上繪圖講座的講師。著有《插畫解體新書》（合著）、《立體美感！皺褶＆陰影繪製技巧書》（瑞昇）、『考え方で絵は変わる イラストスキル向上のためのダテ式思考法』（マイナビ出版）。

pixiv

Twitter

YouTube

- **pixiv** https://www.pixiv.net/member.php?id=4621145
- **Twitter** https://twitter.com/datenaoto2012
- **YouTube 頻道 ダテ式お絵描き私塾** https://www.youtube.com/channel/UC9cQ1wdrV1W3toPsLA9kbuA

TITLE

90 天 全方位繪畫技巧衝刺班

STAFF		ORIGINAL JAPANESE EDITION STAFF	
出版	瑞昇文化事業股份有限公司	裝丁	広田正康
作者	建尚登	本文デザイン	宮下裕一
編集	Remi-Q	編集	秋田 綾（株式会社レミック）
譯者	蘇聖翔	企画	松本佳代子（マイナビ出版）
		アイコンイラスト	花玲るちか
創辦人／董事長	駱東墻	カメラマン	はんぐ
CEO／行銷	陳冠偉	図版協力	ショウゴ、シルス・銀雪、茶野、ソースケ、
總編輯	郭湘齡		千面ダイス、Aさん（仮名）、七宮よしの、
責任編輯	張聿雯		九道、おるてい、大友春幸、ストパーテンパー
文字編輯	徐承義	協力	くろだありあけ、ろーるけーき、鬼護夜隼人、
美術編輯	謝彥如		鯛カレー、じんま
校對編輯	于忠勤		
國際版權	駱念德　張聿雯		
排版	洪伊珊		
製版	明宏彩色照相製版有限公司		
印刷	桂林彩色印刷股份有限公司		
法律顧問	立勤國際法律事務所　黃沛聲律師		
戶名	瑞昇文化事業股份有限公司		
劃撥帳號	19598343		
地址	新北市中和區景平路464巷2弄1-4號		
電話	(02)2945-3191		
傳真	(02)2945-3190		
網址	www.rising-books.com.tw		
Mail	deepblue@rising-books.com.tw		
初版日期	2023年7月		
定價	620元		

國家圖書館出版品預行編目資料

90天全方位繪畫技巧衝刺班/建尚登著；蘇聖翔譯. -- 初版. -- 新北市：瑞昇文化事業股份有限公司, 2023.07
192面；18.8x25.7公分
ISBN 978-986-401-640-2(平裝附光碟片)

1.CST: 插畫 2.CST: 繪畫技法

947.45　　　　112008189

DATE SHIKI OEKAKIJUKU 90 NICHIKAN DE KAWARU GARYOKU KOJO KOZA
Copyright © 2021 Naoto Date, Remi-Q
Chinese translation rights in complex characters arranged with Mynavi Publishing Corporation through Japan UNI Agency, Inc., Tokyo and Keio Cultural Enterprise Co., Ltd.